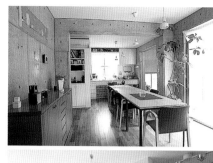
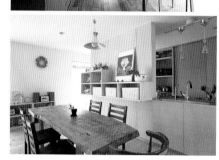

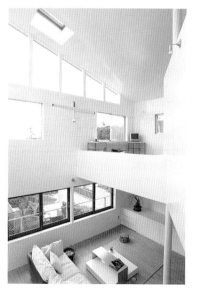

★在實例的平面設計圖中，
L=Living（客廳）、
D=Dining（餐廳）、
K=Kitchen（廚房）、
W.I.C= Walk-in Closet（衣物間）、
冰=冰箱、
洗=洗衣機、
數字=坪數。

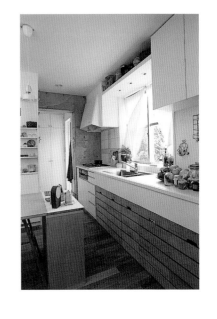

1

layout plan

動線有巧思的隔間

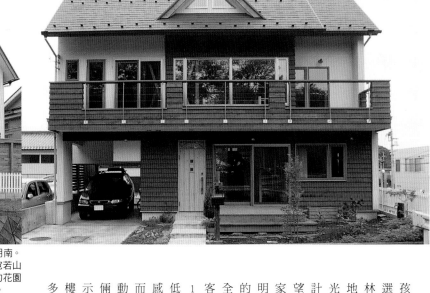

↑（右）房子的正面朝南。外牆鋪設了米杉板，宛若山中小屋的設計。屋前的花園是全家人的心血結晶。

↑（左）除了正面為木製牆板外，其他北、西、東三面都是灰泥為底，塗上Joly Pate。

最小限度的隔間讓空間
充滿開放感，房間的配置
也考量動線，效率極佳。

大原真史、美繪　夫婦宅　埼玉縣

大原先生為了給3個孩子有個成長的好環境，選擇了南邊可眺望大片樹林的土地作為新家的基地，並委託擅長利用自然光與風的溝口力先生來設計。大原先生的需求是希望「房子要能冬暖夏涼，家人聚集的客廳能夠寬敞明亮」，對此設計師提出的規劃是從玄關到樓梯間全部挑高，並在2樓的客廳設置面南的大窗戶。

1、2樓盡可能採用最低限度的隔間，因此空間感覺比實際上來得寬敞，而且每層樓都沒有浪費的動線，生活便利性讓夫婦倆讚不絕口。美繪小姐表示「LD與小孩房都在2樓，家人打照面的機會很多，也比較會幫忙做家事。」

此外，大原家還有特別值得一提的環保創意，就是採用了被動式太陽能系統（Passive Solar System）。這種系統是指冬天利用南面窗戶照射進來的太陽光，來加熱室內的空氣達到空氣流通的效果，夏天則是以天窗驅散熱氣，一整年都能非常舒適。「能夠實際感到自然風與光線的好處，可說是理想住宅。」

設計者的
advice

WORKS溝口
溝口 力先生

1956年生於日本東京都，1978年畢業於武藏工業大學工學部建築學科。曾經任職於PITTORI建築室內設計室、大江宏建築事務所，於1987年創設個人事務所。認為屋主的喜好與需求，比設計師的創意來得重要，並重視住宅的健康性。

讓家人住得寬敞愉悅的舒適住宅。

考量讓一家五口能夠舒適自在，採用了大開口與最低限度隔間的開放設計。此外，由於屋主希望「不論夏天或冬天，都可以不用靠空調過日子」，所以採用了環保的被動式太陽能系統。只要提昇建築物的氣密性，充分利用太陽的光與熱，冬天只要一台小暖爐就綽綽有餘。夏天則是利用換氣扇，讓熱氣從屋頂散

data

家庭成員	夫婦+小孩3人
基地面積	123.30㎡（37.30坪）
建築面積	66.66㎡（18.35坪）
總樓地板面積	127.47㎡（38.56坪）
	1F59.01㎡（含車庫）+2F51.81㎡
	+閣樓16.65㎡
結構・工法	木造2層樓（樑柱式工法）
工期	2003年4月～10月
主體工程費	約2400萬日圓
3.3㎡單價	約62萬日圓
設計	WORKS溝口（溝口力）
	http://members.jcom.home.ne.jp/
	works-mz
施工	FURUKEN（股）（古澤力男）

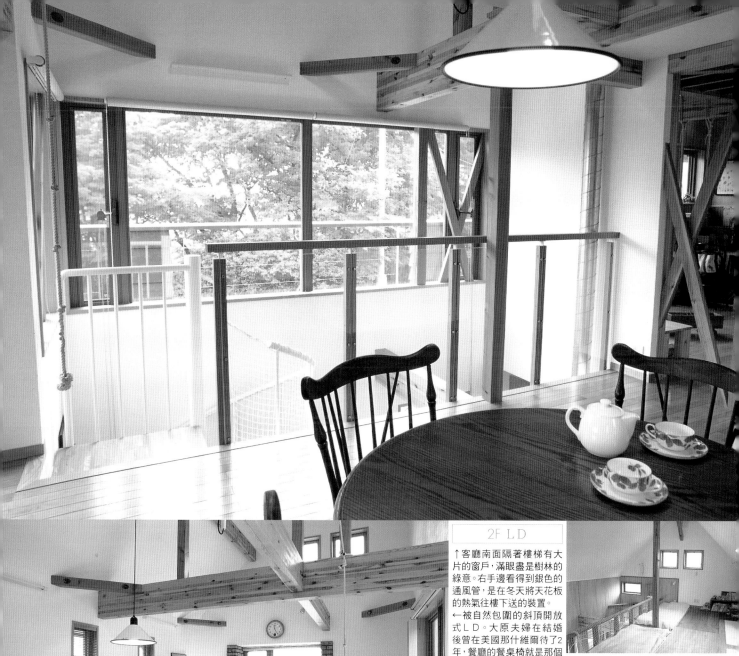

7

2F LD

↑客廳南面隔著樓梯有大片的窗戶，滿眼盡是樹林的綠意。右手邊看得到銀色的通風管，是在冬天將天花板的熱氣往樓下送的裝置。
←被自然包圍的斜頂開放式LD。大原夫婦在結婚後曾在美國那什維爾待了2年，餐廳的餐桌椅就是那個時候買的。

閣樓

↑念書在2樓的小孩房，睡覺則是在閣樓。閣樓直接利用斜頂的天花板，還有可以爬上爬下的梯子，孩子們非常喜愛。

2F LD

→從閣樓往客廳看。粗壯的結構材完全外露，是非常大器沉穩的空間。真史先生說，看到粗壯的橫樑，馬上就聯想到攀繩和溜鞦韆。

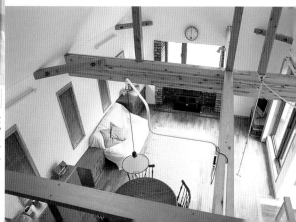

 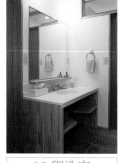 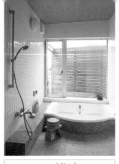

1F 廁所	1F 盥洗室	1F 浴室	1F 主臥室
右圖是位於盥洗室後方的廁所，因為空間不足，所以採用拉門。門的上端有採光用的小窗戶。	因為使用人數眾多，為了避免狹窄，並沒有裝門。水龍頭是設計與機能並重的「CERA TRADING」產品。	夏天把窗戶打開，就能享受宛若露天浴池的樂趣，窗戶外面鋪設了木棧板。浴室的地板是工務店推薦，腳部觸感極佳的十和田石。	牆壁採用環保健康壁紙「Ougahfaser」為底，上面塗上白色油漆，兩者都是對身體無害的素材。床鋪選擇了簡單的款式。

可收納全家人衣物及現有櫥櫃的大型衣物間。

洗臉台獨立設置，讓家人隨時都可以使用。

將盥洗室與浴室整合在臥室附近，成為以個人隱私為優先的動線。

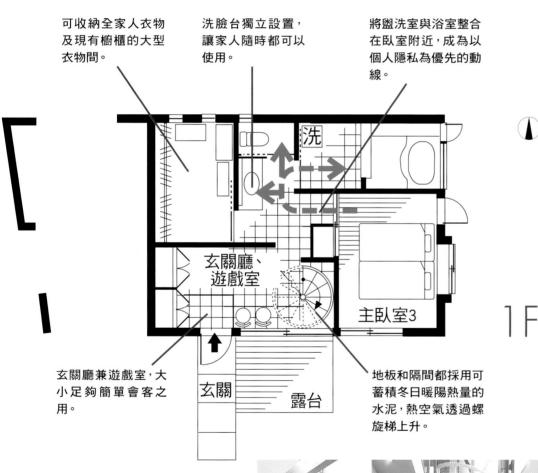

玄關廳兼遊戲室，大小足夠簡單會客之用。

地板和隔間都採用可蓄積冬日暖陽熱量的水泥，熱空氣透過螺旋梯上升。

洗

玄關廳、遊戲室

玄關　　露台

主臥室3

1F

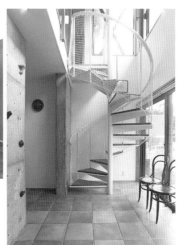

1F 玄關廳

→（右）大原家最值得一看的其中一處，就是玄關廳兼遊戲室。左邊的水泥牆上有攀岩用的攀岩塊，可充當小孩的遊戲空間。
→（左）地板鋪設紅陶磁磚，玄關門為木製。

LOFT

從小孩房以梯子攀爬
而上的閣樓，是長男
與次男的臥室。

閣樓5.5

以廚房為中心的環狀
動線，家人很容易能
夠參與家事，LD～儲
藏室～小孩房的連接
也很順暢。

南面的大開口，不但
LD能夠欣賞美景，
同時也具有引進冬日
陽光的用途。

冰

儲藏室

K2

LD6

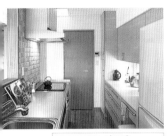

2F 廚房

「CLEANUP」的系統廚具，
加上紅陶磁磚的牆面，營造
充滿溫馨氣息的廚房。全家
人也經常一起下廚。

家人長時間停留的L
DK，與小孩房規劃
在同一層樓。

小孩房3.2

2F

陽台

2F 小孩房

粗壯橫樑吊掛著爸爸親手
做的盪鞦韆，深受孩子們的
喜愛。位於上方的閣樓，是
由正面的樓梯上去。

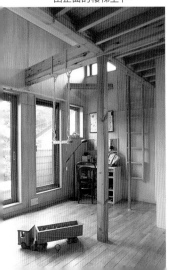

2F 盥洗室

設置於2樓小孩房附近的
廁所與洗臉台。水槽為檯面
式，牆壁則和廚房採用相同
的磁磚。

被動式太陽能系統不
可或缺的送風管，能
將聚積天花板的暖
空氣，透過通風管而
下，形成室內的空氣
循環。

善用基地東西狹長的
特點所設計的陽台，
每個房間都有連接，
相當方便。

為了能作為客廳的延
伸使用，還有放置戶
外家具，因此預留了
較大的空間。

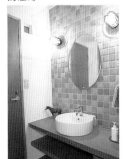

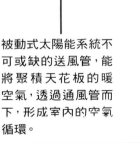

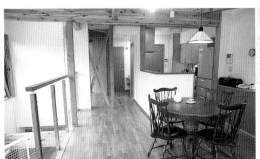

2F DK

以恰到好處的距離互相連
接的餐廳與廚房。走廊前
方的左手邊為小孩房，是能
夠增加家人互動的隔間方
式。

生活動線有巧思的隔間

layout plan

簡潔的外觀與閑靜的住宅區十分協調。露台以欄柵包圍，整個建築感覺更有份量。旁邊的房子就是男主人的老家。

可以一邊做菜、一邊聊天的開放式LDK，還有能夠從外面進出的浴室，都是便利生活的設計。

高嶋 唯、綾子 夫婦宅 神奈川縣

受兩人時光」，讓屋主相當滿意。

夫婦倆熱愛海上運動，為了能快速準備，玄關設置了大型的收納櫃，用以存放出海用具。浴室加裝了從戶外就可以進出的門，外牆並設置有蓮蓬頭，所以不用擔心沙子弄髒玄關或浴室。不論男主人的工作室或是盥洗室，都是考量使用性後所做出的規劃，完全配合夫婦倆的生活型態，打造出舒適的住宅。

高嶋夫婦認為，新房子不但要重視通風與採光，隔間要能配合生活型態也很重要。夫婦倆夢想能夠有個可以舉辦派對的廣闊LD，因此就將採光通風良好的2樓，整層樓設計為LDK。並且設置了與廚房相連的吧台式餐桌，省下了放置餐桌的空間。如此一來不但客廳變大，用餐和整理也很輕鬆。廚房的側邊是洗衣間，做菜和洗衣服可以同時進行。由於家事做起來更有效率，「可以好好享

在不必擔心火災時會延燒的部分，使用了杉木板，讓時尚的設計憑添了幾分自然氣息。隨著時間會展現更有味道的豐富表情，也是自然素材的魅力。

坐在沙發上，面對著落地
窗，外面便是露台。在全是
淡雅的灰褐色家具中，朋友
送的綠色植物增添了幾分
情趣。

2F LDK

LD約4.5坪大，如果放置了
餐桌椅會顯得侷促，因此設
計與廚房一體成型的吧台
桌。由於桌面很大，可以作
為記帳或休閒空間。

data

家庭成員…………	夫婦
基地面積…………	100.00㎡（30.25坪）
建築面積…………	46.78㎡（14.15坪）
總樓地板面積……	79.90㎡（24.17坪）
	1F42.23㎡+2F37.67㎡
結構・工法………	木造2層樓（2×4工法）
工期………………	2003年6月～9月
主體工程費………	約1990萬日圓（不含廚房、外部結構）
3.3㎡單價 ……	約82萬日圓
設計・施工………	KRYPTON（股）
	http://www.krypton-works.com

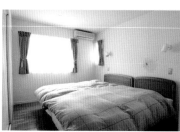

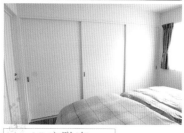

生
活
動
線
有
巧
思
的
隔
間

「
完
全
符
合
我
們
生
活
的
機
能
性
隔
間
。
」

layout plan

1F 浴室

↑（上）潔白充滿清潔感的浴室。水龍頭後面是平台，可以放置沐浴用品，相當方便。
↑（右）腳踏車只要騎幾分鐘就能到達海邊。浴室設置有可從戶外進出的門，外面也可以沖澡。

1F 盥洗室

為了不讓高個子的男主人腰痠背痛，洗臉台的高度設計得較高。鏡子的後面是收納櫃。廁所的出入口採用節省空間的拉門。

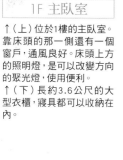

1F 主臥室

↑（上）位於1樓的主臥室。靠床頭的那一側還有一個窗戶，通風良好。床頭上方的照明燈，是可以改變方向的聚光燈，使用便利。
↑（下）長約3.6公尺的大型衣櫃，寢具都可以收納在內。

為了衝浪結束回家後，馬上就可以進入浴室，所以外側設有門。

連既有的櫃子都可以放進去的大型衣櫃。

盥洗室設在主臥室附近。

主臥室3.25

預備室2.5

1F

玄關　儲藏室

可存放衝浪板等物品的大型儲藏室。

1F 預備室

位於玄關旁的多用途空間，現在是作為男主人的衣帽間。可以好好搭配衣飾、整理門面後再出門。

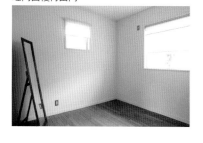

1F 玄關廳

→（右）屋主希望無論如何一定要有，可以收納弄濕的西裝等物品的櫃子。由於位在玄關，外出穿戴也很方便。
→（左）彷彿漂浮在白色背景中的樓梯。藉由樓梯間的挑空設計，讓玄關廳也很明亮。

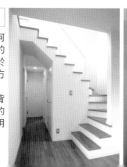

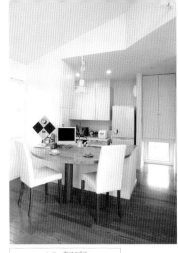

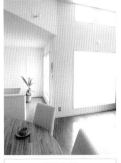

靠露台側有兩面落地窗,因此除了LD之外,樓梯也相當明亮。盡頭處是書房,打開房門的話,整個2樓都相當通風。

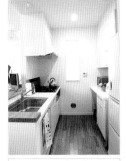

廚房比LD來得低,讓站在廚房的女主人,可以與坐在餐桌的男主人視線一樣高。

最初是規劃作為廁所,但為了節省經費,所以廁所只設置在1樓,這邊就充當洗衣間之用。沒想到如此一來讓家事更加方便,可說是做了明智的選擇。

廚房與吧台融為一體,不但可以互通聲息,也能有效利用空間,一舉兩得。吧台為單腳半圓形,椅子放置的位置不限,腳邊也很寬闊。

放置餐桌椅會讓空間變得狹窄,所以將廚房與吧台餐桌設計在一起。

做菜的時候夫妻也可以聊天的吧台式廚房。

原本預定作為廁所,但因為預算刪減而改成洗衣間。由於離廚房和露台都很近,做起家事更有效率。

LDK、洗衣間、露台、書房順暢的動線。

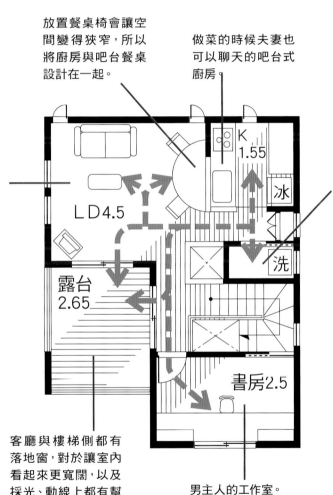

K 1.55

冰

洗

LD4.5

露台 2.65

書房2.5

2F

客廳與樓梯側都有落地窗,對於讓室內看起來更寬闊,以及採光、動線上都有幫助。

男主人的工作室。

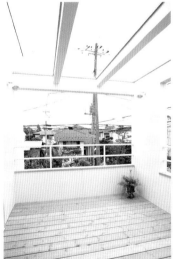

讓客廳看起來更大的露台,也是家庭聚會的最佳場所。由於位在2樓,因此不必擔心馬路上行人的視線。

主人的工作室。與客廳之間隔著樓梯,所以可以安靜專心的工作。用餐時不必跑上跑下就可以直接到LD,相當方便。

3個並排的方窗,具有採光通風的功能,也讓房子的外觀更加有設計感。樓梯的扶手是採用不會遮蔽視線的細鐵管。

家事動線有巧思的隔間

layout plan

舒適的南北逆轉規劃。
往露台的動線、
收納都有下功夫。

金子正史 先生宅 神奈川縣

一般人房子的隔間，通常客廳在南側，廚衛在北側。但是金子先生的家卻恰恰相反，南側是廚衛，北側則為客廳。之所以會有這樣的規劃，是為了要滿足金子夫婦「窗戶要多、室內要亮，而且可以不在意外界視線」的需求。

如果將客廳放在南側，那麼隔壁房子會影響日照，而且也會有隱私上的問題。因此負責設計的「A.S. Design Associates」山口明宏先生，逆向思考提出南北相反的規劃。南側的廚衛可遮蔽視線，並在房子中央設置露台，這就是北側客廳能有充足光線的原因。

圍繞著露台而設的衛浴、廚房、客廳，全部都有落地窗，可以輕鬆進出露台，不論是曬衣服、在露台野餐等等，動線都很順暢。

此外，還有一個非常講究之處，就是收納。如同女主人所言：「必要的東西，應該要放在必要的位置，並且能輕鬆拿取歸位。」講求收納的『質』。」各個房間都有方便使用而訂做的收納櫃。這麼一來，可以大大減輕平常收拾、清掃的負擔。

設計者的
advice

A.S. Design Associates（股）
山口明宏 先生

生於1953年，畢業於工學院大學建築學科。曾任職工學院大學助教、一色建築設計事務所，於1982年成立個人事務所。坦率的個性，以及所設計的充滿光與風、配合生活型態的高品質住宅，都大受好評。

日照、個性、機能三者兼具的理想住家。

一開始的規劃是把整個房子向北靠，然後在南側設置大露台，不過這個設計業主和我都覺得不太妥當。而南北顛倒的構想，反而讓我有「正中紅心」的感覺。

而女主人特別講究的機能型層架和大型收納櫃，也設置在住家各處。善用主婦的觀點，成功的打造出明亮、便利生活的理想住宅。

在圖片左邊緊鄰隔壁房子的南側，配置廚衛來遮蔽視線，將LD設置於北側。因為中央有露台，所以LD能有充足的光線。

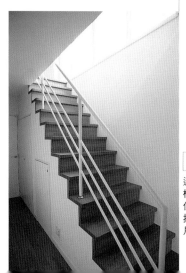

1F 樓梯

透過露台進入的光線，由樓梯上方灑落，因此樓梯雖然位於北側，還能如此明亮。抬頭仰望，可以從客廳的窗戶看到藍天，感覺很棒！

data

項目	內容
家庭成員	夫婦+小孩1人
基地面積	115.16㎡（34.84坪）
建築面積	67.48㎡（20.41坪）
總樓地板面積	138.40㎡（41.87坪）
	1F67.48㎡+2F67.48㎡+RF3.44㎡
結構・工法	木造2層樓（框組壁式工法）
工期	2001年3月～7月
主體工程費	約2000萬日圓（不含廚房、電氣設備工程、家具）
3.3㎡單價	約48萬日圓
設計	A.S. Design Associates（股）（山口明宏）
施工	正榮住商（股）

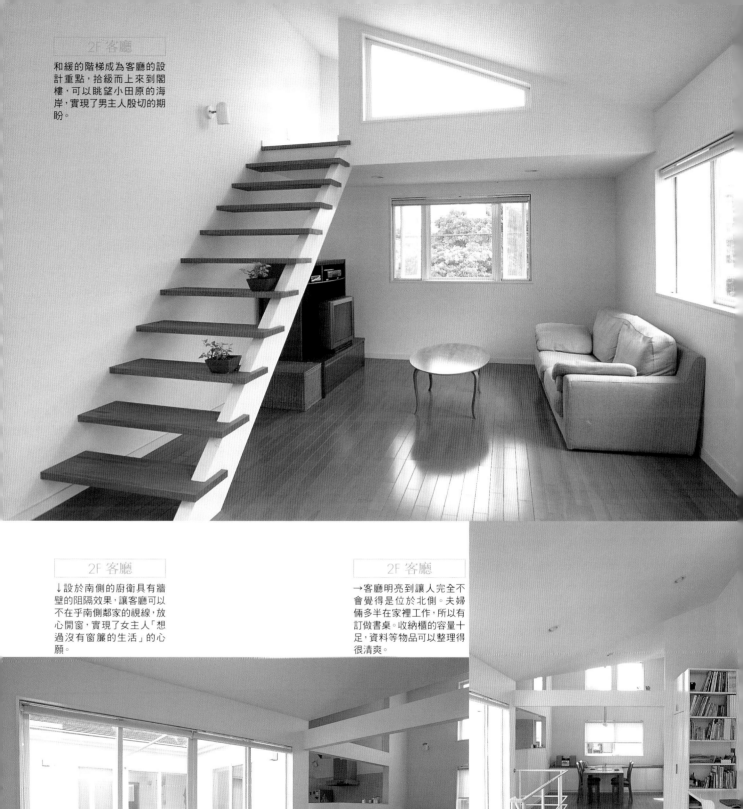

和緩的階梯成為客廳的設計重點,拾級而上來到閣樓,可以眺望小田原的海岸,實現了男主人殷切的期盼。

2F 客廳

↓設於南側的廚衛具有牆壁的阻隔效果,讓客廳可以不在乎南側鄰家的視線,放心開窗,實現了女主人「想過沒有窗簾的生活」的心願。

2F 客廳

→客廳明亮到讓人完全不會覺得是位於北側。夫婦倆多半在家裡工作,所以有訂做書桌。收納櫃的容量十足,資料等物品可以整理得很清爽。

1F 主臥室

應女主人要求所設置的洗臉台，不管是晚上幫寶寶泡牛奶，或是回家後想要馬上洗個手都很方便。並有可以收納所有季節衣物的衣物間。

可以收納各個季節的衣服，所以換季不需要多花心思整理。

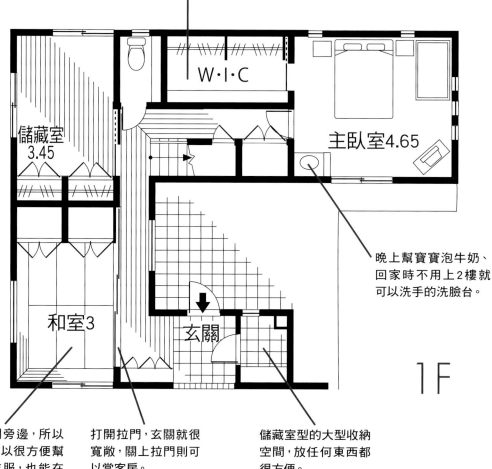

W・I・C

儲藏室
3.45

主臥室4.65

晚上幫寶寶泡牛奶、回家時不用上2樓就可以洗手的洗臉台。

和室3

玄關

1F

位於玄關旁邊，所以外出時可以很方便幫寶寶換衣服，也能在這邊哄寶寶睡覺。

打開拉門，玄關就很寬敞，關上拉門則可以當客房。

儲藏室型的大型收納空間，放任何東西都很方便。

1F 和室

和室與玄關廳呈橫向配置，可以方便哄寶寶睡覺。關上拉門就可以成為獨立的房間，也可當做客房使用。

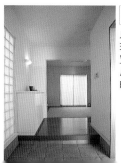

1F 玄關

以前的房子玄關很小，所以現在採用與和室一體的配置，讓玄關變得很寬敞。照片前方是女主人特別講究的大型收納櫃。

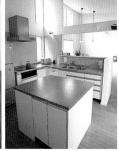

周圍的訂做收納櫃，在有人坐在椅子上的狀態下櫃門也可以打開，所以餐桌上就不曾發生東西隨意擺放的狀況。

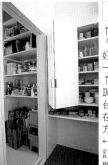

2F 廚房

↑（右）性能優異的「Miele」洗碗機、熱效率良好的IH電爐、上方還有屋主一定不可或缺的音響。

↑（左）廚房的中央有兼具調理、配膳與收納的中島吧台。將微波爐和電鍋收納在從餐廳、走道看不到的地方。

←廚房後方的食品儲藏室。訂做的碗櫃，採用做菜時敞開也無所謂的摺疊門。

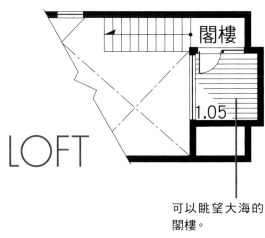

LOFT

可以眺望大海的閣樓。

閣樓

1.05

充足的訂製收納櫃，使餐桌上不會有散亂的東西。

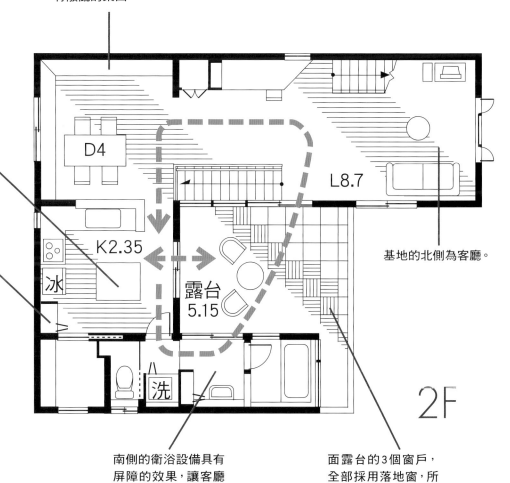

配膳台兼收納櫃的中島吧台。

訂做的收納層架，搭配了做菜的時候也可以不用關上的摺疊門。

D4

K2.35

冰

露台
5.15

L8.7

基地的北側為客廳。

面露台的3個窗戶，全部採用落地窗，所以可以自由進出。

南側的衛浴設備具有屏障的效果，讓客廳可以不用在乎鄰居視線，放心開窗。

2F

2F 盥洗室

↓（右）牆壁、浴室的地板鋪設馬賽克磁磚，接縫處有做防污處理，打掃時很方便。↓（中）女主人一直希望能有可以把吹風機藏起來的櫃子，前方倒放下來的門片，還可以作為洗衣服時噴衣領精的工作台。↓（左）因為位於南側，所以非常明亮，感覺比實際上寬敞。

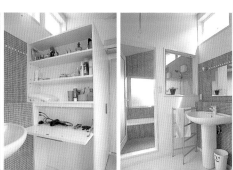

2F 露台

客廳、盥洗室、廚房等面對露台處，都設置有落地窗，不但具有開放感，進出也很方便。

17

家事動線有巧思的隔間

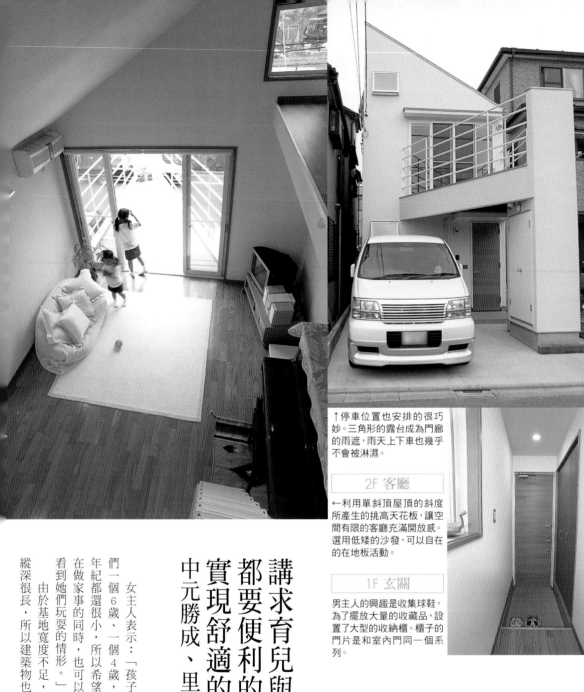

↑停車位置也安排的很巧妙。三角形的露台成為門廊的雨遮,雨天上下車也幾乎不會被淋濕。

2F 客廳

←利用單斜頂屋頂的斜度所產生的挑高天花板,讓空間有限的客廳充滿開放感。選用低矮的沙發,可以自在的在地板活動。

1F 玄關

男主人的興趣是收集球鞋,為了擺放大量的收藏品,設置了大型的收納櫃。櫃子的門片是和室內門同一個系列。

講求育兒與家事
都要便利的規劃,
實現舒適的生活!

中元勝成、里惠 夫婦宅 東京都

女主人表示:「孩子們一個6歲、一個4歲,年紀都還很小,所以希望在做家事的同時,也可以看到她們玩耍的情形。」

由於基地寬度不足,縱深很長,所以建築物也呈狹長型。但是藉由極具巧思的隔間規劃,讓新房子住起來更方便,感覺也更寬敞。廚房設置在2樓,位於建築物中央的位置,左右邊為盥洗室及客廳。因此在做菜的時候,

data

家庭成員	夫婦+小孩2人
基地面積	78.29㎡（23.68坪）
建築面積	37.86㎡（11.45坪）
總樓地板面積	73.25㎡（22.16坪）
	1F37.86㎡+2F35.39㎡
結構‧工法	木造2層樓（2×4工法）
工期	2002年1月〜4月
設計‧施工	KRYPTON（股）（細田淳之介）
	http://www.krypton-works.com

2F 餐廳

↓廚房的前方就是客廳,後面可以看到通往盥洗室的門。雖然建築物寬度很窄,但廚房也兼具了客廳走道的功能,完全不會浪費空間。

閣樓

→DK的上面就是閣樓。女主人說:「做菜的時候可以聽到孩子在上面講話的聲音,感覺很安心。」右手邊是利用箱子做的收納櫃,巧妙的利用容易形成死角天花板低處。

設計者的

advice

縮短家事動線,確保空間寬敞的隔間。

KRYPTON(股)設計部
細田淳之介先生

生於1965年,畢業於東京工業大學附屬專攻科建築學科。1993年進入KRYPTON(股)設計部。以追求通風、採光及有效利用空間的規劃,以及簡潔&自然的設計風格,備受好評。

基地不到24坪,建築面積僅有11.5坪的小巧個案。為了讓空間較為寬敞,1樓小孩房的入口,特別切成斜角,讓樓梯四周不會感到侷促。2樓在廚房兩側配置客廳與盥洗室,竭盡所能省略走廊的空間。廚房、洗衣機放置區、曬衣陽台,移動的動線很短。

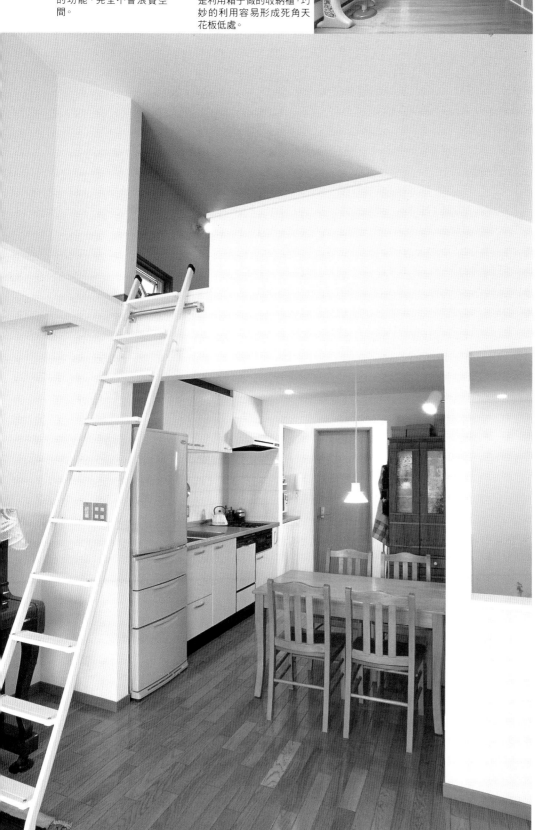

可以看到2樓整層樓的情況,讓家有小孩的中元夫婦很放心。

可以作為工作台使用,準備餐點或事後整理都相當迅速。洗衣機放置區就在廚房旁邊,冉前面一點就是曬衣服的工作陽台。可以一邊做菜一邊洗衣服,而且曬衣服、收衣服也很輕鬆。可說是仔細考量過家事的流程後所做的機能性規劃。

「以前住的公寓隔間上使用很方便,因此LDK的配置有參酌的使用。廚房也是自己用起來最方便的尺寸。」

廚房為小巧的I字型,緊鄰在後的餐桌,也

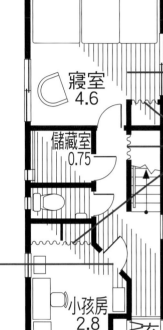

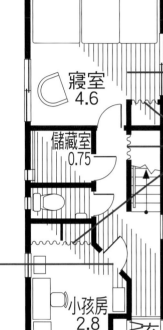

1F 主臥室

↑（右）女主人的小創意，
將衣櫃的門以窗簾取代，也
成功節省經費。
↑（左）將來要作為小孩房
之用，現在為一家四口的寢
室。壁紙和寢具都是採用白
色的柔和空間。

將來預定作為小孩
房，現在則是全家人
的寢室。

收納櫃以簾子代替門
片，節省了經費，使
用上也很方便。

為了讓玄關廳不會
顯得狹窄，小孩房
的入口採用斜角設
計。

寢室
4.6

儲藏室
0.75

小孩房
2.8

玄關

1F

1F 小孩房

↗寬度約3.6公尺的狹長型
建築。小孩房入口以斜切角
的方式處理，讓走廊變得更
寬敞。
↓以鐵管和木板組合而成
的簡單書桌，桌面很大用起
來很順手。窗簾全部都是女
主人親手做的。

玄關前方有車庫。在露
台的下方，設有放置洗
車用具的置物櫃。

1F 置物櫃

露台下方為置物櫃，放置橡
皮水管、汽車蠟等保養愛車
的用品，取出和歸位都很簡
單。

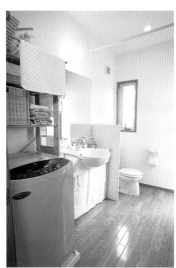

緊鄰廚房的盥洗室。洗臉台、馬桶放在一起,讓1.5坪也顯得寬闊。洗臉台下方有手工作的簾子。

在洗衣間附近設置曬衣場。

工作陽台

2F 陽台

「因為不想把衣服曬在客廳前面的露台上,所以又另外做了一個工作陽台。」可以從放有洗衣機的盥洗室進出。

將洗衣間設置在廚房旁邊,做菜與洗衣可同時進行。

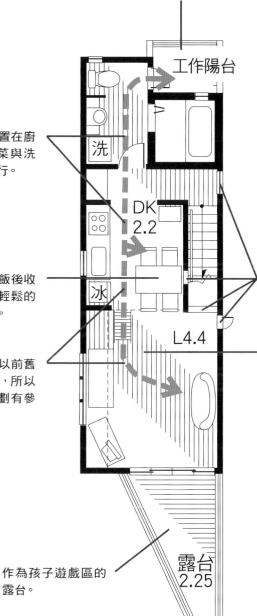

洗

DK
2.2

冰

L4.4

製造開口部以利通風。

準備餐點和飯後收拾整理都很輕鬆的廚房式餐廳。

由於很喜歡以前舊公寓的隔間,所以LDK的規劃有參酌。

考量縮短家事動線,以DK為中心,左右設置盥洗室和客廳。

2F

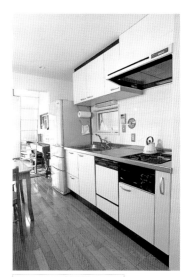

2F 廚房

廚房的寬度為195cm,只比舊房子的寬一點點。由於是餐廳廚房連在一起,因此家人聊天也很方便,也可以盯小孩寫作業。

露台
2.25

作為孩子遊戲區的露台。

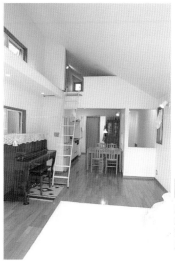

2F LD

房子座西朝東。客廳與樓梯之間的牆壁開了洞,閣樓的西側加裝窗戶,如此風就可以由東往西吹。

露台

為了讓客廳看起來更有開放感而設置的露台,長度約有4m。越往前面越窄的設計,感覺更有縱深。

沒有終點的**環狀動線隔間**

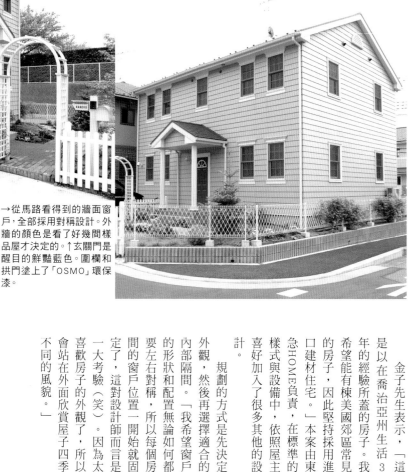

→從馬路看得到的牆面窗戶，全部採用對稱設計。外牆的顏色是看了好幾間樣品屋才決定的。↑玄關門是醒目的鮮豔藍色。圍欄和拱門塗上了「OSMO」環保漆。

↑南邊的露台是夫妻倆親手打造。「在DIY商店買了棧板回來組裝，然後再自行上漆。」
←露台四周綻放的波斯菊。包含北邊的走道，整體以英式庭園為目標整理中。

1F 露台

以3年的美國生活經驗為基礎，打造舒適的美國風住宅。

金子哲也 先生宅 千葉縣

金子先生表示，「這是以在喬治亞州生活3年的經驗所蓋的房子。我希望能有棟美國郊區常見的房子，因此堅持採用進口建材住宅。」本案由東急HOME負責，在標準的樣式與設備中，依照屋主喜好加入了很多其他的設計。

規劃的方式是先決定外觀，然後再選擇適合的內部隔間。「我希望窗戶的形狀和配置無論如何都要左右對稱，所以每個房間的窗戶位置一開始就固定了，這對設計師而言是一大考驗（笑）。因為太喜歡房子的外觀了，所以會站在外面欣賞屋子四季不同的風貌。」

家裡的1、2樓都是採用以樓梯為中心的環狀動線規劃。沒有走廊等無謂的空間，讓客廳和臥室的面積能比較大。「宅急便來的時候，不管從哪個房間都能直接跑到玄關，非常輕鬆。2樓也設計成可從主臥室通過衣櫃直接前往盥洗室。」充分反映出美式的生活作風，是一棟舒適的住宅。

data

家庭成員	夫婦+小孩2名
基地面積	198.45㎡（60.03坪）
建築面積	71.41㎡（20.60坪）
總樓地板面積	142.82㎡（43.20坪）
	1F71.41㎡+2F71.41㎡
結構・工法	木造2層樓（2×4工法）
工期	2002年11月～2003年3月
主體工程費	約2600萬日圓
3.3㎡單價	約60萬日圓
設計・施工	東急HOMES Millcreek營業本部
	千葉營業所

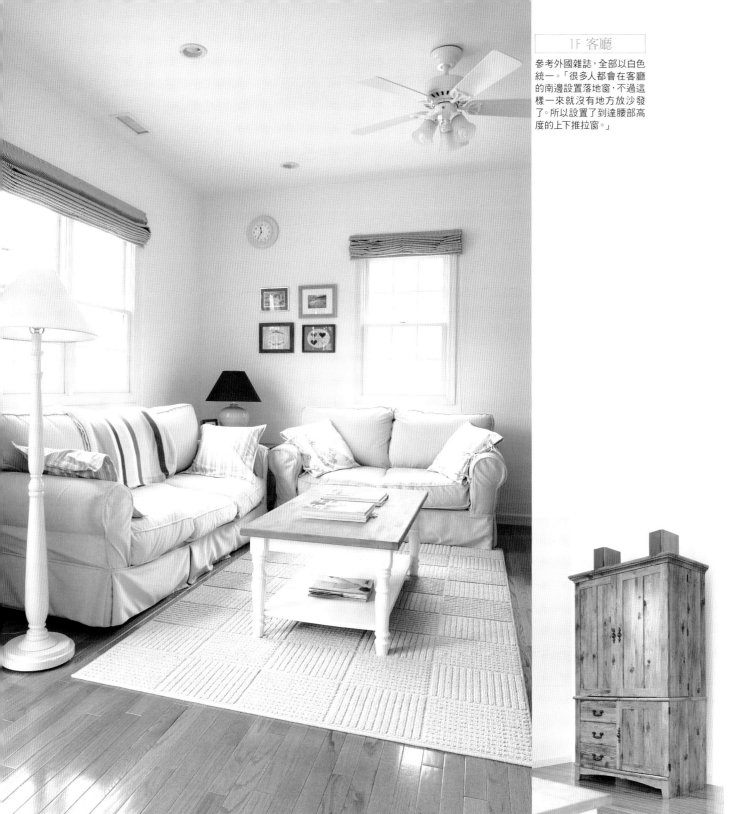

1F 客廳

客廳有一個對開的櫥櫃，裡面放著電視。沒有使用的時候可以關上門，看起來很清爽。紮實的原木素材很有存在感，是購於「OLIVER」。

1F 玄關

一進入玄關，從樓梯的左右邊都可以進入LD的設計。玄關廳比當初規劃的面積來得大，感覺相當寬敞。樓梯扶手的設計也很特別。

1F 盥洗室

訪客用的盥洗室，收納櫃等都採用最小限度的設計，看起來十分清爽。標準款式的長柱型面盆是「American Sandard」的產品。

玄關的收納櫃容量十足。

兼作訪客專用的盥洗室，內部的設計也很講究。

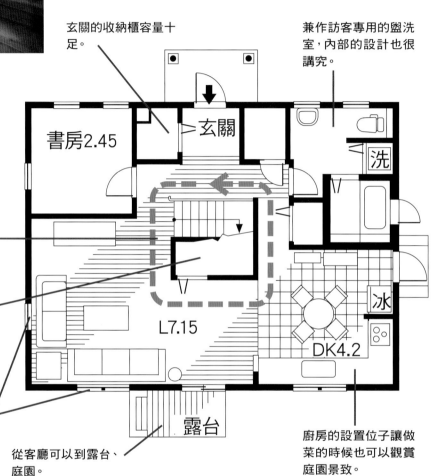

1F

書房2.45

玄關

洗

以樓梯為中心的環狀動線。客廳～玄關、廚房～玄關，從哪個方向都可以暢行無阻。

樓梯下方為收納空間。

L7.15

冰

DK4.2

考量到要放置沙發，因此不是採用落地窗，而是半腰窗。

從客廳可以到露台、庭園。

露台

廚房的設置位子讓做菜的時候也可以觀賞庭園景致。

1F LDK

LD之間設有拱牆，柔和的區隔了空間。並採用了訂製的高架樑，確保天花板的高度。

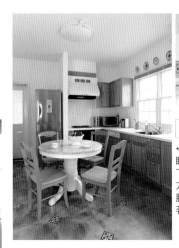

1F DK

←廚房水槽前面的窗戶可眺望庭園。將吊櫃的位置往下移，拿取餐具等物品較為方便。地板貼了紅陶風的塑膠地磚。↑窗戶的上方裝飾著南歐風的盤子。

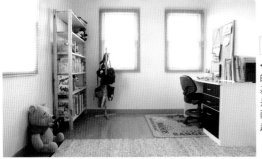

←（上）每個小孩都有各自的房間。房間都是以藍白為基調，相當柔和清爽。書桌是「ACTUS」。←（下）現在兩兄弟都還小，所以睡在一起。鐵床架是郵購的。

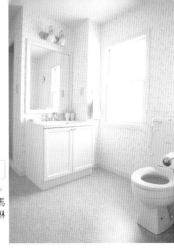

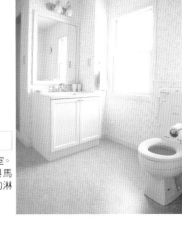

2F 盥洗室

此處為家人專用的盥洗室。盥洗室中除了洗臉台與馬桶之外，還有一體成型的淋浴間。

家人專用的盥洗室，空間沒有分割，很寬敞。

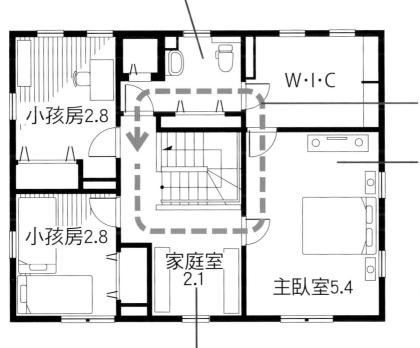

2F

小孩房2.8

小孩房2.8

家庭室 2.1

主臥室5.4

W·I·C

主臥室～W.I.C～盥洗室連在一起。

容量充足的衣物間，減少了室內家具的擺設。

利用樓梯間作為第二起居室。

2F 主臥室

↓（右）床邊櫃為成套的家具，以對稱的方式擺設於床鋪兩側。
↓（中）主臥室約5.5坪，寬敞的空間更顯得悠閒愜意。
↓（左）古董化妝台。由於設有可以存放大量衣物的衣物間，所以室內就可以放置自己喜愛的家具。

沒有終點的環狀動線隔間

layout plan

採用4個環狀動線的格間規劃，孩子能盡情奔跑的家。

清水 先生宅　神奈川縣

過去都住在公司宿舍的清水先生，希望能「讓孩子度過快樂的成長期」而決定蓋一間屬於自己的房子。他所購買的土地，是南邊有蓊鬱的樹林，還可以眺望遠處鷹取山的絕佳地點。樹林可以作為庭院的延伸，採用了有露台的隔間規劃。

清水先生將打造新居的工作委託給建築師明野夫婦。「希望房子很明亮，孩子到處都可以遊玩。小孩房目前先做成一大房，等長大後再自己決定如何隔間。」而明野先生則設計了客廳～廚房～工作區～客廳、客廳～露台～盥洗室～客廳等4處環狀動線。由於沒有終點，因此不論小孩或大人，都能毫無壓力的自由移動。小孩可以從家裡飛奔至露台或樹林裡去，玩得髒兮兮之後直接到浴室刷洗，「可以隨自己想像自由玩樂（笑）。」人的通行之處也是光與風的通道，所以完全沒有陰暗或不通風的角落，也是一大優點。

設計者的
advice

明野設計室
一級建築師事務所
明野岳司 先生
美佐子 小姐

岳司先生1961年生於東京都、美佐子小姐於1964年生於東京都。兩人都修畢芝浦工業大學研究所課程。2000年成立現在的事務所，同年以自宅獲得神奈川縣建築大賽的住宅部優秀賞。

兼顧周圍環境與家人期望。

本案的基地位於陡坡危險區域內，在地基的補強上花了比一般房子還要多的經費。不過去除上述的缺點，週遭的自然環境還是充滿魅力。屋主對於日後的生活提出諸如「能快樂養育小孩的DIY區，還要有全家都能使用的衣櫃」等具體的需求，設計進行的十分順利。

1F 玄關

窗戶下方的小圓盤，竟然是放報紙的地方。送報生放在此處後，不用到屋外也可以拿到報紙的設計。因為上方有採光罩，所以不必擔心會被淋濕。

data

家庭成員	夫婦+小孩3人
基地面積	157.86㎡（47.75坪）※包含填土斜坡
建築面積	57.04㎡（17.25坪）
總樓地板面積	121.20㎡（36.66坪）
	1F56.04㎡+2F56.05㎡+閣樓9.11㎡
結構・工法	木造2層樓（樑柱式工法）
工期	2002年9月～2003年3月
設計	明野設計室 一級建築師事務所
	http://www.16.ocn.ne.jp/~tmb-hp/
施工	成田工務店（有）

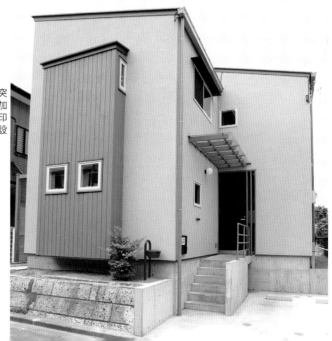

外牆噴上石頭漆，前方突出的部分使用經過不燃加工的木材，呈現出柔和的印象。玄關門為暗紅色，是設計上的視覺焦點。

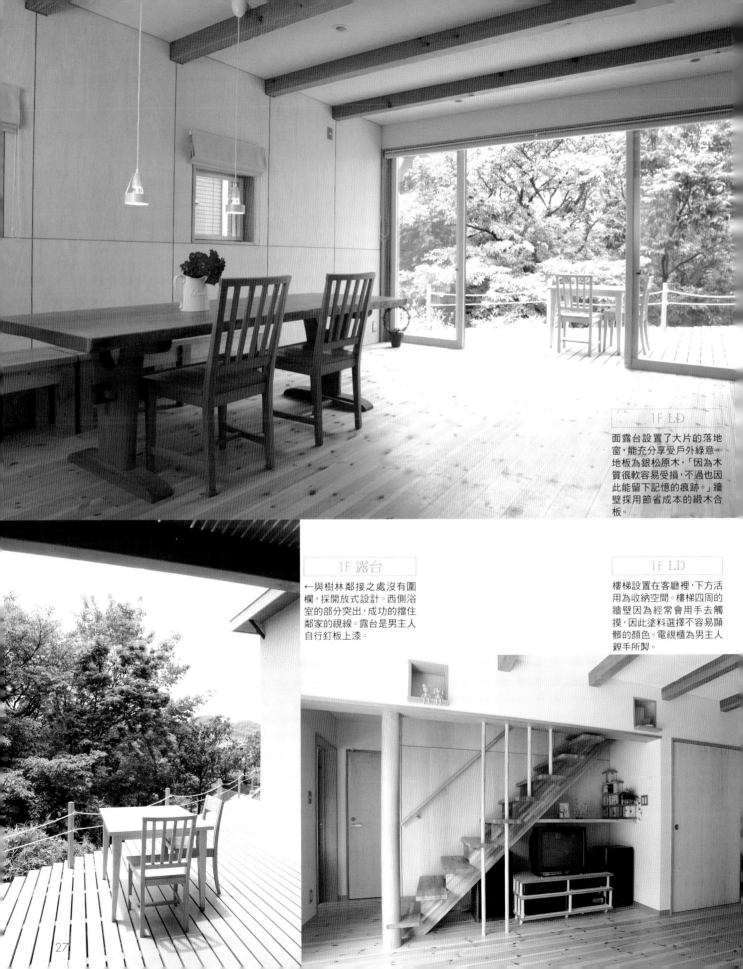

面露台設置了大片的落地窗，能充分享受戶外綠意。地板為銀松原木，「因為木質很軟容易受損，不過也因此能留下記憶的痕跡。」牆壁採用節省成本的緞木合板。

1F 露台

←與樹林鄰接之處沒有圍欄，採開放式設計。西側浴室的部分突出，成功的擋住鄰家的視線。露台是男主人自行釘板上漆。

1F LD

樓梯設置在客廳裡，下方活用為收納空間。樓梯四周的牆壁因為經常會用手去觸摸，因此塗料選擇不容易顯髒的顏色。電視櫃為男主人親手所製。

「家事、育兒都很輕鬆的理想住家。滿心愉悅期待孩子們的成長。」

1F 衣物間

位於玄關與盥洗室之間的W.I.C。不論是外出前、回家後的衣物換穿，或是洗澡後的更衣都很方便。收納櫃沒有裝設門片，節省經費。

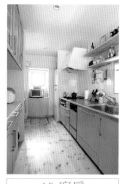

1F 工作區

男主人非常熱衷DIY，因此特別保留了專用的工作區。由於不是獨立的房間，所以可以在作業的同時，一邊跟在廚房或客廳的家人聊天。

1F 廚房＆工作區

兩個空間繞一圈都可以回到客廳，採ㄇ字型的規劃。左邊為設有寫字台的家事區。

W.I.C設於玄關與浴室中間。入浴前或外出時換穿衣服都很方便。

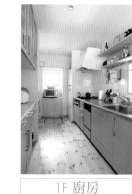

1F 廚房

因為夫婦倆經常一起下廚，所以廚房的寬度設計得較寬。水槽上方有開放式的層架，系統廚具用的是「松下電工」。

1F

工作區2.25

冰

K2

玄關

W.I.C 1.5

LD6

露台

洗

廚房與工作區沒有盡頭的動線設計，全家人走動順暢。

ＬＤ與露台連接，提高與戶外的整體感。

浴室也可以從露台進出。孩子們從外面就可以直接去洗澡。

1F 盥洗室

善用角落位置的洗臉台相當節省空間，面向露台的窗戶灑進源源不絕的光線。牆壁上有訂做的開放式收納層架，可以將裡面整理得有條不紊。

1F 浴室

「腳弄髒的時候，回家就可以直接往浴室走。由於浴缸很大，外面又有露台，還曾經呼朋引伴來打水仗。」

在做下面空間的隔間時,為了可以在自己喜歡的位置架設梯子,特地採用木製扶手,和金屬扶手不同,可以輕鬆的自行鋸開。

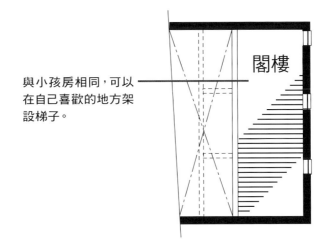

與小孩房相同,可以在自己喜歡的地方架設梯子。

LOFT

2F 小孩房

有閣樓,空間寬敞。未來預定隔成3間房間,因此照明燈具等設備也預留3處,並有日後可以加裝牆面與門片的位置。

2F

小孩房未來可自由隔間。

家人可集中在大書桌一起讀書。

主臥室3.25

小孩房6

讀書區1.5

以樓梯為中心的環狀動線。

陽台

和室2.25

2F 讀書區

大人和小孩都集中在此念書或打電腦。為了避免和鄰居窗對窗,因此設計了高窗。

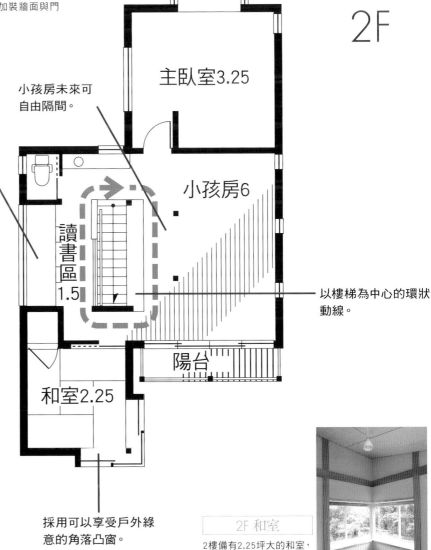

採用可以享受戶外綠意的角落凸窗。

2F 和室

2樓備有2.25坪大的和室,可作為客房之用。視野良好,在不需要擔心隱私問題的南邊,設置了2面凸窗。

layout plan

位處都會區一樣能有寬敞感，室內室外都充滿巧思。

N先生宅 東京都

N先生的目標是打造一個重視休憩的家。「以前住的公寓都會有結露的問題，所以能有通風的房子就再理想不過了。」針對屋主的需求，建築師大野正博先生提出的方案，是將建築物採L型配置，然後面中庭全部設置大型落地窗的規劃。不論是1樓或2樓，東邊到南邊，整個房子都非常明亮。中

庭還有迴廊狀的露台環繞，可以自由來去1、2樓之間。迴廊設有桌子和長椅，可以在戶外享受喝茶或用餐的樂趣。

2樓的公共空間，利用牆壁的厚度做了淺收納櫃，讓客廳和餐廳整齊清爽。另一方面，在1樓個人房間，則是以集中式收納為主。玄關周圍設置了大型的收納櫃，加上儲藏室有3坪大的儲物空間。特別的是夫婦的臥室和小孩房之間的儲藏室，從兩個房間都可以出入。「空間很寬敞，所以連小孩也能很容易收拾整理。雖然在各自的房間，卻能互通聲息，感覺很安心。」

2F 露台

以平價的結構用紅柏做成露台，宛若漂浮在空中。可以直接從客廳進出，所以可以在上面吃點心喝茶。

設計者的

advice

DON工房
一級建築師事務所

大野正博先生

1948年生於日本東京都。1974年畢業於日本大學藝術學部美術學科。1973年於大學在學期間就創立了現在的事務所，一直經營至今。大量使用木材的端莊設計，致力於通風良好的健康住宅，都獲得好評。

配合生活創造沒有浪費的收納空間。

如果空間許可，當然設置儲藏室或置物櫃較好。這類型的集中式收納，不需要正方形，而是推薦採用細長型，然後在中央設置通道，左右配置層架和抽屜，如此就不會浪費空間。收納空間的大小，視居住者的生活方式而定。對於需要預先購買食材存放的家庭，在廚房設置儲藏室就相當方便。

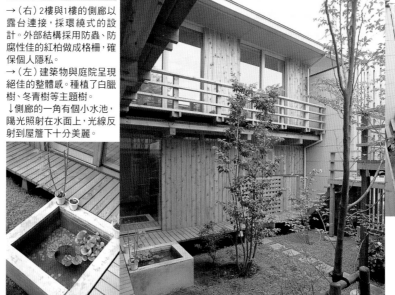

1F 中庭

→（右）2樓與1樓的側廊以露台連接，採環繞式的設計。外部結構採用防蟲、防腐性佳的紅柏做成格柵，確保個人隱私。

→（左）建築物與庭院呈現絕佳的整體感。種植了白臘樹、冬青樹等主題樹。

↓側廊的一角有個小水池，陽光照射在水面上，光線反射到屋簷下十分美麗。

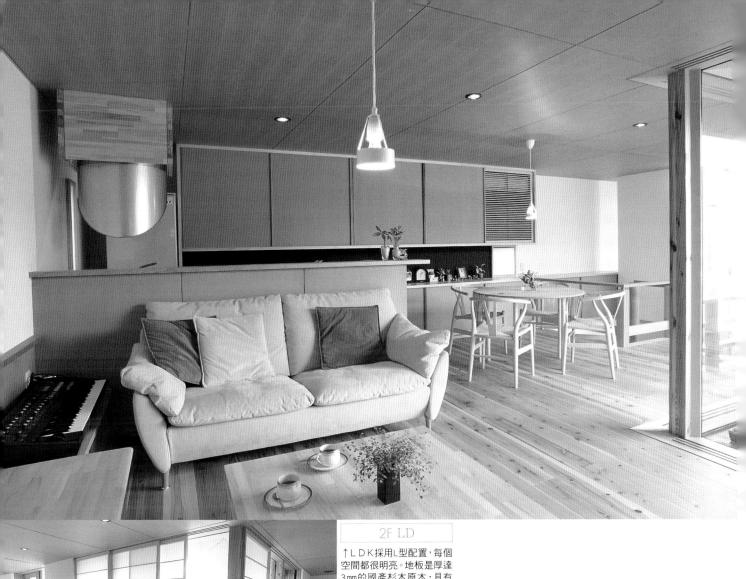

2F LD

↑ＬＤＫ採用Ｌ型配置，每個
空間都很明亮。地板是厚達
3mm的國產杉木原木，具有
調節濕氣的功能。天花板是
米松合板，在下訂和施工的
時候，都有特別挑選木紋和
顏色。

←落地窗周圍沒有窗簾，而
是採用紙門。採用可推入
牆壁式的設計，可以全部打
開。不但可以遮擋陽光直
射，關上的時候依舊能夠通
風。

2F 和室

和ＬＤＫ連成一氣的3坪大
和室。榻榻米的材質不是藺
草，而是紙漿。矮桌為訂製
品，和客廳的矮桌款式相
同，可以連接使用。

data

家庭成員	夫婦+小孩1名
基地面積	155.45㎡（47.02坪）
建築面積	59.49㎡（18.00坪）
總樓地板面積	110.16㎡（33.32坪）
	1F51.22㎡+2F58.94㎡
結構・工法	木造2層樓（樑柱式工法）
工期	2002年10月～2003年3月
設計	DON工房一級建築師事務所（大野正博）
施工	本間建設（股）（菊地武史、玉木惣六）

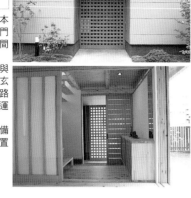

1F 玄關廳

→（上）格子門營造出日本料亭入口的氣氛。打開大門後有外玄關，與內玄關之間有拉門相隔。

→（下）前面為區隔走廊與玄關廳的拉門，接下來為玄關門，最後面的為面對馬路的格子門。每個都是巧妙運用線條的美麗設計。

←外玄關約有1.5坪大，備有大型的收納櫃，可以放置外出用品。

玄關外還有一扇格子門，中間的外玄關可以停放腳踏車。

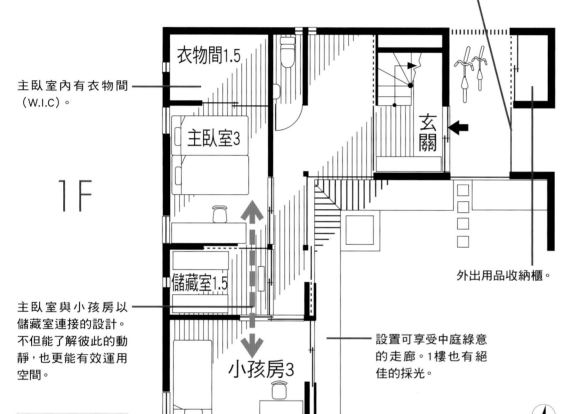

主臥室內有衣物間（W.I.C）。

衣物間1.5

主臥室3

1F

儲藏室1.5

主臥室與小孩房以儲藏室連接的設計。不但能了解彼此的動靜，也更能有效運用空間。

小孩房3

玄關

外出用品收納櫃。

設置可享受中庭綠意的走廊。1樓也有絕佳的採光。

1F 主臥室

↓（右）主臥室採用小窗戶，在確保通風的同時，也不會過於明亮，營造出沉靜的氣氛。為了降低成本，沒有做天花板。

↓（左）夫婦的主臥室通過1.5坪大的儲藏室，就可以到小孩房。主臥室的另一邊也有可以充當衣櫃的儲藏室。

1F 小孩房

女主人表示：「收納空間充足，所以整理起來很方便。」從衣服到書本、玩具，都可以收在儲藏室內。

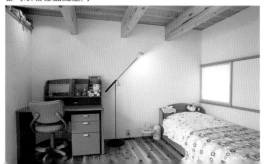

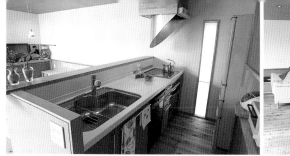
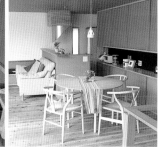

←（右）餐廳的餐桌是裝潢時一併訂做。←（左）廚房為吧台式。吧台的一邊有加高來做遮掩。採用「NATIONAL」的系統廚具，瓦斯爐則是方便清潔的IH電磁爐。

靠近鄰家的牆壁，只有設置通風用的窗子，確保個人隱私。

靠陽台側有大片窗戶，充滿開放感的LDK。

和室的入口，打開的話就與LDK連成一個大空間。

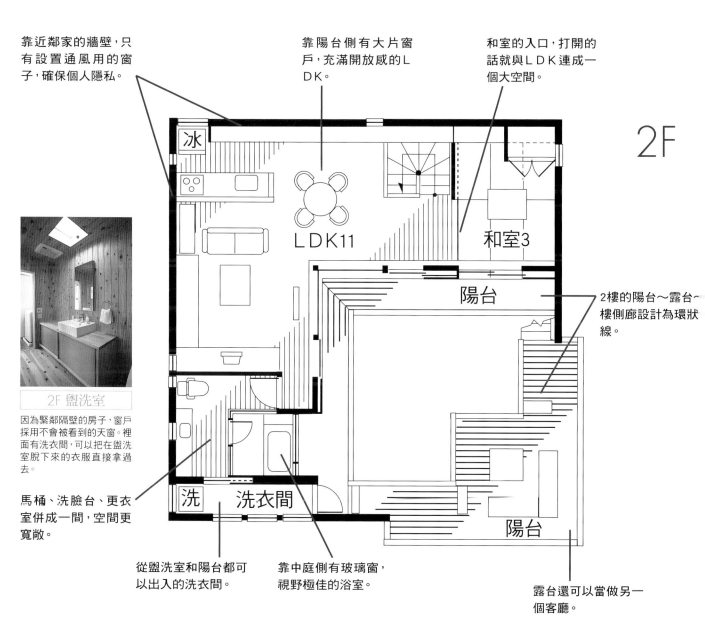

2F

冰

LDK11

和室3

陽台

陽台

洗

洗衣間

2樓的陽台～露台～樓側廊設計為環狀線。

露台還可以當做另一個客廳。

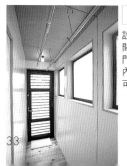

2F 盥洗室

因為緊鄰隔壁的房子，窗戶採用不會被看到的天窗。裡面有洗衣間，可以把在盥洗室脫下來的衣服直接拿過去。

馬桶、洗臉台、更衣室併成一間，空間更寬敞。

從盥洗室和陽台都可以出入的洗衣間。

靠中庭側有玻璃窗，視野極佳的浴室。

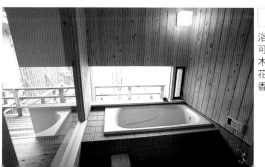

2F 洗衣間

設計途中緊急追加的洗衣間。大多使用百葉式的透氣門來通風，所以衣服晾在室內也能很快就乾。正面的門可以通往露台。

2F 浴室

浴室位於2樓南側，從窗戶可以看到露台外中庭的樹木。牆壁採用抗潮溼的日本花柏。浴室飄散著原木清香，彷彿置身溫泉。

充實分散收納的隔間

layout plan

將狹窄的空間做最大的利用，
適材適所的收納規劃，
打造清爽整齊的家。

村松信行、美紀 夫婦宅 東京都

1F 主臥室

衣物都放在走廊的收納櫃，所以主臥室內不需要再擺放家具，內部的使用空間也就更大了。

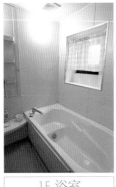

1F 浴室

功能先進的新型整體衛浴相當好用。廚房、洗臉台等廚衛用品，都是採用同一家廠商的產品，購入價格也就更便宜。

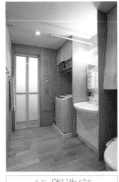

1F 盥洗室

充滿提高家事效率的點子，諸如零碎物品收納櫃、臨時曬衣桿等等。

由於位處西南方的角地，採用的防止西曬對策，是在西側設置寬闊的側廊作為緩衝帶，緩和盛夏的西曬。

狹小的玄關廳。正面是沒有立板的樓梯，整個空間因此看起來比較寬闊。

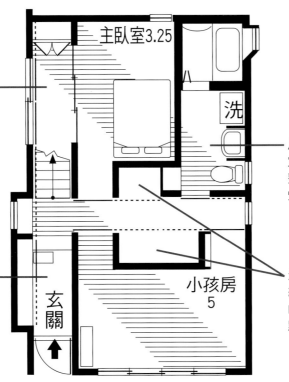

主臥室3.25

洗

小孩房5

玄關

1F

馬桶、洗臉台、更衣室、洗衣機放置區整合在一起，節省空間。

走廊的兩側都有收納櫃，不限定存放的物品，放置的地點也很好收拿。

1F 玄關

來自後方側廊的光線，讓玄關看起來很明亮。左邊的簾子裡是鞋櫃，樓梯前往右走為主臥室、小孩房、浴室＆盥洗室。

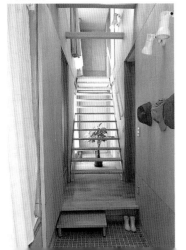

1F 小孩房

約5坪大的小孩房，將來要隔成2間給兄弟倆使用，因此地板預先做了處理，門也有2個。

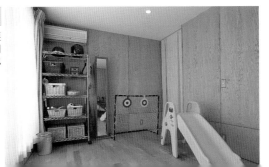

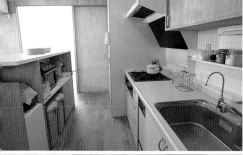

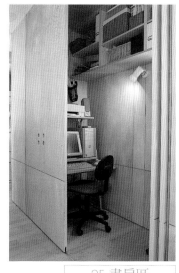

←（上、下）由系統廚具與訂做櫃組合而成的廚房。吧台可以作為收納及配膳台，靠餐廳的那一側也可以使用，不但提高效率，也可節省成本。

↑後方的食品儲藏室，除了庫存的食品外，也放置了季節性用品。使用籃子來放置物品，可以輕鬆的拿取歸位。

廚房裡面的收納櫃，採開放式層架，並有摺疊拉門，開關都不會佔用空間。

2F 書房區

這種設計推薦給無法保留獨立一間房間的家庭。使用中只要打開門，就會成為客廳的一角，完全不會感到狹窄。

具有遮掩功用的廚房吧台，不論餐廳或廚房，兩側都有收納空間。

中央為和室桌，周圍全部都是地板收納。

和室的一角，可以當作曬衣場，雨天也很方便。

將客廳的壁面收納作為書房區，關上門後就是一面牆，看起來很清爽。

比LDK高兩個階梯的和室，關上門就是獨立的房間。

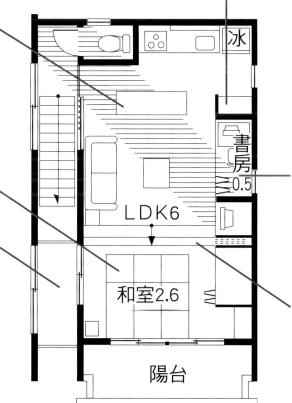

2F

冰

書房 0.5

LDK6

和室2.6

陽台

2F 和室

↓（左）和室對有年幼子女的家庭而言，是非常寶貴的午睡場所。據說村松先生每天都會用到。有階梯的設計，拿來坐也很方便。

↓（右）榻榻米下方為收納空間，為了使用方便，特別選了較輕薄的榻榻米。

2F LD＆和室

位於2樓LDK後方的和室，拉門一關上就像一面牆。4片拉門可以完全收納到左手邊。

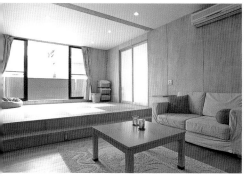

data

家庭成員	夫婦+小孩2名
基地面積	85.23㎡（25.78坪）
建築面積	55.53㎡（16.19坪）
總樓地板面積	99.54㎡（30.11坪）
	1F53.53㎡+2F46.01㎡
結構・工法	木造2層樓（樑柱式工法）
工期	2001年1月～5月
主體工程費	約1720萬日圓
	（不含冷暖氣工程、訂做家具、外部結構）
3.3㎡單價	約57萬日圓
設計	WORKS ASSOCIATES（橫畠啓介）
施工	小島工務店（股）

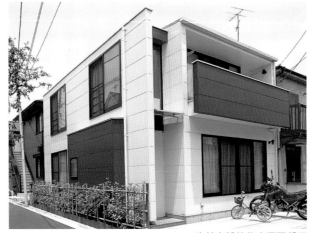

位於寧靜的住宅區面朝西南方的角地。外牆為白色的牆板，搭配黑色的設計，更顯得時尚。樹籬是男主人親手做的。

充實分散收納的隔間

「全部採用訂製收納櫃來統一內裝。」

隨著孩子的成長，村松先生也開始考慮買房子。他所屬意的不是建商的成屋，而是想要蓋一棟能夠配合自己生活型態的房子。在找尋合適的建築師時，看了很多本住宅雜誌，結果脫穎而出的是橫畠啓介先生。「因為孩子還小，所以東西很多。看到橫畠先生在高效的收納設計上頗受好評，因此決定務必請他來幫忙。」

設計師提出濃縮的精簡規劃。為了有效運用僅約26坪大的基地，1樓設置浴室、盥洗室、主臥室，2樓則整層樓為開放式的LDK。當然每個區域都有充足的收納空間。

其中最特別的就是在客廳壁面收納櫃中的書房。全部的收納櫃都是木工做的訂做家具，並使用與牆面同樣的素材，統一整體的裝潢風格。

男主人表示：「事實上為了降低成本，收納櫃門片、牆壁，都是我和事務所的工作人員做最後的修飾完工。能夠參與新家的建造過程，感覺真的很滿足。」

為了活用面朝西南方的長方形角地，在西南方做了開口。但是西側會有夏日西曬的問題，解決之道是在1樓的西側設置寬闊的側廊，另外窗子也採用熱反射玻璃。由於屋主希望全家長時間聚集的LDK能夠具有開放感，所以全部集中在2樓一整層樓。沒有隔間的設計，讓人完全不會感到狹窄。

2F LDK

為了確保收納空間，並創造出空間的律動感，和室墊高2個階梯。因為小孩子會過敏，所以LDK的地板採用青森的檜木原木。

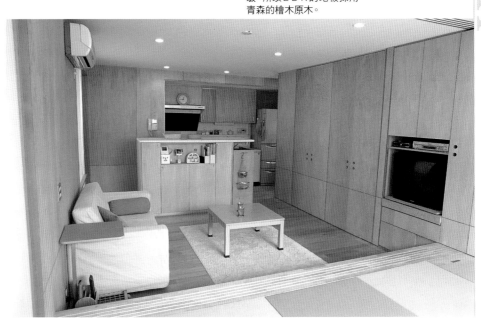

克服基地條件的隔間

Layout plan

基地狹小也能寬敞生活的隔間

layout plan

座落於東南方角地的狹小基地。
盡可能減少門與隔間，
並利用一大面窗戶來營造開放感。

岩角 剛、愛子 夫婦宅 神奈川縣

↑外牆有上一層防水樹脂，並噴上優雅的象牙色石頭漆。鐵格網是便宜的工業製品。

1F 玄關

→（右）配合房子外觀，玄關的四周也是以乾淨簡單的風格見長。為了避免下雨天淋濕，特別採用內凹式的設計。門廊貼有磁磚，大門則是木製品。

→（左）由右手邊的玄關廳拾級而上，因此第一階樓梯的長度為60cm。即使是空間不大的玄關，也因為多了這道功夫，完全不顯得狹窄。

岩角先生希望趁孩子還小的時候買房子，在婚後第1年就開始計畫。經過2年漫長的尋找，終於找到東、南兩側臨路的角地。不但日照良好，環境也很清幽。這對年輕夫婦的目標，是以白色為主的簡潔設計與明亮開放的隔間，找上的設計師是佐賀·高橋建築設計室的高橋正彥先生。「在巧妙運用狹小基地方面，我留意高橋先生很久了。雖然一直擔心預算有限，但他還是爽快的答應了。」高橋先生提出的方案，是將L DK設置於2樓的上下關前面的花圃。

為了降低成本，窗簾都是由愛子小姐親手縫製，而男主人則利用假日做了2樓露台的柵欄、玄

顛倒式規劃。私人空間與公共空間以樓上樓下來區隔，生活也自然產生律動感。

此外，也善用地利之便，在2樓的東南方設置大片窗戶，向外借景的設計也是一大重點。

「一整天待在2樓的時間一定比較長，不論哪個角落都充滿開放感，非常舒適。」愛子小姐如此表示。

data

家庭成員	夫婦+小孩1名
基地面積	106.45㎡（32.20坪）
建築面積	50.66㎡（15.32坪）
總樓地板面積	83.55㎡（25.27坪）
	1F50.66㎡+2F32.89㎡
結構·工法	木造2層樓（樑柱式工法）
工期	2003年11月～2004年11月
主體工程費	約1500萬日圓
	（不含地板暖氣、外部結構）
3.3㎡單價	約59萬日圓
設計	佐賀·高橋建築設計室（高橋正彥）
施工	Standard Planning

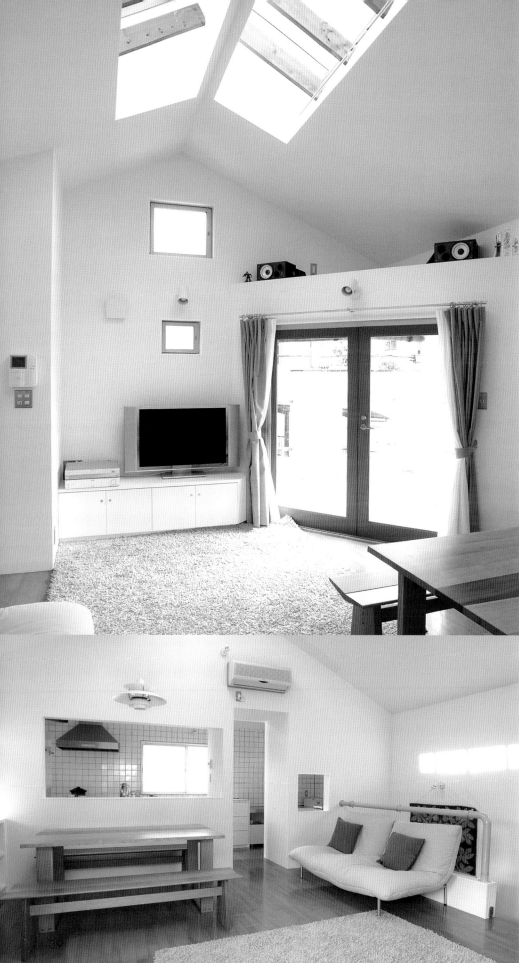

←（上）利用山形屋頂的形狀來做成斜頂天花板，讓狹小的空間能有延伸廣闊之感。正面朝東南方的一角，設置了面向露台的窗子，強調延伸感。基於通風的考量，也在好幾處開了小窗。

←（下）上圖的另一面。吧台的後方就是廚房，讓待在餐廳的家人可以聊天。沉穩的餐桌是結婚當初購買的。

設計者的
advice

佐賀・
高橋建築設計室
高橋正彥先生

以角落開口來製造向外延伸感。

生於1967年，1987年畢業於中央工學校建築學科，旋即進入西村・佐賀建築設計事務所。1999年繼承事務所，公司也改為現在的名稱。注重運用光與風的設計，規劃出自己也覺得舒適的住宅。

基地是2個方位都有道路的角地，為了做最大限度的運用，特地在2樓的東南方設置了大片的窗戶，製造空間的延伸感。不管室內空間大小，只要視線能投射到窗外，就會有開放感，也能一舉消除狹窄的感覺。廚衛則集中在1樓，為了有效使用樓地板面積，盡量都不加裝隔間和門片，藉以帶出寬敞感。

1F 走廊

走廊盡頭可以看到南側的露台。從主臥室（右手邊看得到的門），或是放了洗衣機的盥洗室到露台都很方便，曬棉被都很輕鬆。

1F 浴室

狹窄的空間以玻璃來隔間，效果極佳。浴室的門也是透明玻璃，感覺明亮寬敞。洗手台則貼上了款式相同的磁磚。

1F 盥洗室

↑（右）為了讓1樓的廁所不會感到狹小，沒有裝設門片。右手邊是浴室。
↑（左）愛子小姐希望盥洗室能有充足的收納空間。上層的櫃子採開放式，不但東西拿取方便，也節省成本。

「連接外部廣闊的露台，打造舒適的客廳。」

基地狹小也能寬敞生活的隔間

layout plan

在浴室附近有收納空間。脫衣服→洗澡→穿衣服→洗衣服的動線很順暢。

家人主要使用的盥洗室只有1個門，廁所、洗臉台沒有特別以門來區隔。

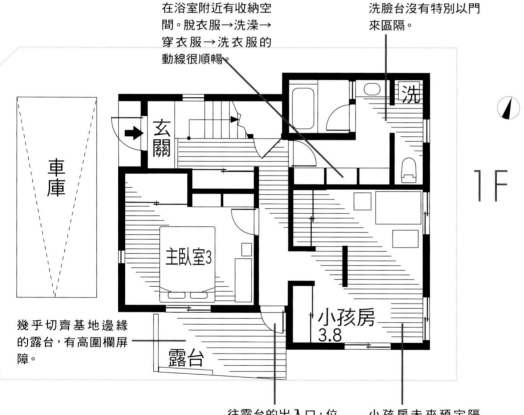

車庫

玄關

洗

1F

主臥室3

小孩房
3.8

露台

幾乎切齊基地邊緣的露台，有高圍欄屏障。

往露台的出入口，位於從哪裡都方便進出的走廊盡頭。

小孩房未來預定隔成2個房間，已有預做處理。

1F 主臥室

以白色為基調的高雅臥室。左手邊的開放式層架，可以放些喜愛的小東西來展示。靠前方還有長2.7m的衣櫃。

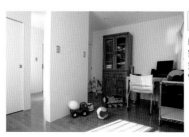

1F 小孩房

由於小孩還小，所以認為不需要加裝房門，設計為開放式。小孩的玩具和男主人的電腦，和樂融融共處一室。

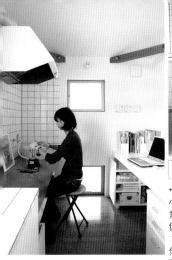

←從事珠寶設計師的愛子小姐，工作區就在廚房一角。因為有使用瓦斯，所以備有通風扇。

↑右邊的小窗子，是為了工作時也可以看到孩子在客廳玩耍的情形，特別請設計師做的。

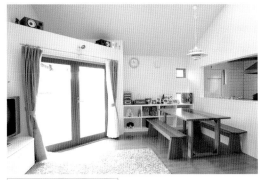

2F LD

站在廚房，視線自然就會往外看，讓愛子小姐在做菜的時候也不會無聊。窗戶上方的空間，能更突顯出縱深。

開了一扇小窗，可以一邊工作，一邊照顧在客廳的孩子。

將工作區設置在廚房，讓廚房家事與珠寶設計工作可同時並行。

廚房採用最短動線的II字型。

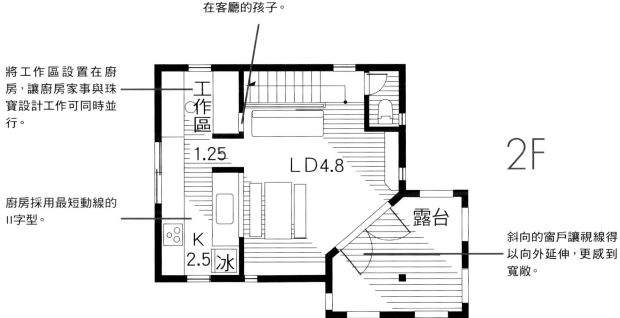

工作區 1.25

LD4.8

K 2.5 冰

露台

2F

斜向的窗戶讓視線得以向外延伸，更感到寬敞。

2F 廚房

靠窗戶這一側有寬敞的吧台，靠餐廳那一側則是水槽和瓦斯爐，是很好使用的廚房。為了排除濕氣，有設置通風窗。

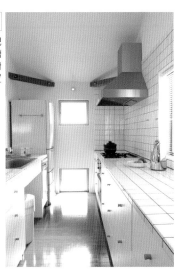

2F 露台

與客廳相連的舒適露台。除了隆冬時節，平常都會將窗戶整個打開。露台扶手的中間部分，預定裝設防止跌落的柵欄。

基地狹小也能寬敞生活的隔間

layout plan

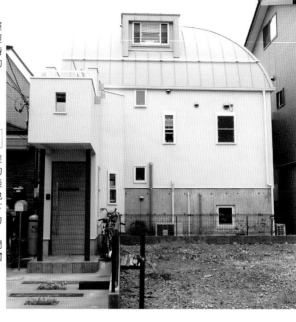

→外牆採用鍍鋁鋅鋼板，屋頂為彩色鋼板。拱型的屋頂和屋頂窗，成為外觀的特色。旗竿狀基地臨接道路的部分則作為車庫。

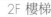
2F 樓梯

←（上）樓梯周圍是石灰塗牆，光線灑在曲線柔和的牆壁上，呈現微妙的豐富表情。擺放裝飾品的壁龕，也讓樓梯不再侷限於上上下下的功能，而成為深具魅力的空間。

←（下）臨接陽台的樓梯間鋪了紅陶地磚，小狗在上面走動也不會刮傷地板。

以地下室增加樓地板面積，讓一家五口寬敞生活。
大森美樹雄 先生宅　東京都

大森先生一家成員包括夫婦倆、長男、岳母、妹妹 5 個人。為了能有更舒適的生活，決定改建老家，並請建築師佐佐木正明擔綱設計。

基地是左右兩邊都有房子包夾的旗竿狀基地。所幸臨路那一側和後方都是空地，不過將來也有可能蓋房子。想要在 23 坪大的基地上讓一家五口舒適自在生活，佐佐木先生提出的方案是地下1層樓＋地上 2 層樓的 3 層樓規劃。佐佐木先生表示：「由於位處北側斜線限制嚴格的地帶，想要蓋地上 3 層樓的房子很困難。所以我才會提出挖掘部分的地下室，也就是半地下室的想法。」3 層樓確保了

每個家人都能擁有自己的房間，而且 LDK 也能很寬敞。

LDK 雖然說是 1 樓，但由於半地下室的天花板比地面來得高，所以感覺上有點像 1.5 樓。客廳的一部分採用挑高與天窗，光線充足。雖然位於住宅密集區，但是還能不在乎周圍的視線，享受開放的生活，打造出寬敞的公共空間。

設計者的

advice

佐佐木正明建築都市研究所
佐佐木正明先生

1950年生於日本愛知縣，畢業於武藏野美術大學建築學科，曾任職於都市計畫事務所，於1987年成立目前的都市研究所。著有描寫幫各種人蓋房子的體驗故事《純情建築師的築巢物語》（主婦之友社出版），頗受好評。

條件嚴苛的住宅密集區可以考慮使用地下室。

在高度嚴格限制的都市住宅密集區，很多狀況都是無法蓋3層樓的建築。而最有效的解決之道，就是地下室或樓中樓的方案。地下室不一定要使用成本昂貴的全地下室，可以考慮像大森家一樣，由地面挖掘數公尺的半地下室。配合半地下室的天花板，1、2樓的高度會與周圍的房子錯開，也就不需要在意窗戶的視線問題了。

data

家庭成員	夫婦+小孩1名+岳母+妹妹+狗1隻
基地面積	75.96㎡（22.98坪）
建築面積	43.36㎡（13.12坪）
總樓地板面積	110.44㎡（33.41坪）
	B1F37.73㎡+1F41.36㎡+2F31.35㎡
結構・工法	地下1樓RC+1・2樓木造
工期	2004年2月～8月
設計	佐佐木正明建築都市研究所（佐佐木正明）
施工	創和建設（股）

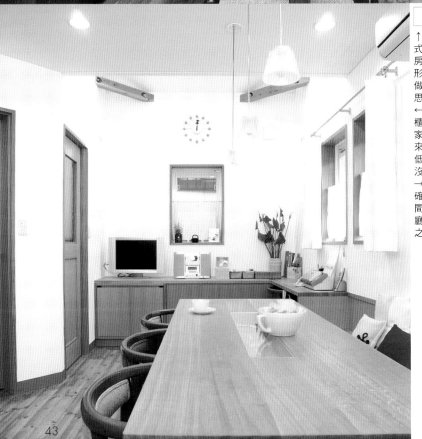

↑LDK為沒有隔間的開放式設計，使用面積變大。廚房的地板材質不同，無形中形成區隔。餐廳沿著牆壁做出長椅，是節省空間的巧思。

←和長椅一樣，客廳的收納櫃也是訂做的，比起現成的家具更不會浪費空間，看起來也很清爽。櫃子的高度較低，留下大面的牆壁，全然沒有壓迫感。

→由於沒有吊櫃，所以可以確保充足的壁面收納櫃空間。放置家電的層架，從客廳的角度看不到。餐具櫃是之前就在用的東西。

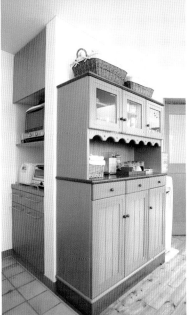

B1F 妹妹的房間

獨居的妹妹週末返家時所使用的房間。風格簡單的室內空間，到處可見精心擺設的裝飾品。

B1F 岳母的房間

木地板上放置榻榻米，可以在地板上愜意躺臥的設計。左手邊的衣櫃把活動櫃子都收納其中，所以整個空間看起來很清爽整齊。

B1F 玄關

紅陶地磚的外玄關，以及舖設木地板的內玄關，兩者高度相同，僅利用素材的不同來做區分，讓空間產生一體感。

基地狹小也能寬敞生活的隔間

「居室、廚衛都很簡單，也深具設計感。」

layout plan

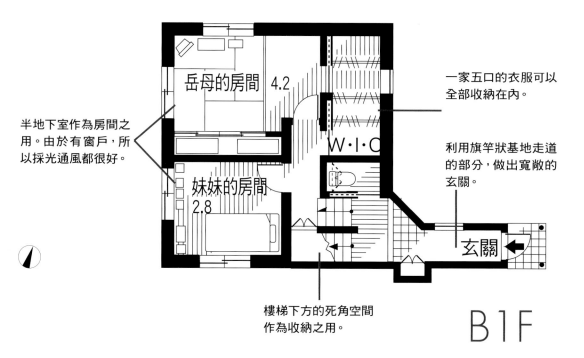

半地下室作為房間之用。由於有窗戶，所以採光通風都很好。

岳母的房間 4.2

妹妹的房間 2.8

W·I·C

一家五口的衣服可以全部收納在內。

利用旗竿狀基地走道的部分，做出寬敞的玄關。

玄關

樓梯下方的死角空間作為收納之用。

B1F

1F 浴室

為了避免樓下漏水，及考量保養方便性，選擇了整體衛浴。牆壁貼了腰帶磁磚，多了幾分溫馨氣息。

1F 盥洗室

盥洗室和廚房一樣，都是採用松木素材，看起來相當清爽。開放式的層架可以放置洗潔劑庫存品。

1F 陽台

利用細長型的玄關上方，作為愛犬小小的狗屋和曬衣場。至於下雨方面的問題，預定將來要加裝採光罩。

44

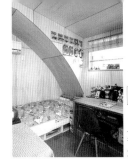

內部全部都是椴木合板，釘上圖釘或弄髒也沒關係。以後也可以輕鬆改裝，塗上油漆或貼壁紙。

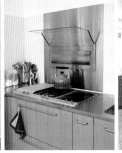
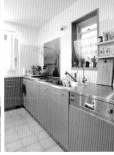

1F 廚房

↑（右）收納櫃的門片是採用木紋不明顯的松木，整體風格簡約，小擺飾更有畫龍點睛之效。廚櫃檯面是使用冷冽的不鏽鋼。

↑（中）附有烤肉爐的瓦斯爐為德國製品。因為從客廳會看到抽油煙機，所以選擇較無壓迫感的款式。

↑（左）為了讓常用的東西好拿好放，在廚櫃前面做了淺層架。

斜頂天花板下方設有收納櫃。

採用沒有門的W.I.C

廚房的地板鋪上磁磚，氣氛截然不同。

LDK、盥洗室、浴室等全家人使用的公共區域，全部都整合在1樓。

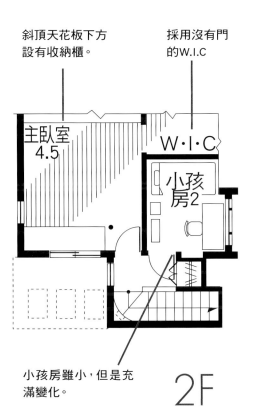

主臥室 4.5

W·I·C

小孩房2

2F

冰

LDK 6.2

洗

陽台

1F

小孩房雖小，但是充滿變化。

LDK開放式的設計，更顯寬敞。利用天窗採光，光線充足。

玄關上方是愛犬的專屬空間。

2F 主臥室

←（右）連接主臥室的衣櫃。訂做的開放式層架，可以收納疊好的T恤等衣物。

←（左上）門上的彩繪玻璃是在古董商店發現的。←（左下）配合北側斜線，天花板呈現和緩的拱型。比起直線的斜頂天花板，更不會感到壓迫，室內的高度也更有餘裕。沿著牆壁有類似小壁櫥的收納櫃。

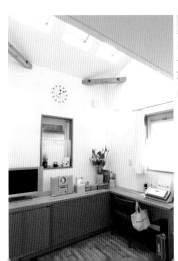

1F 客廳

由於離隔壁的房子很近，因此牆壁的窗戶主要為通風之用，至於採光則是利用天窗。兼具挑高效果，且充滿開放感的室內空間。

2F 客廳

↑（右）室內只有放一個古董櫃，感覺相當清爽。橫樑上裝了軌道，可以裝設照明燈具。↑（左）客廳與餐廳隔著中庭兩兩相望的設計。不管哪個空間，都將光與風融入其中。中央設置落地窗，外面有通往閣樓與陽台的外樓梯。

← 建築物的外觀是利用建商的樣式，然後再噴上石頭漆。外部結構施工是由「THE SEASON」負責。走道鋪設了氣氛溫馨的磁磚。

1F 玄關

↓ 鑲有玻璃的大門是「TOSTEM」的產品。關上門也能透光，玄關不會陰暗。牆壁有高達天花板的收納櫃。

嶋村先生購買的是都會區區常見，附帶建築條件的旗竿狀土地。「幾乎跟所有的建商一樣，設計圖都已經畫好了。但是我希望能夠有量身打造的房子，所以就拿自己的計畫跟不動產業者洽談。沒想到對方也很贊同，所以談的很愉快。」隔間方面是男主人自己畫圖，然後再請建商以此為本畫出設計圖。女主人說：「從以前開始就很嚮往有中庭的ㄈ

即使條件嚴苛，只要善用堅持，就能創造充滿開放感的低成本住宅。

嶋村雄太 先生宅　東京都

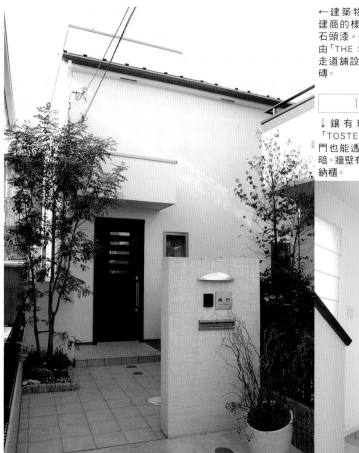

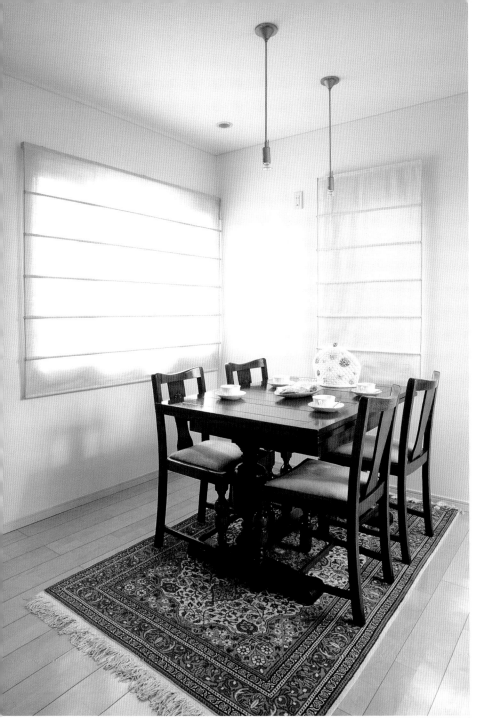

2F 餐廳

三邊採光的餐廳，白色的裝潢特別能襯托出家具。有客人的時候，可以把桌子拉長使用。

data

家庭成員…………	夫婦+小孩1名
基地面積…………	100.13㎡（30.29坪）
建築面積…………	39.69㎡（12.01坪）
總樓地板面積……	76.95㎡（23.28坪）
	1F39.69㎡+2F37.26㎡
結構・工法………	木造2層樓（樑柱式工法）
工期………………	2003年3月～7月
主體工程費………	1984萬日圓
3.3㎡單價 ………	約85萬日圓
設計………………	REAL WINDS（股）
施工………………	岡部工務店（股）
外部結構…………	THE SEASON仙川

字型住家。最棒的就是可以不在乎外界眼光，恣意開窗。」對於旗竿狀的基地，則擷取「價格便宜，而且很幽靜。孩子也有遊玩的空間」的正面優點來規劃。

牆最後的修飾採用了較高檔的材料，但是由於主體建材為成屋專用，所以成本大福降低。「當然不需要設計費和監工費。工務店可以隨時臨機應變，所以即使變更也不會多花錢。回想這段過程，能蓋出這棟房子，真的很幸運。大家真的都相當辛苦，最慶幸的一點，應該是我有把自己想法如實表達。」

屋主對於有任何不滿意的建材，都會與工務店一一討論後再決定。所以最後除了壁紙、筒燈之外，所有的幾乎都按照屋主的意思變更過。雖然外

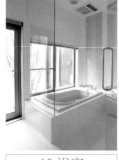
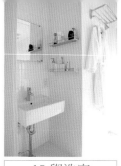

1F 主臥室

夫婦倆的臥室在1樓最後方，因為有中庭的採光，所以十分明亮。白色的壁紙也對明亮的程度大有幫助。

1F 浴室

可一邊眺望中庭，一邊泡澡，充滿開放感的浴室。與洗臉台之間以玻璃區隔，更顯寬敞。浴缸是「NORITZ」的產品。

1F 盥洗室

衛浴設備全部都是白色，從玻璃門灑入光線，呈現宛若飯店的度假氣息。兼具機能與設計感的漂亮洗臉台是「INAX」的產品。

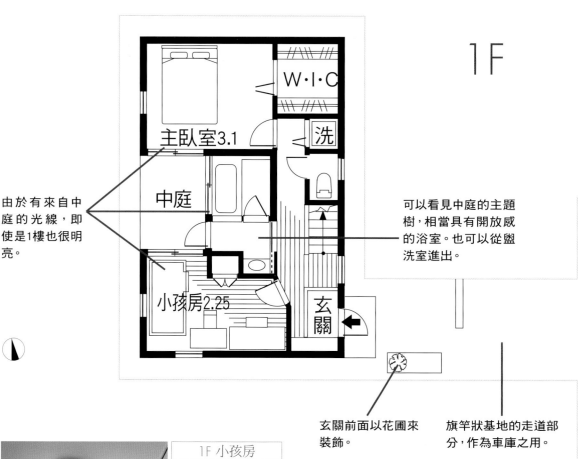

1F

由於有來自中庭的光線，即使是1樓也很明亮。

主臥室3.1

W·I·C

洗

中庭

小孩房2.25

玄關

可以看見中庭的主題樹，相當具有開放感的浴室。也可以從盥洗室進出。

玄關前面以花圃來裝飾。

旗竿狀基地的走道部分，作為車庫之用。

1F 小孩房

床架和書桌採用溫暖的松木素材。床鋪下面可以收納物品，是節省空間的方式。衣物方面則是放在訂做的衣櫃裡。

1F 走道

←（右、左）玄關前的小花圃。在主題樹白臘樹的下方，栽種著香雪球、粗面萬壽菊、滿天星等花草，妝點得相當繽紛可愛。

中庭

從屋頂俯瞰中庭。此處的光線可以到達各個房間。「有季節感的落葉樹比較好」，因此主題樹選擇白臘樹。

2F 客廳

客廳靠中庭側有大片的窗戶，還有高窗與天窗，成功克服採光與隱私問題。

2F 書房區

利用連接客廳與餐廳的通道，設置了訂做的書桌。可以打電腦，或寫點東西。

不只是單純的通道，放上書桌，就是書房。

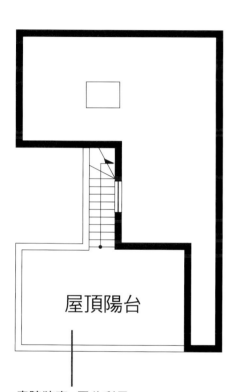

屋頂

屋頂陽台

庭院狹窄，因此利用屋頂來確保戶外空間。

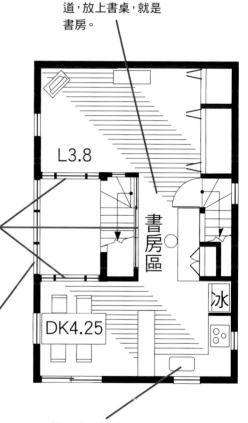

2F

L3.8

書房區

冰

DK4.25

所有的房間靠中庭側都有窗戶，對採光和通風很有幫助。

為了阻擋鄰家的視線，採用半透明的圍欄。

調理台、收納空間都很大的L型廚房。

2F 餐廳

靠中庭的窗戶長度達到地板，在採光與開放感大大加分。中庭與鄰家的圍欄，採用沒有壓迫感的PC板。

2F 廚房

↓水槽上方的吊櫃是上掀式，裡面是滴水碗籃。↙「松下電工」的系統廚具。「ㄇ字型的規劃，做菜的空間很大，收納量也很足夠。」內建式的烤箱等設備也相當完善。

↑大片的固定窗相當明亮。窗戶讓小巧的空間也能有寬敞感。開放的空間迎接每位訪客。

←（上）樓梯上方為了安全起見設置了寶寶護欄。
←（下）每個階梯沒有立板，僅有踏板，非常輕巧。樓梯的南側設置了玻璃門，門外射進來的光線，突顯了樓梯與柱子的直線。

野田宅位於處可以看海的坡地。包含臨路側相當於地下2樓的停車場，是一棟4層樓的住宅。由下往上仰望，聳立的外觀最值得一看。

設計者的 advice

Y's（有）
山本康彥先生

生於1968年，1987年畢業於逗子開成學園。從建築公司的現場工人踏入設計業界，累積了現場管理、設計實務後，於1993年創立Y's公司。該公司以土地條件、業主期望為依歸，從原創設計到施工一貫作業。

業主在進入以湘南地區為施工、設計中心的敝公司，說了這麼一番話：「我想要蓋一棟鎌倉才有的房子。」

業主非常希望能運用屋頂的空間，因此防水工程就佔去不少預算額。所以其他部分採用Y's原創的建材，具有一定水準以上的品質，但是價格又很公道。並搭配公司裡技術高超的木匠來進行工程，成功的降低了經費。

善用湘南才有的地利，打造低成本住宅。

大膽規劃，讓望海的坡地有極致的運用。

野田 真、一美 夫婦宅 神奈川縣

野田家位於鎌倉海邊。由於學生時代就開始衝浪，經常往來於鎌倉海岸的男主人，一心想尋找視野好的土地。

為了充分運用地利之便，並確保充足的樓地板面積，規劃的是半地下1樓＋1樓＋2樓的3層樓結構。1、2樓面海的一側，都有大片的落地窗，窗戶外面並有寬闊的木製露台，成功的營造出開放宅。

此外，3層樓的房子樓梯免不了很多，但是利用設計技巧，讓樓梯本身也成為住宅的焦點。沒有立板的穿透性設計，並在樓梯南側加裝玻璃門。從門外透進來的陽光，映照著樓梯踏板、以及樓梯旁邊規則排列的柱子，呈現出端正規律的風格。本案是充分活用坡地特色的住可一覽無遺的山坡地景感。

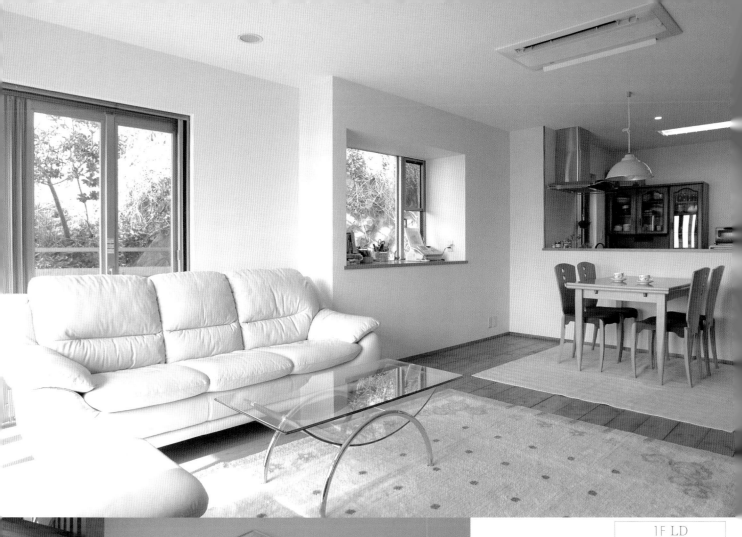

面對斜坡的北側，採用Y's
原創的地板材，厚度為一般
的兩倍，達36mm的松木原
木地板。觸感良好，樓上的
聲音也不容易傳到樓下。

西南角設有L字型的大片落
地窗，窗外有木製露台。面
對廣大的鎌倉海岸，開放感
無與倫比。樓梯的旁邊有原
木電視櫃。

data

家庭成員…………	夫婦+小孩3名
基地面積…………	140.91㎡（42.63坪）
建築面積…………	48.65㎡（14.72坪）
總樓地板面積……	121.72㎡（36.82坪）
	B1F25.25㎡+1F48.65㎡+2F47.82㎡
結構・工法………	木造2層樓（樑柱式工法）
	+地下室RC結構
工期………………	2004年5月～10月
主體工程費………	約2140萬日圓（不含屋頂、露台工程）
3.3㎡單價 ………	約58萬日圓
設計・施工………	Y's（有）
	http://www.ys-no1.co.jp

1F 廚房

重視開放感，因此沒有設置吊櫃。往流理台的方向看過去，視線的盡頭就是大海！實現了女主人海景廚房的心願。

有外部樓梯，不用通過玄關便可進入浴室，冬天從海邊回來後，馬上可以淋熱水浴。

1F 浴室

走外樓梯可以從盥洗室進入浴室，所以從冷冷的海邊回家時，就非常方便。實現了男主人從海邊回家的動線。

1F 盥洗室

洗臉台為Y's的原創產品。在女主人的堅持下，洗臉台上方貼上一整面的鏡子。盥洗室設有通往外面的門。

可以看海的廚房。

1F

K2.2

冰

LD9

露台7.35

B1F

為了確保坡地能有足夠的樓地板面積，也考量到視野會變好，因此採用地下1樓的3層樓結構。

主臥室3.25

玄關

面海的西南角，採用L型的落地窗。落地門是可以全開的款式，視野和開放感都無可比擬。

靠海的一側設置廣闊的露台。地板的高度與顏色都與室內統一，呈現整體感。

玻璃門的光線，映照出樓梯變換多端的美麗光影。

幾乎整面都是固定窗，非常明亮。

1F 露台

非常講究的露台約7.5坪大，為了能作為室內空間的延伸，地板高度與室內相同，木材的顏色也統一。

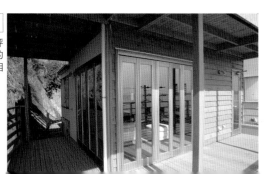

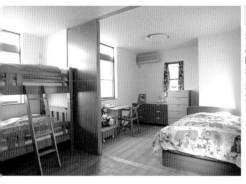

未來打算隔成2間的小孩房,將關起來就像一面牆壁的拉門設置在房間中央。現在孩子還小,所以拉門經常是打開的狀態,使用空間較大。

家庭室與1樓的客廳一樣,在西南角的地方設置落地窗,窗外景致優美絕倫。落地窗可以全部開啟,更加富有開放感。

未來可分隔成2個房間的設計。

家庭室一部分鋪上榻榻米。

由於位處可以眺望大海的地方,所以堅持一定要有的屋頂空間。

樓梯的視線更開放。

面對廣大海洋的西南角,設置了L型的落地窗。窗戶為全開式,開放感十足。

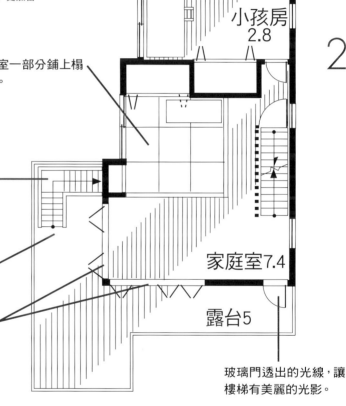

小孩房
2.8

小孩房
2.8

2F

家庭室7.4

露台5

玻璃門透出的光線,讓樓梯有美麗的光影。

雖然屋頂的防水工程所費不貲,但卻是屋主一開始就打定主意要做。不過堅持也有了甜美的回報,景色如此壯麗,夏天還可以看煙火。

利用坡地才有的視野優勢,2樓也設置了廣闊的露台。露台和1樓相同,內外的地板高度和顏色統一。

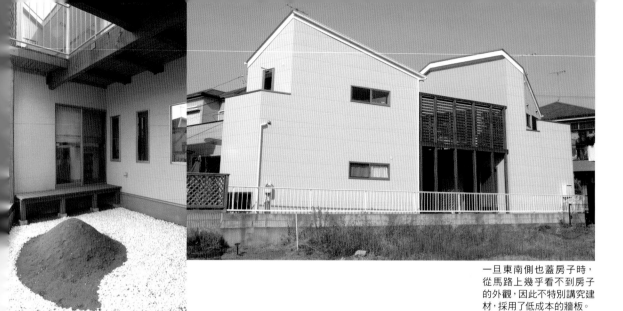

一旦東南側也蓋房子時，從馬路上幾乎看不到房子的外觀，因此不特別講究建材，採用了低成本的牆板。

1F 中庭

因2樓設置了露台，因此變得有點暗，但鋪上了可以聯想到妻子老家新潟雪景的白色石頭，而有了靜謐的情趣。中央預定要種樹。

不規則的旗竿狀基地，光與風的關鍵在於2樓的露台。藝廊風的玄關也充滿個性。

谷中讓治、惠　夫婦宅　神奈川縣

谷中宅的土地是旗竿狀基地，而且「旗」的部分還是像斧頭刀斧的形狀，極其不規則。要能在這種條件下設計出舒適的住宅，還要能符合自己的想法，最後谷中先生是委託「Atelier Shige」的湯山重行先生來設計。

女主人幾乎一整天都在家，所以最希望的就是將LDK設置在明亮的2樓。但是宛若刀斧的土地南北細長，如果不下點功夫，是無法擁有充足的通風與採光。因此湯山先生在2樓中央設置了大露台，所以即使DK位於北側也很明亮。而且所有面露台的窗戶全部採用落地窗，不但出入方便，露台也可以兼作房間的延伸使用住宅。

因為2樓有露台，所以1樓就顯得有些陰暗。但設計師卻逆向操作，運用其缺點，以「靜」的意象來打造與2樓截然不同的風格。並有效利用基地的形狀，設計出細長的玄關，牆壁上做出裝飾層架，呈現藝廊風。這些技巧，成功的將基地惡劣的條件，轉化為充滿個性的住宅。

設計者的

advice

Atelier Shige (有)
湯山重行先生

生於1964年，畢業於東京設計專門學校。他認為「建築師是蓋房子的綜合製作人」，在滿足業主降低成本等期望之外，還要致力於「豐富居住者的心靈，創造出充滿魅力的空間」。

在2樓設置露台引進光與風。

2樓的中央設置露台，生活中心的DK、客廳都很明亮、開放。1樓雖然因此變得稍微陰暗，但因為男主人表示「相對於動態的2樓，希望1樓展現沉靜的氣氛」，所以裝潢也採用比較沉穩的色調，凸顯出兩個樓層的對比。不但克服了不規則基地的限制，也創造出有兩種個性的住家。

data

家庭成員	夫婦+小孩2名
基地面積	153.23㎡（46.35坪）
建築面積	53.82㎡（16.28坪）
總樓地板面積	103.92㎡（31.44坪）
	1F53.82㎡+2F50.10㎡
結構・工法	木造2層樓（樑柱式工法）
工期	2002年11月～2003年3月
主體工程費	1840萬日圓
3.3㎡單價	約58萬日圓
設計	Atelier Shige（湯山重行）
	http://homepage3.nifty.com/at-shige
施工	ART HOME（股）

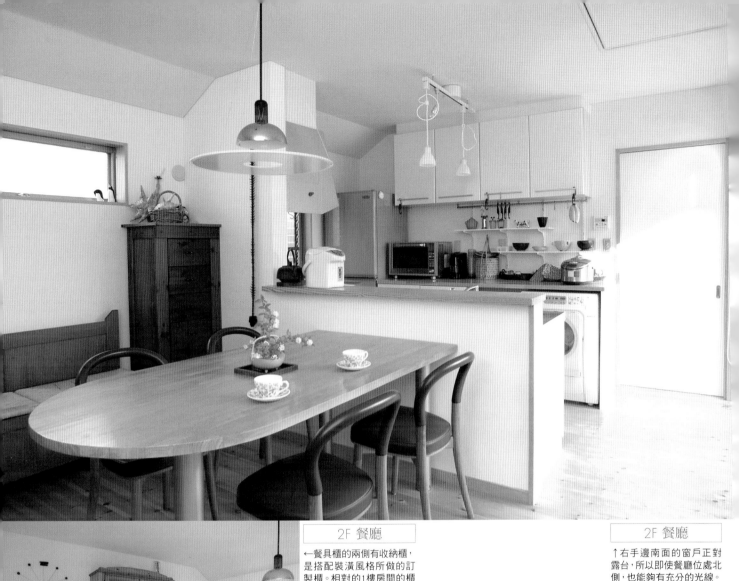

2F 餐廳

←餐具櫃的兩側有收納櫃，是搭配裝潢風格所做的訂製櫃。相對的1樓房間的櫃子，都是木工做好後加上現成的門片，藉此降低成本。

2F 餐廳

↑右手邊南面的窗戶正對露台，所以即使餐廳位處北側，也能夠有充分的光線。桌子是利用舊桌子的桌腳，上面再加上男主人DIY的桌面。

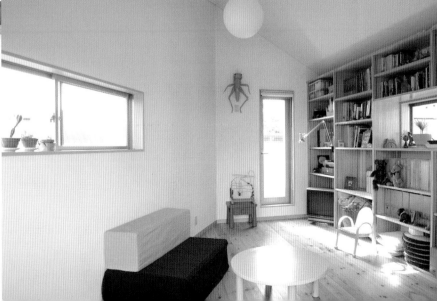

2F 客廳

客廳位於基地的南側，為了錯開鄰家的視線，特別設置較小的窗戶。2樓的地板是松木原木。整間房子的牆壁都採用珪藻土。

1F 主臥室

1樓的個人房間，地板、收納櫃都選擇深色系，營造出沉穩的氣氛。門片是買現成品請木工裝上，平衡了預算。

1F 樓梯、走廊

配置連續長窗的走廊，宛若以往生活過的歐洲修道院的意象。地板也採用深色，與2樓形成對比「靜」的空間。

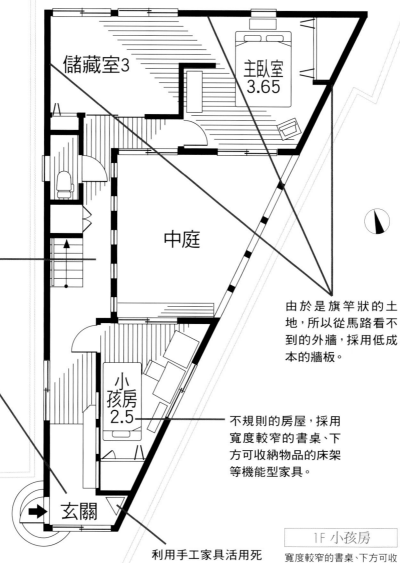

1F

儲藏室3

主臥室 3.65

中庭

小孩房 2.5

玄關

日照不太好的1樓走廊，配置了連續的長窗，宛若歐洲修道院。

將不規則基地逆向操作，牆壁設置展示空間，做成具有藝廊風的玄關。從道路看得到的地方，外觀採用有個性的設計。

由於是旗竿狀的土地，所以從馬路看不到的外牆，採用低成本的牆板。

不規則的房屋，採用寬度較窄的書桌、下方可收納物品的床架等機能型家具。

1F 玄關

↓（左）家裡的外牆從馬路的角度幾乎都看不到，這裡是唯一露出的一角，所以使用了充滿設計感的壓克力雨遮。
↓（中）運用不規則基地所做的細長型藝廊風玄關。在收納櫃上面，放了古宅使用過的檜木板。
↓（右）三角形的死角位置，擺放著男主人親手做的櫃子。

利用手工家具活用死角空間。

1F 小孩房

寬度較窄的書桌、下方可收納物品的床架，讓不規則的2.5坪房間有效利用。圖片正前方有落地窗，可以連接中庭。

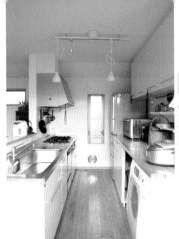

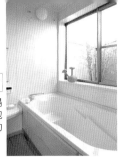

2F 廚房

廚房也有來自露台的充足光線。洗衣機也在吧台內，洗好衣服後馬上就可以拿到露台去曬，相當方便。

2F 浴室

浴室特別設置大窗戶，讓陽光可以照進來，還能一邊泡澡一邊賞月。整體衛浴用的等級比當初設定的來得低，所以也降低了成本。

2F 盥洗室

在不規則的空間放置洗臉台、馬桶。右手邊的牆壁，整面牆都採用玻璃磚——男主人原本是這麼計畫，但是礙於預算沒有實現。

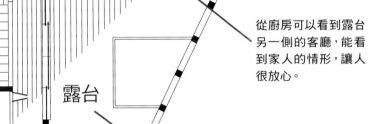

拜露台之賜，位於北側的DK也十分明亮。

冰

洗

DK 5

露台

L4.25

2F

從廚房可以看到露台另一側的客廳，能看到家人的情形，讓人很放心。

為了確保充足的採光通風，在2樓中央設置露台。環繞周圍的房間和走廊，全部都裝設了落地窗，進出很方便。

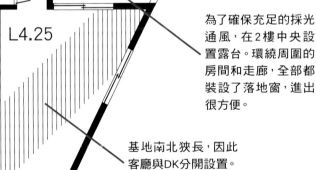

2F 餐廳

面露台側採用開放的4片式落地窗。從廚房可以看到餐廳和露台另一頭的客廳，所以做菜時女主人不會覺得孤單。

基地南北狹長，因此客廳與DK分開設置。但可以藉由露台來通行，自在又有整體感。

2F 露台

設置於房子中央的露台，彷彿是家中的第2個客廳。設有阻擋視線的圍欄，可以不在乎外界眼光，自在生活。

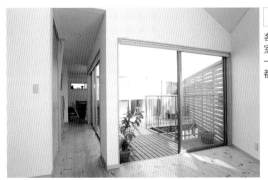

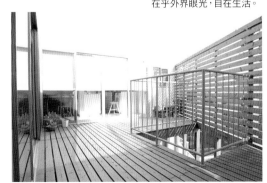

2F 客廳

客廳與餐廳雖然分開，但是室內的地板材質和高度都一樣，因此通行無阻，一點都沒有不方便的感覺。

地下室、屋頂等魔術空間的隔間

layout plan

和緩坡地的有地下室住家，以藝術與植栽完美調和。

高萩恭子 小姐宅 東京都

→從馬路往下稍微往下挖，做出半地下室，地上2層樓的3層樓結構。右手邊看到的外樓梯，是連接1樓的廚房。

↓走廊裝飾著花草，早上起來開心為植物澆水的高萩小姐。

剛硬冷酷的鋼筋水泥建築，藉由泥土與樹木的芬芳結合，展現不可思議的魅力，這就是將綠空間隨心所欲融入住宅而聞名的建築師阿部勤的作品。

事實上高萩小姐在蓋這棟房子之前，是住在20年前建商蓋的成屋。「住了10年之後，周圍開始蓋房子，等到回過神來，已經變成了連白天都要開燈的陰暗住家了⋯。」

因為不滿居住環境，便決定找尋新土地，蓋一棟採光通風良好的房子。偶然一次參觀藝廊，對裡面的室內設計醉心不已，透過對方介紹認識了阿部先生。

高萩小姐表示，由於基地比以前的房子小，所以已經有了樓地板面積會減少的心理準備，但是看過提案之後，才發現這種想法是杞人憂天。利用位於坡地的高低差，設計出半地下室＋地上2層樓的3層樓建築。基地面積約26坪，但樓地板面積卻可達到44坪。從面露台的LDK為首，每個空間都很寬敞，是非常能享受自然生活的住宅。

設計者的 *advice*

ARTEC建築研究所
阿部 勤 先生

1936年生於日本東京都，1960年畢業於早稻田大學理工學部建築學科。曾任職於坂倉準三建築研究所，並於1975年創立ARTEC。1981～1984年曾擔任早稻田大學理工學部客座講師。不管什麼樣的建地，都講求融入自然的設計。

光、風、綠所組合的居住空間，任誰都會心情愉悅。

光、風、綠這三個元素，在人的生活中十分重要。以高萩宅為例，為了有效利用有限的基地，採用半地下室的設計，地下室的走道有一部分作為花圃。並有外樓梯與1樓的露台連接，是能充分享受到綠意的空間。即使土地狹小，也能製造出綠空間。讓心境溫柔的空間，會讓生活更豐富。

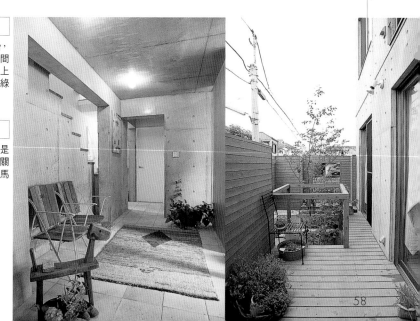

1F 露台

→（右）LD外的木製露台，是舒適的半戶外客廳。中間有通往地下室的樓梯，上上下下之際，都可以享受到綠意。

B1F 玄關

→（左）通過走道，就是關燈會顯得有點暗的玄關廳。藝術作品和老舊的木馬營造出氣氛。

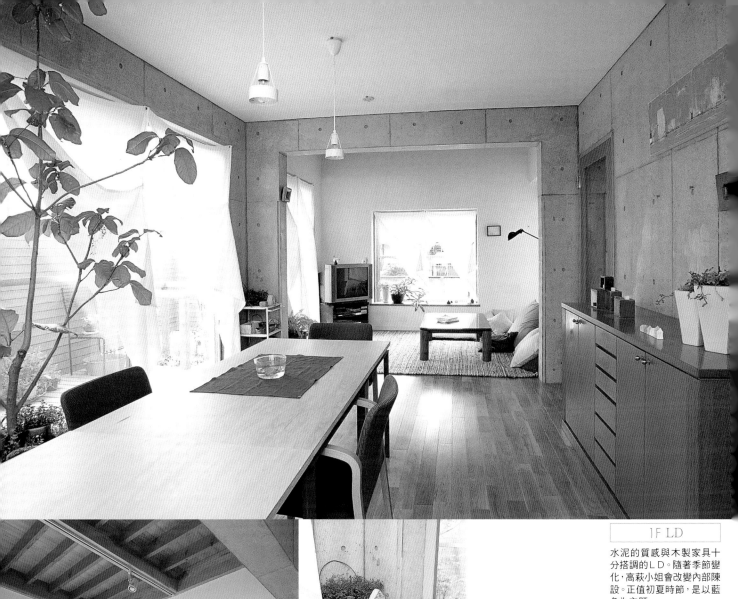

1F LD

水泥的質感與木製家具十分搭調的LD。隨著季節變化,高萩小姐會改變內部陳設。正值初夏時節,是以藍色為主題。

1F LD

↑客廳與餐廳的分界角落,是展示高萩小姐「喜愛物品的專區」,有非常特別的藝術感。

←可以或坐或臥的客廳。配合低的視線,窗戶的位置也比較低。室內以白色和象牙色的沉穩色調統一。白色的牆壁有上漆,天花板則是直接樑柱外露。

data

家庭成員⋯⋯⋯⋯	本人+小孩1名
基地面積⋯⋯⋯⋯	84.90㎡（25.68坪）
建築面積⋯⋯⋯⋯	49.44㎡（14.96坪）
總樓地板面積⋯⋯	145.02㎡（43.87坪）
	B1F49.44㎡+1F47.79㎡+2F47.79㎡
結構・工法⋯⋯⋯	地下1樓+地上2樓RC結構（一部分為木造）
工期⋯⋯⋯⋯⋯⋯	2003年3月～11月
設計⋯⋯⋯⋯⋯⋯	ARTEC建築研究所（阿部勤、南井奈穗子）
施工⋯⋯⋯⋯⋯⋯	篠崎工務店（篠崎省三）
園藝⋯⋯⋯⋯⋯⋯	GREEN WISE（五嶋直美）

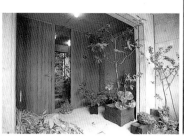

B1F 玄關

←（右）從走道到前方的玄關廳，都採用同樣的水泥板，營造出空間的連續性。←（左）走道也放置了各種盆栽，能充分享受園藝的樂趣。左邊的門是玄關門。

1F 和室

多人來訪或穿和服時都可以利用的便利空間，位於廚房旁邊。牆壁是不丹的手揉和紙，地板為琉球榻榻米。

1F

比地板高出30cm的小包廂，打開拉門可與露台連接。

廚房後門是放垃圾的地方，有外樓梯，可以不經過室內直接到大門口。

DK7.2

和室 1.8

露台

L3.15

利用長方形的房間，擺放長桌，藉以消除狹窄感。

所有的房間，都面向東邊的露台。不管在LDK的哪個角落，都可以看到綠色植物，並確保採光、通風良好。

B1F

不需經過玄關，可以直接進出車庫。

從門廊到入口玄關廳的空間很大，所以完全不覺得基地狹小。

收納

車庫

玄關廳

玄關

門廊

洗

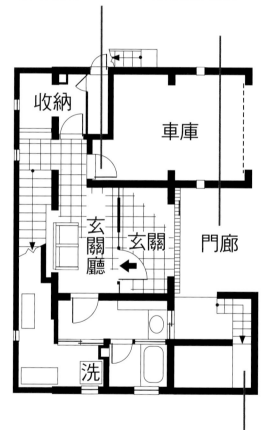

1樓的木製露台連接外樓梯，是一個綠意滿滿的立體庭園。對於無法擁有廣大庭園的狹小土地來說，仍可享受充分的綠意。

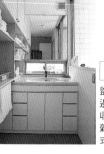

1F LD

大餐桌是出自阿部先生的設計。不論是吃飯或看書、寫東西都很實用。右邊的窗戶外面就是露台。

B1F 盥洗室

盥洗室緊鄰地下室浴室（右邊的玻璃窗後方）。牆上的收納空間，可以放置毛巾、雜物，採取方便使用的開放式層架。

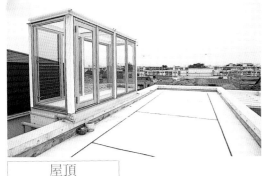

樓頂小屋

在通往屋頂的樓梯上方往
下看。風和日麗的時候,光
線滿滿灑下;下雨天時則可
以在玻璃上看到水滴的模
樣,十分具有詩意。

2F 盥洗室

位於2樓後方是相當可愛的
洗臉台。「VOLA」的紅色水
龍頭,地下室與1樓的盥洗
室也都有使用。

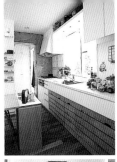

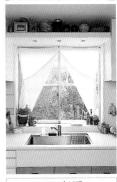

1F 廚房

↑(上)簡單的I字型廚房。
吧台下方有拿取方便的附
輪收納推車。右後方是廚房
後門。
↑(中)餐廳牆壁上的展示
櫃。從碗盤到小模型形形
色色,都是高萩小姐的愛藏
品。
↑(下)水槽前面的窗戶,
滿滿都是柔和的綠意。上面
的層架放著手工醃菜。

玻璃的樓頂小屋,灑
入滿滿的光線到樓
下。

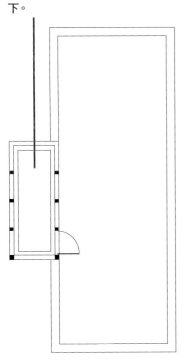

小孩房
4.3

第二客廳
3.4

設置在兩間個人房間
的中間,在就寢前可
以小憩一下的第二客
廳。

主臥室
2

2F

屋頂

以拉門區隔的W.I.C,不
但衣物拿取方便,寬闊
的空間也可以在裡面更
衣。

2F 主臥室

次臥利用地板落差作為寢
室。窗戶則採用有日式風味
的格子窗。同一樓層還有女
兒的房間、廁所、洗臉台。

1F 廁所

廁所設在往地下室的樓梯
的正前方,方便客人使用。
內部以白色為主,妝點些許
紅色,風格俏皮。

2F 樓梯

從第二客廳可以看到通往
樓頂樓梯的側面。光線的
對比,和看似隨意放置的小
椅子,是經過精心計算的美
麗空間。

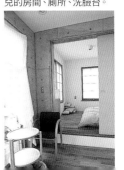

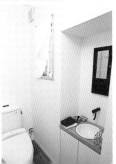

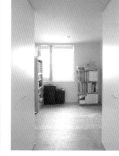

以**樓中樓**連接空間的隔間

Layout plan

善用坡地，
以樓中樓
營造寬敞住家。

杉谷 努、加代子 夫婦宅 東京都

1F 書房

玄關旁邊有一間房間，現在是作為男主人的書房，未來預定作為小孩房。窗戶高達天花板，陽光可以照亮整個房間。

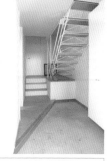

1F 玄關

↑（上）玄關門為木製大門，配合外牆漆上綠色。簡單的雨遮是鍍鋁鋅鋼板。
↑（下）外玄關為了壓低成本，採用水泥地。樓梯的設計不會阻擋視線，讓狹窄的空間也很寬闊。

內玄關採斜線設計，營造寬敞感。

樓梯是可以讓視線延伸的設計。

洗臉台、馬桶併成一間，確保空間寬敞。

1F 盥洗室

↓（右）廁所和洗手台統整在一起，讓只有1坪大的空間能確保寬敞。洗臉台、廁所的周圍有淺層架，方便放置物品。
↓（左）浴室約1坪，牆壁和外牆一樣採用鍍鋁鋅鋼板。大片的玻璃拉門，讓整體採光通風良好。

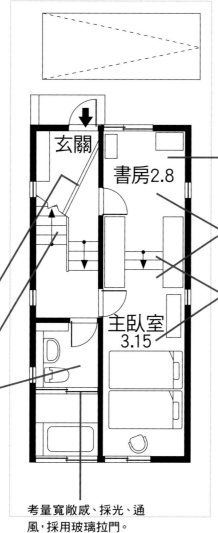

玄關

書房2.8

主臥室 3.15

1F

將來預定做小孩房。

雖然是開放式設計，但因為有樓中樓，所以能確保書房與主臥室的獨立性。

樓梯下方、主臥室地板下都是收納空間。

考量寬敞感、採光、通風，採用玻璃拉門。

1F 主臥室

→正前方為書房，上了樓梯就是主臥室。樓梯兩側的收納櫃門片，是女主人自己上漆的。
↓（右）樓梯內部也是收納空間，而且樓梯還可以拉開，裡面也可以放東西。
↓（左）因為採用樓中樓，主臥室下方有空間可以做地板收納。打造小巧卻充裕的收納空間。

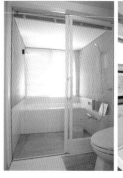
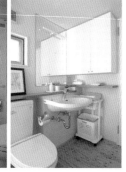

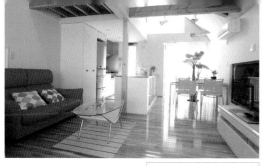
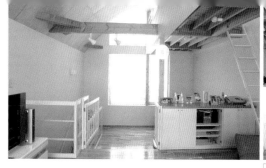

閣樓地板材外露、米松的樑柱,都為時尚的室內設計風格增添幾許溫馨氣息。大紅色的沙發成為裝潢的焦點。

2F 房間

↑(右)從房間的角度往LDK看。視線往上擴展,因此感覺更有縱深。內部裝潢以木材與白色統一。
↑(左)房間作為第二客廳使用。利用低矮的家具與LDK做出區隔,充滿寬敞感。

視野良好的北側,設置大片窗戶。

LOFT

閣樓
4.25

2F

房間2.25

天花板挑高呈R字型,創造出向上伸展的空間。以樓中樓地坪高低差區隔房間和LDK。

LDK7.75

沒有吊櫃的開放式廚房,和LDK有整體感。

洗
冰

露台1

閣樓是小孩的遊戲室兼儲物室。天窗讓採光和通風都很好。

2F 廚房

↓(右)廚房將瓦斯爐和冰箱放置在靠牆側,水槽放在靠近餐廳這一側,呈Ⅱ型。冰箱的左邊收納櫃中有洗碗機。
↓(中)廚房靠餐廳這一側是餐具櫃。餐桌上需要用的杯子馬上就可以方便取用。
↓(左)工作台下方採開放式設計,不會聚積濕氣,腳邊也能很寬敞。

閣樓

從窗戶可以看到櫻花樹林。閣樓的寬度為1.8m,長度8.5m。設有可開關的天窗,不會積存熱氣。

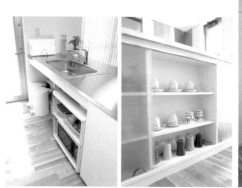
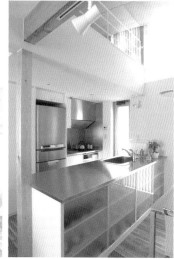

以樓中樓連接空間的隔間

「兩個樓層的空間既連續又開放。」

layout plan

杉谷夫婦終於實現結婚以來一直希望擁有房子的夢想。男主人委請母親找到的土地，是面對櫻花散步道的好位置。土地大小僅有23坪，預算也相當有限。因此女主人表示：「盡可能不要隔間，希望能藉此兼顧空間寬敞與降低成本。」

基地是由馬路側往後逐漸向上傾斜的和緩坡地，因此設計師增田政一先生利用基地的特性，提出樓中樓的方案。在視野良好的2樓設置LDK和房間，雖然是開放式設計，但藉由樓梯有適度的分隔。宛若R字型的挑高天花板，更能提昇開放感。1樓的主臥室和書房，也是利用樓梯來區隔，讓兩個房間既有連續性，又各自獨立。此外，洗臉台和廁所統整在一起，讓空間更寬敞。盥洗室與浴室之間以大片的玻璃拉門隔間，從浴室窗戶進來的光線，可以照到洗臉台和廁所。

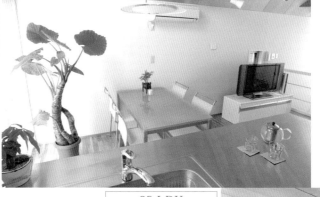

2F DK

→不鏽鋼的工作檯面、玻璃餐桌、白色的電視櫃，在在都非常講究質感。偌大的觀葉植物，更襯托出現代風的設計風格。

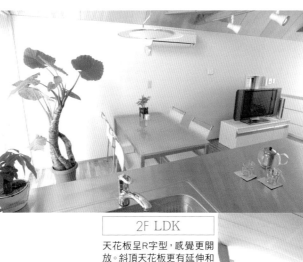

2F LDK

天花板呈R字型，感覺更開放。斜頂天花板更有延伸和柔和之感，牆壁塗上防水漆。

↑屋頂呈R字型，達到克服北側斜線限制的目的。2樓特別採用大片窗戶，借景前面的櫻花樹林。

設計者的

advice

增田政一 先生

ARC DESIGN

生於1954年，畢業於長崎綜合科學大學建築學科。曾任職於黑川紀章建築‧都市設計事務所等多處，於1998年創立現在的事務所。是以自然時尚風聞名的人氣建築師。在P130會有規劃重點的解說。

採用樓中樓可省略隔間，增加開放感。

因為是和緩的坡地，所以採用樓中樓的方式，考量降低成本與寬敞感，盡量省略隔間。樓中樓的視線會自然往上下延伸，能產生開放感，造就富有變化的室內空間。至於容易潮溼的盥洗室，則配置在南側，浴室的窗戶，還有洗臉台、廁所的隔間門，都採用容易通風、高達天花板的拉門。

data

項目	內容
家庭成員	夫婦+小孩1名
基地面積	74.47㎡（22.53坪）
建築面積	36.70㎡（11.10坪）
總樓地板面積	73.40㎡（22.20坪） 1F36.70㎡+2F36.70㎡
結構‧工法	木造2層樓（樑柱式工法）
工期	2003年7月～11月
主體工程費	約1800萬日圓
3.3㎡單價	約81萬日圓
設計	ARC DESIGN（增田政一） http://www.arc-masuda.co.jp
施工	池谷HOME（股）

PART 3

舒適生活的隔間研究①

* 規劃隔間前的 7 大注意事項
* 隔間基礎知識
* 可變性的隔間
* 創造機能美生活的收納基礎知識

顧問／SPICA（股）代表　西嶋醇子小姐

SPICA（股）代表
西嶋醇子小姐

生於1945年，1965年畢業於東京寫真短期大學技術學科，1990年畢業於室內設計學校IFI。1989年成立現在的事務所。針對蓋新屋或舊屋翻修，以女性的觀點提出舒適生活的方案。以洗練的設計風格受到好評。
http://www.spica.cc

65

規劃隔間前的 7 大注意事項

住宅是日常生活的場所，不管再怎麼有設計感，很難使用也是枉然。而左右生活舒適性的關鍵，就是隔間。在此將整理出開始規劃前該確認的重點。

① 先確認能蓋多大的房子！

即使是自己的土地，也不代表可以隨心所欲蓋房子，必須受限於很多由法律衍生出來的規定。會牽涉到的主要法規為建築基準法，其他還有都市計畫法、消防法、民法等等。所以在規劃之前，最重要的首要之務，就是要確認建地到底可以蓋多大的房子。至少在隔間前，要自行確認基本條件的樓地板面積大小。有關新建住宅的法規繁多，屋主想要全部都了解相當困難，在此就解說最低限度的基本知識。

自己的土地屬於哪種使用分區，只要看都市計畫圖就可以一目了然。這是地方政府為了進行都市計畫所繪製的圖，在鄉鎮市公所的都市計畫課或建築課，都可以瀏覽或購買。圖上會以顏色劃分使用分區，就可以大致了解建蔽率、容積率、日照權的時間限制、準防火地區等等法規條件。

建蔽率

遮、陽台，或是沒有柱子及牆壁的外樓梯、外凸50cm以下的凸窗、高出地盤面1m以下的地下室，原則上都不計入建蔽率中。

容積率

基地面積與總樓地板面積的比率。假設容積率是200％，那建築物的總樓地板面積可達基地面積的2倍。總樓地板面積，是各層樓地板面積的合計。至於樓地板面積的算法，寬度2m以下的開放式陽台，或是外凸50cm以下的凸窗、一定面積以下的閣樓收納、挑高等，都不包含在內。

高度限制

第一種、第二種低層住宅專用區，建築物的高度為10m或12m。還有根據北側斜線限制，第一種、第二種住宅專用區，以及第一種、第二種中高層住宅專用區，建築物北側也有高度限制。而在建築基準法之外，各縣市政府為了確保日照通風，有時候也會另行規定高度。

使用分區

如果把醫院、娛樂設施、住宅、大賣場這些用途不同的建築物，毫無秩序的混在一起，彼此一定會互相干擾、產生問題。而防止這種亂象產生的規定，就是都市計畫法的使用分區。此一規定將地區依用途區分為「住宅」「商業」「工業」三大類，每一大項再各自區分為7個、2個、3個，合計共有12個使用分區。在都市計畫法中，使用分區之外，還有規定也很嚴格的特別用途地區，其中之一就是「風致地區」。為了維持良好環境，各縣市政府都會針對某些地區做出規定，限制建蔽率、建築高度、外觀顏色等等。

基地面積與建築面積的比率，也就是所謂的建坪。建築面積是指建築物外牆或柱子的中心線環繞的水平投影部分。但是如果外凸不超過1m的雨庇，或是樓地板面積5分之1以下的車庫，或是樓地板面積3分之1以下的地下室，都不涵蓋在容積率裡面（容積率緩衝）。不論是建蔽率或容積率，每個使用分區都會有上限。為了保持良好的居住環境，住宅區的上限會比商業區的來得低。

建蔽率（％）

$$\text{建蔽率（％）}=\frac{\text{建築面積}}{\text{基地面積}}\times100\%$$

基地面積
2樓樓地板面積
1樓樓地板面積

$$\text{容積率（％）}=\frac{\text{樓地板面積}}{\text{基地面積}}\times100\%$$

總樓地板面積 各層樓地板面積總和

建築物外牆等所包圍的水平投影面積
建築面積
基地

斜線限制（第一、二種低層住宅專用區範例）

絕對高度限制　正北方　北側斜線限制
道路斜線限制
1.25 / 1
10m 或 12m
W×1.25
5m
W　道路寬度　基地　鄰地

基地退縮

建築基準法規定，建築物的基地必須臨接2m以上的道路。這裡所謂的道路，為寬度4m以上（根據地區不同，有的要6m以上）的公共道路。如果居可以要求建築中止或變更。而在界線1m以內的地方設置可以看見隔鄰的窗戶或陽台，則一定要有遮掩。還有不可以設置屋簷之類的東西，讓雨水直接流到隔壁的土地上。鄰地界線設置圍欄等，費用由雙方各負擔一半，所有權也是隸屬於兩造。在可能產生問題的狀況下，最好能先找鄰居或設計者討論，尋求解決之道。

位置指定的私人道路。如果未滿4m，但卻是鄉鎮市公所指定的道路（通稱為2項道路）那也會被認定為道路。不過興建住宅的時候，規定必須退縮從道路中心線2m（有些地區為3m）的距離。退縮的部分不能蓋房子，建蔽率或容積率的基地面積，則是扣除退縮的部分後來計算，所以建築物的面積會變小。

寬度未滿4m的2項道路，從道路中心線起2m的部分，會被視為道路。如果基地有這種狀況，就必須退縮。

退縮尺寸

鄰地界線相關

在民法中，建築物靠近鄰地界線而建，必須離界線50cm以上。如果違反此一法條，鄰

② 規劃是否能反映你的生活型態或夢想

每個家庭的生活方式不同，個人喜好與人生觀也是天個也很想要的心態是人之常情，但是如何取捨才是大問題。想要在有限的範圍內實現理想的住宅，就要確實的知道自己在意什麼。

家庭成員（人數、性別、年齡）、夫婦的工作或興趣、在家裡的生活方式、訪客的頻率等等，從中都可以了解到生活的步調為何。然後以此把它當做隔間規劃的目標吧。

蓋房子可以自由設計，實在不需要拘泥於統一的隔間。想要規劃適合自己和家人的隔間，就要先客觀的審視自己的生活型態，還要想想未來想要在新居過什麼樣的生活。不管什麼樣的房子，都會受限於基地大小與建築經費。通常蓋新屋，這個也很好，那

為本，就應該可以明白在新房子裡哪個空間該優先重視、自己的家又適合哪種隔間。例如習慣在吃飽飯後在餐桌上聊天的家族，還有招待客人機會多的家庭，都需要有大餐廳。

對於每個人來說，居住環境都很重要。生活的舒適性，當然也會對於居住者的生活方式產生重大影響。考量隔間的時候，主題應該放在家人最重視或感覺最好的事物上。「目前住的房子我一定要這麼了，將來蓋房子都這麼小也就做。」如果有上述的想法，就

設定屬於你家的關鍵字，如「光與風」「自然」「寬闊」「家人的互動」等等，作為隔間的重點。有人是藉由露台、天窗的設置，創造以親近自然為主題的住家。也有人感受到以往住公寓所無法體會的季節變化，因此人生觀也慢慢轉變。要內外融為一體，還是設計挑高……？今後隨著家人成長的生活方式改變。「這個房間以後可以怎麼使用」等等，規劃出彈性的可變隔間也很重要。

③ 檢討目前的住宅，就可以找到理想的隔間

再次檢討現在住的房子有哪些滿意和不滿意的地方，對於隔間會大有幫助。家裡面光線不足、通風不良，或是收納空間總是不夠，總之先將所有不合用的地方一一列出。LDK、主臥室、小孩房等等，每個空間的大小是否適當，收納是否充足、有沒有很難使用的地方等等，都請好好確認。

早上洗臉台附近混亂不堪，家人的動線互相干擾，說不定是因為走道的空間太狹窄所致。如果覺得「對於很難做菜的廚房超不滿意」，那就思考一下究竟是什麼原因造成。家裡面光做菜綁手綁腳，會不會是瓦斯爐、水槽、冰箱的相關位置有問題？如果是工作台檯面不夠大，那要加大幾公分才會使用方便？相反的，如果對於喜歡的隔間方式，諸如廚房的旁邊設置洗臉台會很好用之類的設計，蓋新房子的時候就可以採用。

⑤ 也別忘了滋潤心靈的視覺效果

現代社會不但大人有壓力，連小孩也無法倖免。因此具有放鬆和療癒的設施和產品，也就越來越有人氣。當然裝飾角落吧。

窗戶不只具有採光與換氣的機能性也很重要，但別忘了加入能滋潤心靈、獲得喘息的「餘裕」「玩心」元素。

日本的房子一般而言比歐美來得小巧，且重視採光與通風，所以會有窗戶大、牆壁面積小的傾向。不過也因此少了很多掛畫裝飾的空間。在最常坐的沙發上，於視線自然所及之處，放一幅自己喜歡的圖畫，或是設置一個放小東西的「風景」。如果是落葉樹，那麼夏天有涼蔭，冬天陽光又可以灑進每個房間。

此外，蓋房子也要考慮到的功能，由於能將視線往外延伸，也能夠讓室內更有縱深感覺更開放。利用景觀窗借景的樹林、或是鄰居庭園的步道的樹木，像這樣找基地視野最好的地方，為家人打造一個可以休憩的空間。如果不管哪個方位視野都不佳，可以在窗外種植主題樹，創造你喜愛的周圍的景觀。你的家也是街景的一部分，外觀設計和色彩，盡量要與其他的鄰居調和。露台、陽台等也要設計得可以保護彼此隱私，洗好的衣物也要曬在人家看不見的地方。

④ 住宅雜誌上相關資訊雖多，但是找到適合的設計師也很重要

住宅雜誌的實例介紹，通常都是照片及平面圖一同刊載。在照片上看到喜歡的房子，就要好好查一查隔間方式。經常會聽到有人說：「我看了好幾本雜誌，每次喜歡的物件一定都是○○先生所設計。」有的建築師巧妙運用狹窄基地打造開放感住宅，有的建商是採用省略隔間的開放式規劃的進口建材住宅，不可諱言建築師和建商會有一定的設計風格和擅長的領域。

想要實現理想的住家，重要的是盡可能將自己的想法傳達給設計師。在全然是「白紙」的狀況下接受提案也是一種方式；也可以參考設計師或建商的實例，依照自己的生活方式和基地來安排適合的隔間。看到整體格間都非常喜愛的圖片，當然要剪下來，除此之外也包括挑高、窗戶種類和配置、收納法等等。在討論的時候會很有幫助。

⑥ 不要拘泥於方位。條件不好的土地也能靠設計技巧打造舒適住宅

為了在冬天能讓暖陽照入室內，在高溫潮溼的夏天能紓解酷熱，以往的隔間方式，都是在南邊設置大片窗戶。而以現今的情況來看，能夠南面開窗的土地真是少之又少。但是對於客廳等全家人長時間活動的空間，很容易會陷入「無論如何都想在南面開大片窗」的迷思中。

如同上一段的文章所述，窗戶具有「採光」「換氣」「創造視覺性寬敞」的3大功能。但是在狹小或密集區等條件不良的土地，一個窗戶很難要求同時具備3種功能。例如客廳南邊有其他房子擋住，那麼採用高窗由上採光及通風，至於視覺上的寬敞感，就由其他的窗戶來負責。P73刊載的○先生宅，在有鄰家的南邊，就採用高窗阻擋視線，並確保採光。西邊一般來說不會設置大片窗戶，但是如果視野很好，那設置窗戶也無妨。

Simple

很多人一定會覺得「蓋房子最煩惱的就是錢太少」。不過在地盤、地基、結構方面等與建築物安全性、耐久性相關的層面削減預算，可是萬萬不可。想要省荷包，就從隔間方面來下手。

建築物的外觀，以接近箱型的簡單造型為佳。因為只要有凹凹凸凸，就會增加牆壁的數量，那麼地基、牆壁等材料費和工程費也會增加。不過如此一來，外觀容易流於單調，可以利用窗戶的配置來展現個性。如果因為土地限制無法展現個性的建築物，那麼多少有些凹凸也無可厚非。

而就立面而言，2層樓的建築最省錢，可以舉出樑柱等材料費，當然也就更經濟了。

構造簡單，用料也少，1樓不需要屋頂等等好處。還有樓地板面積大也是一大優點。建築物的平面如果是長方形或正方形，屋頂的形狀也很單純，因此就比較不會有漏水的情況發生，也能降低成本。

隔間也是同樣道理。牆壁的數量越少，材料費和工程費就越低，所以開放式規劃最能節省經費。此外，巧妙的運用現成尺寸的木材、拉門，也是省錢大作戰中不可或缺的一環。日常生活中幾乎所有的長度單位都是使用公尺，但是住宅的隔間、木材，通常都是使用尺寸的建材來隔間，因此樑柱使用合乎規格尺寸的建材來隔間，就不會浪費了。

向前輩學習隔間的智慧①

不計入容積率的地下室，創造寬闊的居家空間。

2F
W・I・C　主臥室3.75　洗　小孩房2　小孩房2　陽台

1F
K 2.25　冰　LD 6.75　陽台

B1F
工作室8　玄關

data
基地面積………82.00㎡（24.81坪）
建築面積………40.95㎡（12.39坪）
總樓地板面積…122.85㎡（37.16坪）
　　　B1F40.95+1F40.95㎡+2F40.95㎡
結構・工法……混和結構2層樓（地下RC+1、2樓木造樑柱式工法）

■東京都　W先生宅

土地僅有約25坪，再加上屬於第一種低層住宅專用區，所以建築物的高度和容積率也有限制。為了盡可能保有寬敞住宅而煩惱不已的同時，身為建築師的父親提出建議「那就蓋地下室吧」。完全地下室工程浩大，所以W先生宅是採用部分挖掘的半地下室。如此一來成本大幅降低，也實現了寬敞LD的夢想，雖然是3層樓的建築，但是樓梯的坡度都做得比較緩，所以上上下下不會覺得辛苦。

中庭挑高，即使是細長型的基地也能通風採光絕佳。

■東京都　F先生宅

由於是寬度7m、長度16m的細長型土地，所以在規劃的時候煞費苦心。最後採用1、2樓環繞中庭的ㄈ字型設計，打造出採光與通風良好的住家。客廳的挑高處正好位於沙發上方，因此躺臥的時候，整個空間直達天窗都能一覽無遺。2個孩子的房間，只要拿掉隔間牆就能變成一個房間，充分考量到未來的變化。唯一覺得遺憾的地方，是玄關的固定窗。F先生說：「當初要是使用可通風的開關式窗戶就好了」。

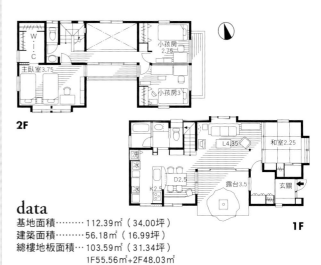

2F
W・I・C　主臥室3.75　小孩房2.75　小孩房3

1F
L4.35　和室2.25　洗　冰　K2.5　D2.5　露台3.5　玄關

data
基地面積………112.39㎡（34.00坪）
建築面積………56.18㎡（16.99坪）
總樓地板面積…103.59㎡（31.34坪）
　　　1F55.56㎡+2F48.03㎡
結構・工法……木造2層樓（樑柱式工法）

隔間基礎知識

嚮往已久的獨棟房子，讓夢想漸漸的逐一實現。不過，出乎意料之外，最困難的就是隔間規劃。接下來就針對什麼地方該注意哪些事項，以及房間別的規劃重點，一一解說。

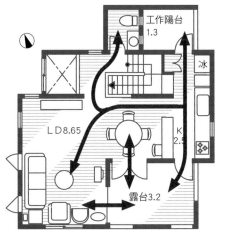

在圖面上想像一下實際的生活狀況，試著檢討動線是否有問題。這是廚房到ＬＤ、工作陽台、露台都能暢行無阻的機能型規劃。Ｋ先生宅／設計‧施工KRYPTON

舒適便利的住家，動線規畫最重要

從玄關門進入，通過玄關廳後走到客廳，諸如這些在家裡人們移動的軌跡，就稱之為「動線」。日常生活中應該盡可能減少無謂的動線，就可以縮短時間，減輕疲勞。所以動線的基本原則是「短、盡量不要交叉」。

動線區分為「各房間中的動線」和「住宅整體動線」2大類。規劃動線時，首先要考量到要能順利的抵達目的場所，所以要預留人移動的必要空間（通路），還要注意室內門、收納櫃門是否有足夠的空間能夠開關。使用人限定的主臥室、小孩房，通路採最小限度就可以。但是多數人會同時移動的場所，如客廳、盥洗室

人通行必須的空間

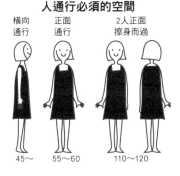

橫向通行	正面通行	2人正面擦身而過
45～	55～60	110～120

通路的空間不夠，那動線也不會順暢。如果是2人以上走動機會較多的地方，空間就要留大一些。圖中數字的單位為cm。

等等，為了避免碰撞，空間就要預留大一些。規劃隔間時，應該將準備放在各房間的家具種類和尺寸告知設計師，請他們配置在圖面上。

隔間的鐵則為從整體到細部，首先從分區開始

客廳要有挑高或凸窗，主臥室要有大衣物間，即使對每個房間有具體的概念，但是卻不知道該怎麼配置，或是無法想像出住家的全貌，這種狀況經常發生。規劃隔間時，首先要大略抓住整體概念，之後再研究細部。思考各個房屋大致的位置關係（配置），是隔間的第一步。

製作平面設計圖時，將空間依照用途（機能）分門別類，並加以配置，稱為「分區」。評估哪些區域該比鄰而設才方便，才能讓家人的動線更加順暢，就可以決定餐廳、廚房之類場所的位置。

回想一整天的行動 來思考房間的配置

分區的分類方法不勝枚舉，在此將之分為4種。住宅中心的公共空間區，是全家人及客人使用的空間，客廳、餐廳就屬於這一類。私人區為家人從早上起床到晚上就寢，一整天的行動狀況，會更容易做分區。盥洗室根據用途，想該擺在哪個位置才合適。浴室、盥洗室、家人用的廁所，當然是放在主臥室或小孩房附近比較方便。至於客人用的化妝室，那自然不能離客廳太遠。分區的重點就是如此，要將公共區域和私人區域鄰近整合，不要東擺一個西放一個在樓地板面積有限的狀況

主臥室、小孩房、書房等只有夫婦或少數家庭成員使用的空間。至於調理、盥洗等與生活機能相關的場所為服務區，廚房、浴室、盥洗室、廁所、家事區等都屬於這一類。另外還有負責連接上述3個區域的玄關、樓梯、走廊，則是屬於移動區。

將有關聯性的空間配置在一起，如餐廳的旁邊為廚房，

廚房的旁邊有家事區等等，是分區的大原則。因為這樣才能如前段文章所提，能夠達到縮短動線的效果。回想一下一家人從早上起床到晚上就寢，回想一整天的行動

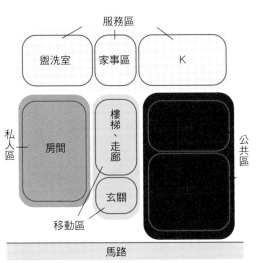

分區是指大致決定空間配置。餐廳的旁邊是廚房、客廳等，將有關連性的空間比鄰而設，還有不要讓私人的動線與公共動線交叉。

（圖中標示：服務區、盥洗室、家事區、K、私人區、房間、樓梯、走廊、玄關、移動區、公共區、馬路）

下，也可以在LD的一角設置書房，或是將客廳的一部分當做通路用，讓一個空間有多種功能。但是省略走廊的結果，可能會變成不通過走廊，就不能到達小孩房的狀況。試想萬一小孩子假日賴床補眠到中午，結果此時卻有客人來訪，這樣走去上個廁所都會很不好意思吧。像這樣會互相干擾的狀況，就是因為私人的動線切過公共區域動線所致。光把焦點放在有效利用空間，竭盡所能縮短動線，從保護隱私的觀點來看，多少都會有問題產生。

該在什麼地方配置什麼空間，平房和2層樓的房屋會不一樣，也會因為生活型態和追求的理想不同而有差異。在

1樓難以採光與通風都市區住宅，將LD設置於2樓，1樓為主臥室和小孩房的設計很受歡迎。但是，對於無時不刻想要關照小孩的家庭而言，或許就會擔心這種設計會讓小孩從玄關就直接躲進自己的房間。如果是這樣的狀況，可以將玄關和2樓的LD做出一小部分挑高，這樣父母就可以從2樓觀看小孩回家的情形。

還有在分區的時候，為了要保有隱私和安靜的生活，需注意防止隔壁房間或樓上傳出的生活噪音。如果將房間並排設置，可以試著在分界的地方加裝衣櫃。如果是兩代同堂的狀況，則要避免把父母親的房間設置在2樓的LDK下方。

移動輕鬆，感受寬敞，沒有盡頭的環狀動線

現今最受矚目的，就是循環式的環狀動線。舉個例子來說，就像廚房→盥洗室→玄關→LD→廚房這樣，動線繞個圈圈呈環狀的規劃。因為動線有2個方向，所以不需要再回到起點，就可以移動到下一個房間，可能就會造成收納不足的問題。還有在客廳或餐廳中間有2個方向，所以可以移動到下一個設通路，也不是明智之舉。因為任誰都不希望「在看電視的時候，旁邊還有人來來回回走來走去，讓人靜不下心來」。

動線最適合使用在家人常用的環衛或玄關。但是規劃環狀動線，空間必須有2個出入口，像盥洗室、廚房這些狹窄的空間，可能就會造成收納不足的問題。由於沒有盡頭，所以小朋友可以來回奔跑，讓空間感覺更寬敞也是一大優點。環狀

廚房→盥洗室→玄關→LD→廚房，可以繞一圈的便利隔間。設計・施工SWEDEN HOUSE／S先生宅

（平面圖標示：玄關、K3.4、LD9.85、露台2.6）

考量作業流程的規劃，可以提昇家事效率

動線以短而少彎曲的狀況最理想。所以將家事相關的區域都集中在一起，做起事來也會更有效率。能夠同時並進的家事，最佳組合就是做菜和洗衣服，因此一般經常會在臨接廚房旁邊的盥洗室內設置洗衣間。而上一段文章中解說的環狀動線，會更加便利。假設1樓為LDK的設計，廚房和盥洗室（浴室、洗臉台、廁所），2樓則為LD個人房間和盥洗室（浴室、洗臉台、廁所）分開，洗衣機要放哪裡就是個問題了。如果是這種狀況，就不要拘泥在非得做菜和洗衣服

同時進行，換個角度思考曬衣場或折衣服的地方要放在哪裡最好，整個流程才會一貫化。對於雙薪家庭之類回家時間很晚的人而言，在日照良好的地方設置日光浴室的室內曬衣場，很便利。此時也別忘了加裝通風用的窗戶。如果防盜上有顧慮，可以採用外人無法進入的細長型窗戶就能安心無虞。還有廚房設置後門，倒垃圾就會方便許多。

不只是職業婦女，家庭主婦也是雜事繁多，想要有完整的時間來做家事真是可遇不可求。作業途中被打斷的時候，

還要先把東西收起來，實在是沒有效率的作法。針對這種情形，有個地方可以整理到一半的相簿，就非常重要了。雖然在家事間設置書桌較為理想，但是在LD一角也是不錯的選擇。加裝捲簾或摺疊門，就可以馬上達到遮掩的效果，完全不會雜亂。

掃除、整理是每天必須的例行事項，提昇這些工作的效率，動線規劃非常重要，但收納也不可忽略。吸塵器、抹布、四腳梯、簡單工具、預備燈泡等與整理家務相關的物品，能統一收納最好。至於容易雜亂的LD，設置必需品的固定收納處，整理起來就簡單多了。

房間別　規劃重點

LDK

LDK的隔間　要從廚房開始規劃

在規劃LD的時候，請將功能上也不可或缺的廚房（有時候是露台）一併考量進去。首先要解說廚房的規劃。做菜要能順手的重點之一，就是寬敞的工作台。切切弄弄和裝盤之際，作業台太小一定會綁手綁腳。還有在必要的地方，設置好拿好收的收納櫃。而廚房的門片材質、瓦斯爐、抽油煙機，就要選擇容易保養的類型。近來很多男主人也會一起下廚，甚至在廚房開起派對的家庭也不少。這種家庭的廚房、工作台和通道都要比較大。至於水槽、瓦斯爐、冰箱的位置，考量食物拿出後到加熱調理的流程，配置方式以冰箱→水槽→瓦斯爐較為順暢。還有，冰箱也會冰些飲料，所以設置在餐廳附近比較方便。接下來就針對廚房基本規劃來一一解說。

L型

動線短、效率佳的擺設，適合同時進行多種作業。但是要特別注意，需選擇角落的部分不會形成死角的收納組件。如果採用包圍餐桌的L型配置，用餐的時候可能會覺得不太舒服。

U型

不需要四處移動，每樣東西都伸手可及的擺設，獨立型的廚房。會形成2個轉角，在收納上要多下功夫。

中島型

在以開放型廚房為主流的現在，中島型特別受到喜愛。優點是周圍的牆壁全部都可以拿來做收納櫃。雖然大部分的規劃都是將中島的部分作為水槽，但將水槽與瓦斯爐設在同一側，也相當便利。如果將瓦斯爐設在中島，油煙會往四處擴散，這時候就請選用強力的抽油煙機。

I型

水槽、瓦斯爐、冰箱等全部排成一列，所以從餐廳會看到大部分的廚房。優點是節省空間、費用低廉。但是長度要控制在4m以內，否則從一端移動到另一端就很麻煩了。順帶一提，I字型恰好適合2.25坪或3坪的廚房，長度的尺寸以255cm或270cm最為普遍。

II字型

在I字型廚房的對面那一側，設置餐具收納櫃、配膳工作台、冰箱等的擺設方式。優點在於收納和工作台都很大。兩列之間的間隔，最少需要90cm，如果是2個人要同時做菜，那就需要120cm。

開放還是區隔，配合生活型態就對了

不論是家人休憩、吃飯、接待訪客，生活的中心馬上傳到LD。因此要選擇排煙能力強的抽油煙機，而且是聲音小的為佳、洗碗機也採用靜音款式的為宜。最近甚至研發出一種不會有水聲的水槽。雜亂的廚房，不管如何都會讓人有生活感。以開放式的吧台廚房而言，可以在容易髒亂的水槽旁邊設置小擋牆，達到遮掩的效果，就能解除雜亂的開放感。但是烹飪時會產生的油污、氣味、噪音，也會……

LDK的隔間，以及各個空間的連接方式，可參照P73的圖來大致區分。廚房與LD的連續性越高，家人間就可以有更多交流，而且也能體驗寬敞的開放感。要選擇開放式廚房還是獨立廚房，也要視主婦的整理能……

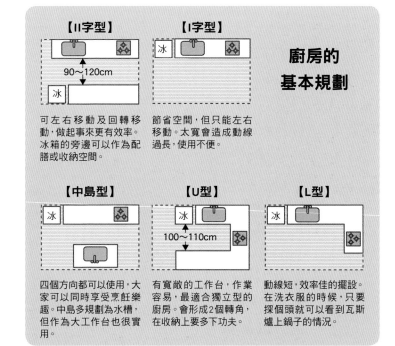

廚房的基本規劃

【II字型】
可左右移動及回轉移動，做起事來更有效率。冰箱的旁邊可以作為配膳或收納空間。
90〜120cm

【I字型】
節省空間，但只能左右移動。太寬會造成動線過長，使用不便。

【中島型】
四個方向都可以使用，大家可以同時享受烹飪樂趣。中島多規劃為水槽，但作為大工作台也很實用。

【U型】
有寬敞的工作台，作業容易，最適合獨立型的廚房。會形成2個轉角，在收納上要多下功夫。
100〜110cm

【L型】
動線短，效率佳的擺設。在洗衣服的時候，只要探個頭就可以看到瓦斯爐上鍋子的情況。

Kitchen

LDK 基本的類型

【K+LD型】

冰 K

LD

吧台式廚房靠LD這一側，設置小擋牆，讓廚房與LD之間既是連續空間，又能保有獨立性。廚房完全獨立一間也是一種作法。

【LDK型】

冰

LDK

LDK整合在一個空間，採開放式設計。空間濃縮，家人之間的交流更好。但是缺點是廚房的髒污與氣味會飄散到LD，而且外觀也容易變得雜亂。

【K+D+L型】

K

冰 D

L

廚房、餐廳、客廳各自獨立。但是隔間採用拉門，打開就能連成一氣。

力而定。不過因為有嶄新的廚房，所以變得喜歡下廚，或是因此在意起室內佈置的狀況也時有所聞。好好思考一下自己的個性和期望，選擇最合適的廚房規劃。

K+LD型

平面是L型，所以即使拉門敞開，從客廳也幾乎看不到廚房內部，這是一大好處。

LDK的平面規劃，根據基地條件不同而類型各異。在客廳接續設置和室或露台，或是在開放的LD之間設置可以一分為二的彈性隔間門，都是不錯的選擇。此外，如果想要輕鬆的躺臥，可以採用和風的LD配置。

基地狹小的時候，有人會以LDK的空間為優先，將主臥室和小孩房的大小都降到最低程度。而受限於樓地板面積，又想要有寬敞感，可以試試斜頂天花板或挑高。以開放式的設計來說，餐廳和廚房的天花板低，客廳挑高，藉由天花板的高度不同，就能讓空間產生變化。

LDK型

沒有隔間，全部都在同一空間的開放式設計。由於可以濃縮聚焦，最適合小房子，能在做菜的同時與家人聊天，是一大優點。但是烹飪時所產生的髒污、氣味、油煙等都會散到LD，所以最重要的是選擇排氣能力好的抽油煙機。如圖所示，廚房靠牆壁擺設最節省空間，視空間大小與使用方式，也可以設計成II字型或中島型。

K+D+L型

每個空間各自獨立，適合正式訪客較多的家庭。如圖客廳與餐廳之間設置拉門，平常可以打開，有訪客的時候就關上，可以彈性使用空間。由於正式訪客較多的家庭，如圖客廳與餐廳之間設置拉門，平常可以打開，有訪客的時候就關上，可以彈性使用空間。由於只有廚房隔開，LD放開，從客廳也幾乎看不到廚房內部，這是一大好處。

只有廚房隔開，LD放開，LD之間，有以牆壁或門完全阻隔的獨立式，也有一種如圖所示，採用II字型的擺設，然後以小擋牆和下降牆來做出適當的區隔，可以說是半開放式的設計。後者透過送餐口，一樣可以看到LD，也能享受與家人互動的樂趣。不過這樣一來廚房的油煙和氣味容易飄散到LD，所以也是要選擇強力的抽油煙機。



向前輩學習隔間的智慧②

向綠意盎然的公園借景，以挑高的天花板營造開放明亮的LD。

■東京都 ○先生宅

○先生的房子，1樓出租給別人，2樓才是一家三口的家。大小約僅有25坪，因此盡量縮小個人房間，才得以打造出寬敞的LD。為了善用公園的綠意，在西邊設置了大片的窗戶。南邊有其他房子擋住，因此採用外部視線不容易進入的高窗來採光。還有廚房和盥洗室等廚衛設備，設置於客廳中央，主臥室、客廳則配置於左右邊，巧妙的分隔了私人區域與公共區域。

↑閣樓的中央配置廚衛，分隔私人空間與公共空間。前方有客廳，後方為主臥室和小孩房。

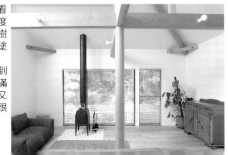

→西側的大窗戶可以看見公園的綠蔭，宛如度假別墅一般。陽光下樹影倒映的牆面，全部塗上白漆。
←南面的高窗可以看到天空和月亮。冬天會有滿滿的陽光，夏天陽光又不會直射進來，感覺很舒適。

閣樓

2F

LD9　主臥室 3.75　冰 K2.7　陽台　小孩房 3.75

1F

出租空間　玄關

data

基地面積………143.31㎡（43.35坪）
建築面積………84.84㎡（25.66坪）
總樓地板面積…98.46㎡（29.78坪）
　　　　　　　1F5㎡+2F84.46㎡+閣樓9㎡
結構・工法……木造2層樓（樑柱式工法）
設計・施工……SPICA（股）（西嶋醇子）

適合夫婦年齡的主臥型態

夫婦隨著年紀不同，臥室的形態也會改變。對於年輕的家庭而言，需求可能是「希望能放張嬰兒床」「還有需要陪睡的小孩，所以希望臥室大一點」。而過了中年以後，則是希望分房的夫婦增加了。分房的方式有幾種，一種是獨立的2個房間，一種是同一個房間，然後中間放置家具或衣櫃來區隔。前者的話2個房間中間使用訂做的衣櫃來隔間，較具有隔音效果。也可以採用彼此可以往來走動的拉門來取代。

擺設床架，會讓房間只限定於臥室的功能。但是如果使用日式床墊，好處就在於白天可以作為其他用途之用。

另外，在鋪設木地板的西式房間，設置可以放日式床墊的榻榻米區也不錯。榻榻米可以採用直接放在木地板上施工的活動式榻榻米，或是可以簡單拆裝的款式，也是一種方式。

主臥室的位置讓物品可以方便拿取，或是打開櫃門。解除一天疲勞的臥室，環境儘量要安靜沉穩。隔壁房子、道路、其他房間的關係位置，都要一併檢討，必要時須加裝隔音設備。而在提高舒適感上，照明的安排也很重要。試著組合壁燈、立燈等多種不同的燈具來設計。想要把燈裝在躺在床上的時候不會直接照到眼睛的位置，那就選擇間接照明的方式。開關在床頭和門口各設置1個，這樣就會很方便了。

主臥室經常會有空氣不流通的問題，為了保持室內清新，要設置可以通風的窗子。不過在床頭設置大片窗戶，冬天的時候會造成頭、肩頸部感到寒冷，這點要特別留意。此外，主臥室需要有收納衣服和寢具的空間。床架和收納櫃之間，也要先確認是否有足夠的空間。

床鋪周圍必須的空間

雙人床 W140 × L200（65 / 250 / 270 / 50～）
只要有2.25坪以上的空間，就可以放置雙人床。不過要注意房門的位置，有可能開門的時候會撞到床。

單人床 W100 × L200（65 / 10 / 250 / 175 / 50～）
床鋪靠牆擺放，有一邊的棉被沒地方放，容易整個滑落到地板上。考量棉被的厚度，應該離牆壁10cm為宜。

單人床 ×2（65 / 250 / 330 / 50～）
和雙人床不同，2張單人床翻身不會互相干擾，可以睡個好覺。不管哪一邊靠牆，鋪床單都會很不方便。

單人床｜單人床（65 / 50～60 / 250 / 380 / 50～）
2張單人床分開放置，大概需要3坪大的空間。如果中間要放衣櫃或化妝台，那沒有4坪以上的話會顯得擁擠。

※圖中數字單位為cm。

房間狹小，可將空間立體運用。最理想的是能應付孩子成長的彈性隔間

在房子裡面，會隨著時間經過而大幅改變使用方法的就是小孩房。小時候，幾乎都是和雙親一起睡，玩耍也是在媽媽視線看得到的客廳。因此即使有準備小孩房，往往也變成書房或儲藏室。不過漸漸長大之後，為了要集中精神念書，也為了尊重孩子的隱私、培養獨立性，就一定要有個人房間。但是等到成年後又離家工作，所以小孩房要預先規劃成有多種使用方式。

如果是預定到小學低年級前為止，都是2個人共用，那可以先準備一個6坪大的房間，未來再加做隔間牆，或是放置家具來區隔。而如果2個小孩都到了需要有個人房間的年齡，2個房間之間採用容易移除的輕質隔間，那等小孩獨立離家後，就可以恢復成完整的一間房（參照P77）。

念書、玩樂、睡覺、收納，是小孩房的必要機能。如圖的2.25坪，是擺放家具最低限度的大小，但收納空間會明顯不足。過季的衣物、運動用品、書本等，需要另外找地方放置。在狹窄的空間中可做立體的運用，例如使用高架床，下面則當做衣櫃或書桌。

小孩房太小，只能有一面窗戶，很容易通風不好。在靠近走廊這一側設置開窗式的氣窗，或是在門的上方設置開關式的氣窗，讓風能夠有進有出。氣窗鑲上玻璃，就可以檢查小孩有沒有熬夜。

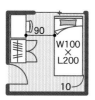

3坪的小孩房（W100 × L200 / 90 / 10）
標準的規劃。書桌也可以放在面對窗戶的位置，但是通常還是認為背對床鋪比較能集中精神念書。

2.25坪的小孩房（W100 × L200 / 90 / 10）
小孩房最低限度的大小。由於收納空間不足，使用下面可以放書桌或當衣櫃的高架床，是不錯的方式。

可以親子共浴的大浴室最受歡迎

應該很多人都聽說過廚衛較節省成本的位置，「集中在一個地方比較節省成本」。確實如此，但以一般住宅的規模，即使廚房和盥洗室分開，只有配管變長並不會影響成本。所以與其在意這個部分，不如好好思考動線，配置在最便利的位置上。但如果是分往樓上樓下的兩代同堂家庭，樓上的水聲會影響樓下的睡眠或作息，廚衛的位置就應該一樣。浴室、盥洗室、家人專用的廁所，設置在臥室、小孩房附近較適宜。客人也會使用到的廁所，設置地點和裝潢就要多花點心思。如果另有家人專用的廁所，那客用廁所可以放在LD附近，不過出入口要避免在沙發或餐廳可以看到的地方。假設廁所只有1間，那就要放在不需要經過主臥室和小孩房的地方。

浴室的施工方式，有現場施工（在來工法）和整體（系統）衛浴兩種。前者的好處在於可以自由隔間，浴缸、磁磚等都可以依個人喜好選擇。後者的優點是工期可縮短，防水性佳，所以在2樓也可以很簡單的設置。目前整體衛浴的設計感，已經比以前優異，並有各種等級的產品。此外，最近也有越來越多人開始重視無障礙等安全設施。

浴室的大小，依照浴缸的尺寸和沐浴空間的大小而有所不同。如圖所示，面積決定可設置哪種浴缸；而尺寸決定可設置哪種浴缸。先決定浴缸的尺寸和想要享受的沐浴空間尺寸後，再開始規劃浴缸，也是一種方法。最一般的大小，是1坪的類型，不過近來最受青睞的是1.25坪的規劃。重視放鬆和想要享受親子共浴，都可以試著規劃看看。

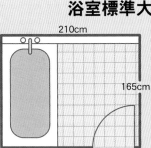

浴室標準大小

210cm / 165cm

【1.25坪】
寬度與1坪的浴室一樣，但是長度較長，所以沐浴空間比較寬敞。浴缸如果採用壁掛式水龍頭，則寬度要有160cm，如果是獨立座式（譯註：日本浴缸特有的龍頭款式），那可以放寬度140cm的浴缸。

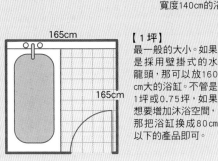

165cm / 165cm

【1坪】
最一般的大小。如果是採用壁掛式的水龍頭，那可以放160cm大的浴缸。不管是1坪或0.75坪，如果想要增加沐浴空間，那把浴缸換成80cm以下的產品即可。

165cm / 120cm

【0.75坪】
採用壁掛式的水龍頭，可以放120cm的浴缸。如果想讓沐浴空間大一點，側板可以採用從邊緣垂直包覆的形式，或是直接使用有側板的浴缸。另外設置凸窗也能營造出寬敞感。

規劃盥洗室要仔細思考必要機能

除了刷牙、洗臉、洗頭之外，盥洗室還兼具更衣室、洗衣間等家事空間，擁有非常多功能。在新房子裡，要清楚界定使用目的，擁有必要的設備與收納。洗臉台、化妝台可以採用成套的現成品，也可以依照喜好選擇檯面、面盆、水龍頭，然後再現場施工。現成品中最輕巧的就是整體衛浴，寬度以60㎝或70㎝為主流。幾乎所有的產品都有浴櫃可以選擇，能夠充實收納空間。經常清洗針織衫之類的家庭，推薦使用大尺寸的面盆。如果是大家族，就要在解決早上洗臉使用大尺寸的問題多下點功夫。可以選擇有2個面盆的化妝台，或是在走廊設置第2個洗臉台，或如果在加個洗衣水槽，那洗髒東西就更方便了。

利用玻璃隔間或3合1規劃，狹窄的盥洗室也能變大

在維持健康與清潔的目的之外，盥洗室目前已經進化到成為放鬆身心的空間。不過現實的狀況卻是，很難保有一間寬敞無比的盥洗室。所以就在隔間運用些小技巧，來創造一個具有開放感的空間。

想要悠閒的享受沐浴時光，重點就在於浴缸周圍是否能夠營造出寬敞感。如果能在浴缸的旁邊設置凸窗，並在窗外設計小庭園，那就最理想不過。加裝圍牆，就不怕會被外面的人窺見。凸窗設置於高處的效果不大，所以盡可能放在浴缸上方為佳。

在面積相同的狀況下，視線得以穿透就會感覺比較寬敞。因此浴室和隔壁的盥洗室，隔間可採用透明玻璃的固定窗或門片。不同於視線無法穿透的牆壁或門片，兩個空間會產生連續性，而且不論是窗戶外的陽光或是照明燈光都能遍及、浴室會成為明亮又舒適的場所。採用淺色的磁磚和浴缸，效果更棒。

在空間有限的情況下，也可以將廁所、洗臉台整合在一起，或是加上浴室的3合1盥洗室。但是為了避免浴室的濕氣積存在室內，在通風上必須特別留意。還有一點要注意的是，這麼一來洗澡的時候就沒辦法使用洗臉台。3合1的盥洗室，因為會有漏電的疑慮，所以原則上不能裝設免治馬桶。

可變性的隔間

蓋一間屬於自己的房屋，是一生中不會有幾次的大事情。當然大家都希望能夠有個永遠可以舒適生活的家。因此，除了現在的生活型態之外，隔間也要考量到10年後、20年後家人的成長與生活方式的改變。

洞悉未來的聰明隔間

雖然你可能會認為「小孩子還小，不需要有自己的房間」，不過將來等孩子大了，說不定就會想要給他一個獨立的房間。對於雙薪家庭，10年左右以後就要退休的夫妻而言，大概會夢想著「把小孩房當成工作室，好好的享受一下自己的興趣」。

如果能大肆翻修，住宅當然可以自由變換。但是蓋新房子的時候，應該思考將來如何利用最低限度的工程，就能換得舒適的生活。還有，建築物的工法，也會影響翻修的難易度。

木造樑柱式工法

由柱子、樑、橫木、地基的組裝，都是使用木材的工法。翻修的時候，樑柱、斜支柱原則上都不能拆除。但是剪力牆（內有斜支柱，用以支撐建築物重量，或承受地震搖晃能量的牆壁）以外的牆壁可以拆掉，所以在隔間的變更上較為容易。

2×4工法

由2英吋×4英吋的框組材作為結構的面材，然後以箱型6面體（屋頂、牆壁、地板）的形態構成。由於建築物是以面來支撐，用以作為剪力牆的結構牆不可拆除。

輕量鋼骨

以6mm以下的薄鋼板加工而成的輕量鋼骨，來做為樑而成的結構牆不可拆除。

柱、斜支柱等主要構造。結構與木造樑柱式工法類似，因此翻修的限制也大致相同。不過鋼骨結構的結合點是以螺絲固定後熔接，所以基本上無法改變樑柱的位置。

鋼筋水泥

牆壁和地板以鋼筋水泥製成的壁式結構，基本上牆壁無法拆除。如果僅有樑柱等骨架以鋼筋水泥構成的鋼架構，那麼剪力牆之外的牆壁可以拆除。

加裝牆壁 讓房間一分為二

能隨著家庭成員成長而改變的隔間，大致區分為兩種方式。其一是一開始就採用節省隔間的開放式設計，日後再視需要加裝牆壁，或是放置家具來區隔房間。

蓋房子的時候，在有限的經費下，與其講究房間數量的多寡，還不如保有寬敞的空間。窗戶、門、照明燈具、插座等等，在預定未來新設牆壁的地點後，再來決定位置，日後就不會發生不合用的狀況。

還有一種創意來自常見於古老日本房屋的和室隔間，在房間加裝拉門或摺疊門，就可以讓空間連接或區隔。此時如果採用懸吊式的拉門，地板就不需要設置軌道，室內看起來會更寬敞。或者先把軌道做好，之後再加裝拉門也可以。

向前輩學習的隔間智慧③

與家人一起成長的彈性住宅

■千葉縣 O先生宅

最低限度的隔間，寬闊舒適的空間，是這間房子的主要精神。1、2樓都是採用極為節省隔間的開放式設計，讓4歲和6歲的孩子可以開心的在家裡面奔跑嬉戲。O先生夫婦表示：「將來需要個人房間的時候，只要裝上拉門之類就能隔間。如果覺得房間不夠大，還可以在原本挑高的地方加裝地板，還可。」可說是能配合家庭成員成長，自由變換隔間的彈性住宅。

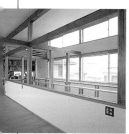

作為主臥室和小孩房的2樓，沒有任何隔間牆。需要的時候，可以沿著橫樑設置拉門就可以變成獨立的房間。

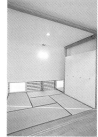

設於LD一角的和風區域，約2.25坪大。現在與LD開放使用，將來裝上拉門，就成為獨立的房間。

2F 主臥室‧小孩房6　空中走廊　書房

1F 和室2.25　K2　玄關　LD6　露台

data

基地面積………213.65㎡（64.63坪）
建築面積………66.24㎡（20.04坪）
總樓地板面積…95.22㎡（28.80坪）
　　　　　　　1F52.99㎡+2F42.23㎡
結構‧工法……木造2層樓（木組工法）
設計‧施工……瀨野和廣+設計工房（瀨野和廣‧渡邊GAKU）

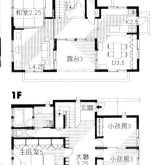
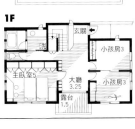

將可能無法拆掉的牆壁，換成可以簡單移除的結構

與上一段文章提到的一分為二正好相反，這裡則是拆除與隔壁房間的隔間牆，來個二合一。如果要拆除的牆壁只是隔間牆，那就沒有多大的問題，但若是如P 76所提的剪力牆，那拆除後就必須要有補強措施。因此在規劃隔間的時候，對於將來有可能拆除

的牆壁，就盡量不要設計成剪力牆，而要採用可以輕鬆拆掉的簡單結構。如果時間不長，暫時以書架、衣櫃等訂做家具來隔間，必要時再搬走也很便利。此時家具就要採用可再利用的設計，以免徒增浪費。

此外，在翻修兩代同堂的住宅時，如果預定不久的將來

候，對於將來有可能拆除

要增加廚衛設備，那預留基本的管路就會方便許多。想要加裝扶手，有的沒有事先打底也無法安裝。所以在覺得必要的位置，請預先做牆壁打底的補強。至於走廊和樓梯想要增加寬度，一般而言是不可能的任務。如果未來有增建的打算，在配置計畫上要特別注意。不管如何，最重要的在規劃這些可變性的隔間時，都要與設計師好好討論。

向前輩學習的隔間智慧④

連接或隔開都可以使用，令人滿意的小孩房與和室。

■神奈川縣　I先生宅

I 先生對於如中庭一般的露台之類的寬敞空間十分嚮往，新房子是採用1樓為個人房間、盥洗室，2樓為LDK的顛倒式規劃。而夢想中的露台，除了能當做戶外客廳之用，也巧妙的區隔了客廳與餐廳。客廳旁邊的和室，拉上拉門就成為獨立的房間，還可以當做客房。2樓的小孩房隔間也是採用拉門，拉開或關上都能夠使用。

小孩房各有3坪。小孩還小的時候，2個房間連接使用，空間寬敞。等到長大以後，拉上拉門，就可以當做獨立的房間。

隨著拉門的開關，就能展現多種用途的和室。榻榻米是15mm的薄型款式，可以輕鬆的翻修為木地板。

data

基地面積………161.01㎡（48.71坪）
建築面積………68.11㎡（20.60坪）
總樓地板面積…121.30㎡（36.69坪）
　　　　　　　1F65.41㎡+2F55.89㎡
結構・工法……木造2層樓（框組壁式工法）
設計・施工……A.S. Design Associates（股）（山口明宏）

2F
和室2.25　　冰　K2.5
露台3　L4.25　D3.5

1F
玄關
洗　小孩房3
主臥室5　大廳3.25　小孩房3
露台1.5

客廳與餐廳的分界採用拉門。打開的時候（上圖），3片拉門可以全部收在牆壁裡面，成為寬敞的開放式LD。I先生宅／施工(有)大庭建設

巧妙運用 單扇門與拉門

室內的隔間門也有摺疊門，不過大致可以分為單扇門與拉門兩大類。最常被使用的是單扇門。面對走廊的房間門，基本上是採用內推式的單扇門。因為走出房間的時候，可能會撞然把房門打開，如果突到走廊上的人。但是廁所之類的就建議使用外推式的門。如果有人在廁所感到身體不適，使用內開門會撞到倒在地上的人，救助會變得更困難。

在2、3樓的房間，房門不要設置在樓梯入口，這樣一出門就有可能

跌落樓下。所以在安排門的位置時，要留意避開上述危險的情況。

空間狹窄，但又有好幾個出入口的地方，就可以採用不需要開關空間的拉門。拉門與單扇門不同，即使敞開也不會有所妨礙，最適合環狀動線。

拉門有上下鋪設軌道的類型，也有只有上方有軌道的懸吊式。後者適用於區隔一整個大空間。

依照設置場所的不同，有的還可以把所有的門片收納在牆壁中，可以全部打開，成為開放空間。

創造機能美生活的收納基礎知識

想要過簡單的生活，就要確實做好收納計畫。必要的東西，好好的放在該出現的地方，不但看起來清爽，拿取和歸位也很方便。在此就一起來學習收納計畫的基本規則！

確認全家人物品的數量和尺寸

規劃新家的時候，一定會被提出的需求，應該就是「有多一點的收納」。要訂出最合適的收納計畫，最重要的是掌握目前家裡有多少東西。推薦大家使用的方法，不是去算外套有幾件、盤子有幾個的計量法，而是吊衣桿有多長、櫃子有多大（長度）的測量法。這種方式不但比一個一個清點物品來得有效率，在訂定收納計畫的時候也會容易許多。如果是掛在衣櫃裡的衣服，則量好掛長衣服的吊衣桿有○ｍ、短衣服的有○ｍ，然後記錄下來。至於放在整理箱裡面的衣服，就量出箱子的長寬高，並計算出數量。書籍、鞋子、餐具，則是量出層架的長、寬、高（層架的隔板高度，或是書本的高度）。在新房子要繼續使用的家具，且東西也要如原本一樣放在裡面的話，那就測量家具的尺寸，一同列在預定設置的家具表中，或是直接畫在平面圖上。在處理完不需要的物品後，再進行物品的清點較為理想。不過在清理之前，請先具體思考一下數量，如「吊衣桿○ｍ的○％都要丟掉」。

常用的東西放在好拿的高度

壁面收納櫃可以從地板做到天花板，完全不會浪費空間，最適合坪數不大的住家。想要聰明的使用高收納櫃，秘訣在於依照收納物的使用頻率來決定物品放置的高度。經常使用的東西，就放在容易拿到的範圍。使用頻率高但很重的物品，基本上就該放在較低的位置。不常使用而且有份量的東西則放在最下層，輕的放在最上面。可以組合市售的系統家具或是請人訂做家具，還有一種低成本的作法，就是收納櫃門請隔間門廠商負責，內部的層架則交由木工師傅處理。

妥善運用個別收納與集中收納

收納最理想的狀態，就是使用機會的物品，或是捨不得丟掉的東西，放在使用的地方，並有指定的位置。但是，空間的大小總是有限，不太可能把所有的東西，都剛好放在需要用的場所。

收納計畫依照各種物品的使用頻率，可區分為「個別收納」與「集中收納」。物品的使用頻率不一而足，有像調味料這種每天都會用到的東西，也有像節日擺飾這類一年只會出現一次的物品。平常經常使用的東西，如果不是放在使用的場所，工作效率必然變差，所以要採取個別收納。而鮮有出現的東西，就要用大型收納庫來集中收納。

查清楚家具的數量和尺寸後，接下來就要思考預定放在新家的哪個房間，然後把房間裡需要收納的東西列表出來。將這些資料交給設計師，對方應該就能夠規劃出真正合適的收納計畫。還有很容易被遺忘的，就是汽車保養用品的收納空間。可以在車庫附近做個置物櫃，或是在建築物附近一角做出可以從外面可以拿取的收納櫃，也很方便。

收納櫃的深度與款式要配合收納物品

家裡有大大小小的物品，寬度大致可以區分為下表所列。訂定收納計畫的時候，請務必參考下表的尺寸。收納櫃的門片分為單扇門、拉門、摺疊門，可以全部打開的單扇門，櫃子裡的東西一目了然，相當方便，可是需要有開關的空間。相對的，不需要開關的拉門，就有個壞處，無法全部打開。摺疊門不像單扇門需要開關的空間，又可以接近單扇門全開的程度。在抽屜方面，為了要方便拿取放在裡面的物品，打開也需要一定的空間。以層架來說，小東西放在太深的層架，不但難找，而且往往會流於藏而不用的窘境。所以針對你想收納的物品，選擇適合的收納款式吧。

■收納物品的尺寸與收納櫃的深度

深度	項目	收納空間
15cm	文庫本、字典、CD、卡帶、衛生紙、調味料、罐頭、清潔劑etc.	書櫃、餐具櫃等等
30cm	書籍、檔案、鞋子	書櫃、鞋箱
40～45cm	餐具、鍋子、盆、烹飪用具	餐具櫃
55～60cm	衣服、包包	衣物間、衣櫃
80～90cm	棉被類	棉被櫃

考量作業動線來決定放置的物品！

從家電到食材，廚房裡面的東西可說種類繁多。像烹飪器具之類使用頻繁的物品，基本上應該要放在手拿得到的地方，但是應該考量過做菜的流程（作業動線）後再決定收納場所，才是真正的重點。水槽下面放料理盆，那洗菜的時候馬上就可以拿出來用。瓦斯爐旁邊放調味料，那三兩下就可以幫料理加料。

如P78所述，收納物品的放置高度，是取決於使用頻率與重量。以身高160cm的人為例，站立時手水平伸直所及的範圍，大概是從地板算起1m20cm到1m50cm左右。在這個範圍內設置吊桿吊湯杓類的物品，或是設置深度較淺的調味料

流理台對面的壁面收納櫃。內部只有可移動式的層架，大大節省了成本。利用市售的籃子來增加使用的便利性。

瓦斯爐下面的大型抽屜。炒菜鍋、平底鍋、砧板都可以整齊的收納在內。3張圖片都是C先生宅／設計 千葉明彥建築設計室

水槽下方可簡單分為3類的分類垃圾桶。底下附有輪子，可以輕鬆拉出，做菜的時候可以馬上丟垃圾很方便。

料吊櫃，使用上都很方便。

庫存的食材和客人用的餐具、砂鍋等等，就收在食品儲藏室裡。食品儲藏的位置等，收納的物品從外面就可以看得到。後者則是加裝了門片，不一定要在廚房裡面，也不一定需要很大的空間。像罐頭類之類的來遮擋，讓人看不到內容物。拿東西或把東西歸位的時候，如果是開放式層架，一個動作就可以完成，但要是有門片，那麼就需要3個動作：①打開櫃子、②拿東西或放東西、③關上櫃子。因此使用頻率較高的物品，適合外露式收納，不過容易讓人感到雜亂無章。

在全家人團聚和接待客人的LD，適合混用機能性與設計性的收納法。大量的書籍通常都是以開放式層架來收納，但是書背的顏色五花八門，看起來有些凌亂。像這種狀況，就不如使用有門的收納櫃。喜

外露式收納與隱藏式收納
創造出寬敞的空間

收納法大致區分為「外露式收納」與「隱藏式收納」。前者如開放式層架、吊桿等，收納的物品從外面就可以看得到。後者則是加裝了門片，一面牆就好，免得產生壓迫感。收納櫃門片採用淺色系或與牆壁同色系，空間看起來會更寬敞。以收納家具做區隔的時候，如果是開放式層架，一點比較好。如此不會阻擋視線，整個空間才會覺得比較寬闊。

歡小雜貨，那就在視線容易停留的地方，做個開放式收納櫃吧。此外，壁面收納雖然容量大，使用方便，但最好控制在一面牆就好，免得產生壓迫感。收納櫃門片採用淺色系或與牆壁同色系，空間看起來會更寬敞。以收納家具做區隔的空間，也可以拿來放洗衣機

在不希望室內東西凌亂的理念下，全部規劃為壁面收納櫃。是外露式收納與隱藏式收納相當均衡的設計。A先生宅／設計 WORKS ASSOCIATES（橫畠啓介）

吧台式廚房靠餐廳的這一側設置收納櫃，並裝飾了小汽車。冷氣以百葉窗遮掩。U先生宅／設計 瀨野和廣＋設計工房（瀨野和廣・渡邊GAKU）

壁面收納櫃上方設置高窗，確保採光與通風。電視下面採開放式，以市售的鐵架來放置視聽器材。T先生宅／設計 岡崎建築設計事務所（岡崎章臣）

善用死角
為收納空間

房子小更應該善用被稱之為死角，也就是不常也不太會利用到的空間來做收納。最普遍的是在木造樑柱式工法中，沒有斜支柱的牆壁內部，會有深度約11cm的空間。如果拿來收納，可以做出小小的收納層架。樓梯下方的空間，也可以拿來放洗衣機或當做廁所。其他還有地板下方或閣樓這類地方，都可以活用作為收納空間。

（右）利用牆壁厚度所做的嵌入式收納。O先生宅／設計・施工 KRYPTON（細田淳之介）。
（左）利用樓梯扶手盡頭處，設計成家庭圖書館。O先生宅／設計 廣渡建築設計事務所

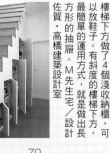

樓梯下方做了4個淺收納櫃，可以放鞋子。有斜度的樓梯下方，最簡單的運用方式，就是做出長方形的抽屜。M先生宅／設計 佐賀・高橋建築設計室

最有人氣的W‧I‧C，記得要留走道

衣服是一年比一年多，通常在主臥室都是採用壁面收納櫃，或是設置W‧I‧C。

能將大量的衣物集中收納於一處，是W‧I‧C的優點。按照季節、種類等自行訂定的規則來分類，那麼每天穿或使用百葉門，可以設置換氣扇或小窗戶，在門上開洞衣打扮都是樂事一件，也可以用市售的收納櫃來組合。如果衣物整理箱、搬動起來也很輕有落差，就可以使用有輪子的壁面收納櫃和臥房裡的地板沒確實做好衣物管理。像是嫁妝的櫃子或斗櫃這類「不能丟鬆。而且對於容易堆積灰塵的衣物整理箱、搬動起來也很輕入」的家具，就可以直接放在內部角落，清掃起來也很容易。不管怎麼說，臥室的收納櫃總是通風不太好，梅雨季節特別容易潮溼。所以天氣放晴，日照良好的時候，可以把有吊衣桿的狀況。如圖左右都道有足夠的寬度。如圖左右都就能抑制發黴的狀況產生。

衣服整理箱搬出來，把抽屜稍微打開一下，通通風、曬曬太陽。

壁面收納櫃的門片，最節省空間的就是拉門，不過可全開式的摺疊門比較實用。內部只要裝設吊衣桿，其他的都可以利用市售的收納櫃來組合。如果

要打造方便使用的W‧I‧C，一定別忘了要確保走道的寬度。W‧I‧C裡面。

衣櫃的寬度為2.7m。深度有60cm，所以連毛毯之類的寢具都可以放進去。
S先生宅／設計 Avant Garde建築設計事務所（古屋TOSHIO）

床鋪的旁邊為有摺疊門的衣櫃。正面的儲藏室考量通風問題，設有窗戶，拉門上有開細長型小洞。S先生宅／設計‧施工 KRYPTON（細田淳之介）

正因為空間狹小，收納更要下功夫

不管哪戶人家，盥洗室的大小頂多1坪左右。但是必須要收納的東西包括毛巾、化妝品、牙膏牙刷、吹風機、洗衣機，都做了摺疊門收納櫃衣服的用品等等，實在不勝枚舉。廁所雖然不像盥洗室一樣需要收納那麼多物品，但是同樣空間都很狹小。如果放置了市售的收納櫃，那一定會顯得很擁擠。

因此，有好幾種方式可以運用，例如利用牆壁的厚度做

留55cm即可。但是如果放置了有抽屜的櫃子，那就需要70cm。一般的衣服，吊衣桿的空間約為55cm，如果是皮草、羽毛衣之類較蓬鬆的衣服，則需要60cm。

吊衣桿如果掛的是短衣服，可以設置上下兩層。長衣服的話就使用1支吊衣桿，上面再設置包包的收納櫃。而摺疊好的衣物，可以使用層架。此外，通風也很重要，可以設置或是市售的附輪整理箱。

出薄型收納櫃，或是運用廁所上方的空間，都能確保充足的收納位置。很多家庭為了放洗衣機，都做了摺疊門收納櫃，其實用捲簾來取代更能節省成本。洗衣機上方的空間，可以設置放清潔劑、毛巾層架等。此外，嵌壁式收納也推薦運用在盥洗室裡。雖然平常大多為在廚房在用，但拿來放置庫存的洗衣粉很好用。

化妝品之類的東西容易讓洗臉台有生活感。圖片中是在鏡子後面設置收納櫃，成功的解決了這個問題。T先生宅／設計‧一級建築師事務所高橋工務ASSOCIATES（橫畠啟介）

洗臉台檯面上有小巧的開放式層架，可以放置小東西和毛巾。不但實用，外觀也很時尚。K先生宅／設計 Bfie（上野山泰規）

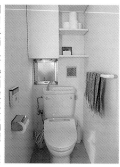

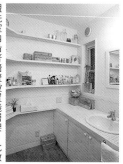

利用水箱上方空間做成收納櫃，塗上牆壁融為一體的白漆，消除了壓迫感。是巧妙運用狹窄空間的絕佳設計。T先生宅／設計 WORKS

盥洗室內沿著牆壁設置淺層架。化妝品等小東西的排列方式，也顯露出屋主的品味。K先生宅／設計 佐佐木正明建築都市研究所（佐佐木正

吊衣桿空間 55cm　走道 55cm　吊衣桿空間 55cm

有效尺寸 1m65cm

兩側都是吊衣桿，走動時身體多少會碰到衣服也無所謂，所以走道的寬度是55cm就可以。如果有放置斗櫃，加上打開抽屜所需要的空間，走道就要有70cm。

配合家庭組成與生活方式的隔間設計

↑從後院看過去的外觀。露台正前方枝葉優雅伸展的主題樹是樟樹。

←房子聳立在離鎌倉海邊10分鐘的高地上，外牆噴石頭漆，接縫用不鏽鋼修飾。

經過巧妙安排的空間與窗戶，不論在哪裡都聽得到家人聲音的開放式設計。

高橋正彥、禮子　夫婦宅　神奈川縣

建築家高橋先生從事住宅設計13年後，終於親手打造屬於自己的家，設計的主題是他長年抱持的信念「擁有豐富心靈的空間、使人精神放鬆的家」。高橋先生一看到建地，腦海馬上浮現出客廳挑高的點子，完工的房子也幾乎符合當初的想像。

在的LDK、盥洗室、小孩房都設置在1樓，2樓只有主臥室與工作室。1、2樓幾乎沒有隔間和門板，連當成主臥室的二樓也沒什麼牆壁。

「我希望樓上和樓下的客廳能有一體感，所以就大膽採用這樣的設計。」

其實高橋家沒有冷暖氣。「夏天開窗就有海風吹拂，冬天則有溫暖的陽光從高窗照進來，可說是選擇大面積窗戶的好處。」成功打造出能充份享受置身大自然的舒適住間，而是把空間的大小擺宅。

「我認為能使人精神放鬆的家，就是能感受家人動靜的開放空間。甚至連隔間牆也幾乎沒必要。」高橋先生充滿自信地說道。從隔間圖就能一眼看出，他在意的並不是要幾個房

設計者的
advice

佐賀·高橋建築設計室
高橋正彥先生

生於1967年。1987年畢業於中央工學校建築科後，進入西村·佐賀建築事務所，1999年繼承事務所，並更換為現在的名稱。設計時非常注重如何把光與風有效引進室內。他經手的每個設計案，都會以自己住得舒服的角度提出建議。

整體設計展現珍愛家人的心。

我很重視跟家人之間的溝通，於是嘗試使用開放式設計。連結1、2樓的大型挑高空間，是整個家的重點，知道家人在哪裡做什麼也會比較安心。而且近乎開放的廚房與相鄰的餐廳，設計上也是為了方便家人聊天。廚房的細部設計，則是以最常使用廚房的老婆意見為第一優先。

data

家庭成員	夫婦+小孩1名
基地面積	193.70㎡（58.59坪）
建築面積	77.47㎡（23.43坪）
總樓地板面積	120.04㎡（36.31坪）
	1F75.83㎡+2F44.21㎡
結構·工法	木造2層樓（樑柱式工法）
工期	2002年3月～9月
主體工程費	約2328萬日圓
3.3㎡單價	約64萬日圓
設計	佐賀·高橋建築設計室（高橋正彥）
施工	藤鵠建設（監工·岡林宏）

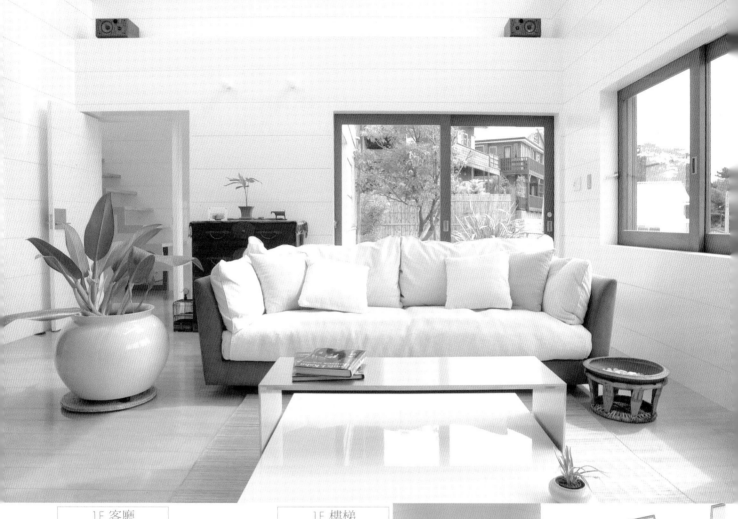

1F 客廳

↑家具從容不迫的配置於10坪大的客廳。從正前方的落地窗可通往露台。沙發是「arflex」的產品,日式斗櫃是從女主人娘家搬來的。

1F 露台

↓1樓客廳跟玄關大廳,都用落地窗跟露台連接。室內～露台～庭園合而為一的感覺開闊舒暢。草坪之間舖的是伊勢砂的洗石子步道。

1F 樓梯

→(上)從玄關通往露台的玄關大廳,也特別採用挑高設計。男主人鍾愛的衝浪板,展示在經常看得到的地方。右邊的門是客廳入口。
→(下)盡頭右轉通往玄關。落地長窗可以看到戶外的綠意。為了讓空間看來更美觀,樓梯沒有立板和扶手,2樓走廊也沒裝扶手。

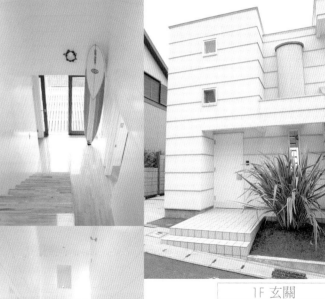

1F 玄關

簡約摩登的外觀使綠意更搶眼。2樓正中間半圓型突出的地方,是裝在走廊的洗手台。連這種地方也感受到設計者嚴謹的態度。

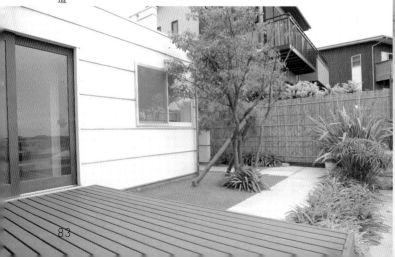

「舒服得讓家人朋友自然而然聚在一起，歡笑滿溢。」

←（上）光線從天窗投射進來，在浴缸泡澡看得到外面小庭園的地面。彷彿置身露天浴池般的設計，也受到朋友的好評。
←（下）廁所旁邊是洗衣間，百葉門平常都關著。

1F 玄關

白色地磚一路鋪到門廊呈現一致感。光線從玄關廳的長窗照進來，顯得更明亮。盡頭是玄關收納櫃的門。

洗衣籃放洗衣機旁邊，洗衣服也有效率。

窗框盡量往下拉，把窗台高度壓到最低，方便從小庭園進出。

玄關收納櫃預留較大空間，不但能放鞋子，連園藝用品都收得進去。

後門直通後院，方便暫時存放垃圾。

廚房設計採ㄇ字型，在狹小的空間轉身也方便做事。

把餐具櫃與餐桌的高度統一，方便物品傳遞。

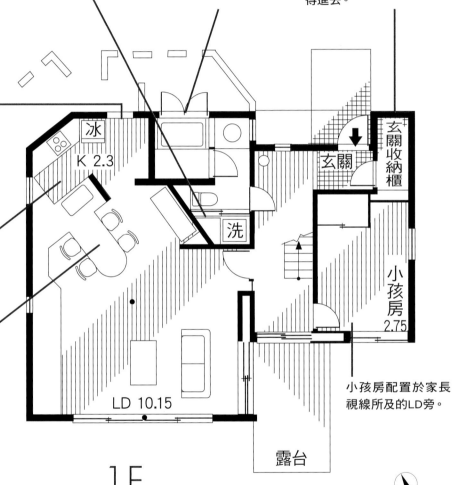

冰
K 2.3
洗
玄關
玄關收納櫃
小孩房 2.75
LD 10.15
1F
露台

小孩房配置於家長視線所及的LD旁。

1F LD

↓（右）為了觀賞南方窗外寬闊的景色，餐桌特地放成斜的。
↓（左）從1樓直通2樓閣樓挑高的舒適客廳，天花板最高處可達7m。低處的橫長窗做成全開式。

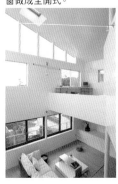

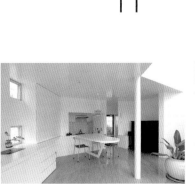

1F 小孩房

→獨生女小春的房間就在客廳旁邊。靠走廊的樓梯下方牆壁裝了通風窗，到夏天也很舒服。桌椅都是「無印良品」的產品。

2F 洗手台

洗手台位於2樓走廊的廁所旁。獨特的圓弧壁面,聽說是高橋先生放了很久的口袋創意。

2F 廁所

充滿清潔感的純白廁所,為了採光與通風考量,設置了高窗與低窗,使整個空間顯得清爽。天花板做得比較高,不會讓人感到狹窄。

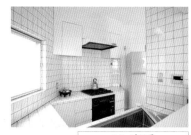

1F 廚房

廚房採ㄈ字型設計,只需轉個身,東西都在伸手可及的範圍。牆壁和餐具櫃全部以白色瓷磚統一。水槽前面有餐具櫃,直接連到餐桌。

2F 主臥室&工作區

↑(上)2樓採開放式設計,完全沒有隔間。前方是主臥室,左後方當成工作室。
↑(下)正前方收納櫃打開的樣子。活用市售的塑膠整理盒及籃子來整理小東西。

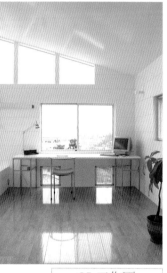

2F 工作區

高橋先生在家工作時所使用的書桌。書桌面對可以看海的窗戶,用以激發創意靈感。

連原有衣櫥都能收納的大型儲藏室。

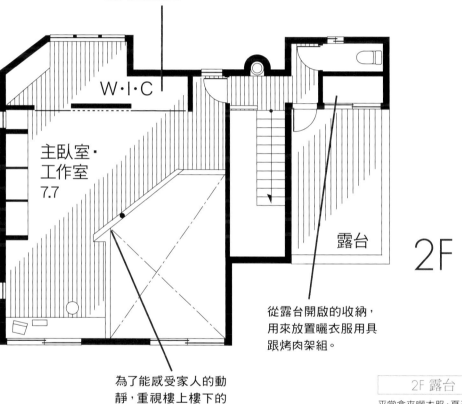

W·I·C

主臥室·
工作室
7.7

露台

2F

從露台開啟的收納,用來放置曬衣服用具跟烤肉架組。

為了能感受家人的動靜,重視樓上樓下的聯繫,將2樓的牆面減到最低限度。

2F 露台

平常拿來曬衣服,夏天則是專屬於來看江之島煙火的朋友們。屋頂沒裝扶手,景觀絕佳。

庭園

從2樓露台俯瞰南邊庭園的景象。白色房子與白色伊勢砂,和樹木的綠意形成美麗的對比。洗石子步道可通到左邊的停車位。

layout plan

露台、ＬＤＫ、挑高空間連成一氣，
隔間創造開放感，
ＯＭ太陽能系統創造舒適。

中岸明彥、真由美 夫婦宅 兵庫縣

外牆塗灰泥，再噴上一層石頭漆，強調建材本身的質感。只有玄關那一帶噴Magic-coat的水性水泥漆加點變化。遮蔽視線的木製百葉圍欄也成為房子的特色之一。

中岸家對房子的需求的很細，而是採取全家共用的大讀書室設計。

樓梯設在客廳裡面，而挑高也做到2樓。不過因為有OM太陽能系統，將屋頂吸收的太陽能，轉換成熱能儲存在地板下，提供暖氣與燒洗澡水之用，所以冬天也能過得溫暖舒適。一整年暖氣、洗澡熱水的費用，只需要25000日圓左右的煤油錢，大幅降低電費、瓦斯費的負擔。房子通風良好，據說夏天不開冷氣也很涼。

設計、施工委託有志於打造自然住宅的「AI建築工房」。依照屋主的期望，完成這一棟大量運用原木的房子，也實現「讓孩子的朋友常常來玩」為家人的夢想。

是「孩子現在正是活動力旺盛的時候，想讓他們能盡情地玩。現在希望盡量做開放式設計，以後再視需求隔間。」於是將1樓的客廳與DK排成L型，面對寬敞的露台。窗戶的窗框與活動百葉窗都採用隱藏式設計，整體看起來就是一個開放的大空間，而且是穿過盥洗室可以繞一圈的環狀動線。2樓屬於孩子的空間也沒有切割

data

家庭成員	夫婦+小孩2名
基地面積	106.07㎡（32.09坪）
建築面積	48.58㎡（14.70坪）
總樓地板面積	80.94㎡（24.48坪）
	1F43.68㎡+2F37.26㎡
結構・工法	木造2層樓（樑柱式工法）
工期	2001年3月～7月
主體工程費	約2087萬日圓
	（含OM太陽能系統施工費用）
3.3㎡單價	約85萬日圓
設計・施工	AI建築工房
	http://www.aikenchiku.co.jp/

1F 玄關

→（上）訂做的簡約木製玄關門，與透光PC板做的雨遮非常協調。水泥外玄關嵌有「那智黑石」。

→（下）玄關有大量的訂做收納櫃。由於櫃子深度夠，因此大型笨重的戶外活動用品也收得進去。門片修飾得很平滑，並不會產生壓迫感，開放式的層架上裝飾木製的小東西。

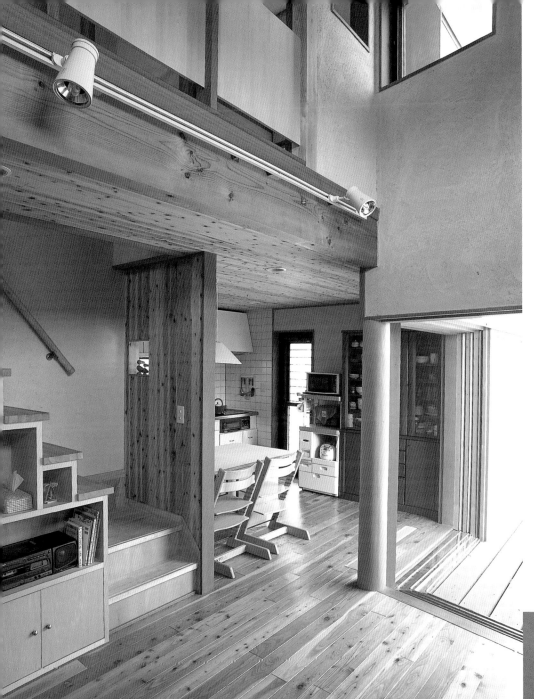

設計者的
advice

AI建築工房
若山泰男先生

堅持採用環保系統與自然素材。

AI建築工房是OM太陽能系統加盟店，也是深耕當地的營造公司。若山先生為工房董事長、一級建築師。他以「療癒系空間」為主題，設計的房子會考慮其中的空氣循環，連原木與石灰、漆、蠟都很講究，以自然素材作為房子的基本設計元素。

OM太陽能是活用自然資源的環保太陽能系統。地基為了儲存熱能會做得比較厚，一來防震效果好，二來地板底下也不必用殺白蟻藥。冬天是能從腳底傳來暖意的暖氣，3～11月還可以提供近50℃的熱水。

如果不堅持使用高級木材，有樹結的木頭經過精心挑選，也能用低成本實現打造原木住家的期望。

1F LD

LD環繞露台呈L型配置。地板的唐松原木塗上「OSMO」的環保木器漆，光著腳走在上面也很舒服。牆壁跟部分天花板採用杉板。

1F LD

→（右）挑高的天花板營造出寬敞感，從高處引進的光線也很有效果，還能藉此方便跟2樓的小孩房互通聲息。牆壁採用調節濕度與除臭性俱佳的「薩摩中霧島牆」，上面並加裝了展示架。

→（左）面露台的落地窗裝設特製的門檻。把活動百葉窗、紗窗、玻璃門全部藏進牆裡，整片窗戶可以全開。玻璃門是採用氣密隔音性佳的木框雙層玻璃。

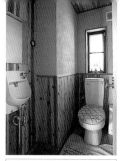

1F 廁所

利用玄關收納櫃深度差設置洗手台。空間雖小，但以杉木腰板打造出沉靜的氣氛。

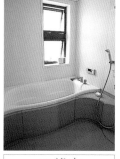

1F 浴室

採用施工期短、保溫性佳的整體浴室。流線形的外型不但方便整理，也有考量到無障礙空間的設計。

1F 盥洗室

牆壁與天花板都貼杉板，化身瀰漫木香的舒適空間。鑲嵌了大型水槽的洗手台旁，則是可在洗澡之後小憩的長椅。

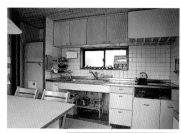

1F DK

用椴木合板訂做的簡約風廚房。把抽屜拆下之後，流理台底下可全面淨空，方便清理又乾淨。

寬敞的盥洗更衣室設置了長椅，洗完澡可以坐在上面小憩。

開放式廚房方便家人幫忙煮菜、收碗盤。

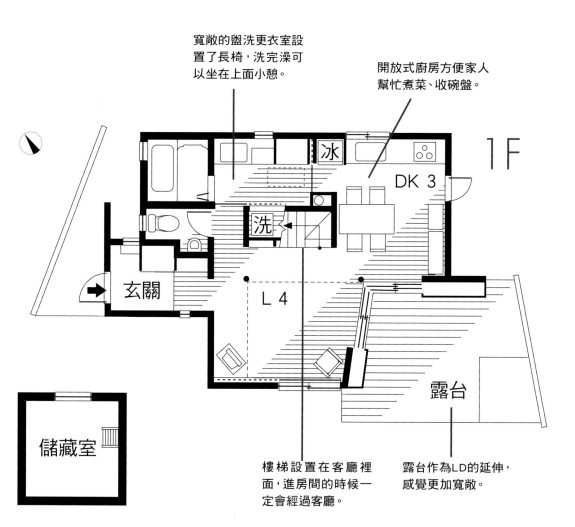

1F

冰

DK 3

洗

玄關

L 4

露台

B1F

儲藏室

樓梯設置在客廳裡面，進房間的時候一定會經過客廳。

露台作為LD的延伸，感覺更加寬敞。

1F LD

→（右）露台地板與LD一樣高，就像房間的一部分。用途廣泛，可當小孩的遊樂場、烤肉聚餐的地點等。
→（左）設置於客廳內樓梯下方空間，部分裝上門片收納雜物。剩下的做成開放式，減輕壓迫感。

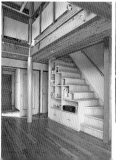

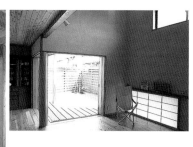

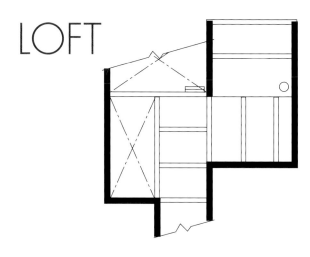

2F 小孩房

塗上環保漆的原木地板，小朋友直接踩在上面很舒服，玩起來也很安心。牆上貼的是便宜有質感的結構用合板。

孩子還小的時候是盡情玩樂的大房間，以後有需要再隔間。

主臥室與小孩房以空中走廊連接，空間既開放又能維持寧靜。

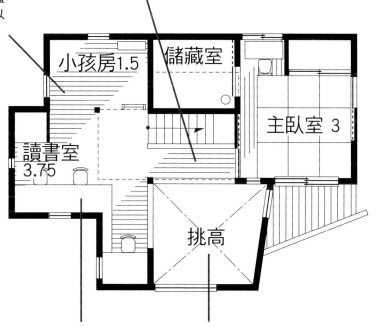

小孩房1.5　儲藏室

讀書室
3.75

主臥室 3

挑高

2F

訂做的書桌與層架，成為小孩唸書與全家共用電腦的地方。

透過挑高連接2樓小孩房及1樓LD。

2F 讀書室

↑視線從讀書室穿過空中走廊，往主臥室的方向看。閣樓做得比較大，是小朋友們遊玩與睡覺的地方。
→（右）沿著牆面的訂製書桌，採用堅固的椴木合板。利用桌板與櫃子巧妙組合，大幅提昇機能性。照明設備也走簡約風。
→（左）2樓部分樓面作成挑高，人聲與動靜都會傳到1樓。整間房子都很通風，灑落到LD的光也讓人感到很舒暢。2樓天花板採用結構外露的設計。

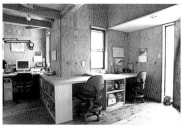

2F 主臥室

琉球榻榻米配上「薩摩中霧島牆」，與椴木合板的天花板。原有的衣櫥都先量好尺寸，全部可放進儲藏室，因此空間看來更清爽。

2樓LDK有寬廣的露台。運用草皮屋頂與自然素材的裝潢，一年四季都舒適宜人。

S先生宅　大阪府

即使土地位於住宅林立的地區，S先生還是希望蓋棟能感受大自然的房子。於是委託擅長打造綠住宅的前田由利小姐設計。

由於四週都被住宅包圍，於是避開採光不佳的1樓，將生活的中心──寬廣的LDK設在2樓，旁邊再設置大型露台。打開窗戶，更能增添幾分開放感，而在露台也能用餐或享受下午茶。

LD的一角是訂做的電腦桌和層架，搖身一變為家庭辦公室。而小孩房與LD相鄰，房門上方採用可以透光的設計，在在都可以看到重視家人溝通的理念。

2樓的LDK到閣樓採用挑高設計，拜「草皮屋頂」之賜，營造出舒適的環境。所謂的「草皮屋頂」，是在屋頂上覆土再種植草皮，隔熱效果非常優異。草皮屋頂晚上可以作為乘涼之用，或是澆澆水享受「屋頂花園」的樂趣。

裝潢大量使用如原木與珪藻土牆等天然建材，再加上跟家具設計師訂製的廚房、藤編的收納門等，每個小地方都相當講究。這讓S先生全家大為讚賞，覺得是「超出期待的舒適」。

設計者的
advice

YURI DESIGN
一級建築師事務所
前田由利 小姐

生於1963年，歷任公寓大樓企劃、商品開發職務後，於1998年成立現在的事務所。她經手住宅與商店的新建／改建案件，都堅持採用健康環保的天然建材。以「草皮屋頂運動」為主題，投入撰稿與演講活動。

引進大自然，創造對人對環境負擔少的房子。

即使置身都會區，也能用前院、迷你庭園、木製露台、草皮屋頂等方式，打造享受綠意與外部氣息的房子。在蓋房子的過程中，我的環保概念得到S先生的認同，家具設計師與師傅也全力配合，因此工程得以順利進行。

我家也是採用草皮屋頂，不但好整理，閣樓在夏天也很涼爽，非常值得向大家推薦。另外，費用也比裝設屋瓦便宜。

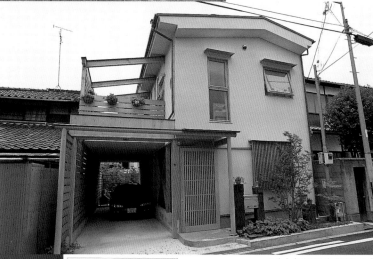

1F 玄關

←（右）一打開玄關門，一大片噴砂玻璃的窗戶便映入眼簾，使整個玄關得到穩定的光源，將視線自然引導到通往2樓LDK的樓梯。

←（左）玄關拉門是百葉門與木門雙層構造，夏天只要拉上百葉門，不但蚊蟲飛不進來，還可以改善通風。鞋櫃門是請藤匠師傅編織的訂製品。

↑（上）屋頂先做防水處理，再鋪上10cm的土，種上草皮後就成了草皮屋頂。還撒了波斯菊種子，讓人期待花季的來臨。

↑（下）屋內空間集中，騰出停兩台車的空間。小小的前院與後面的迷你庭園，為樸素的房子增添幾分柔情。

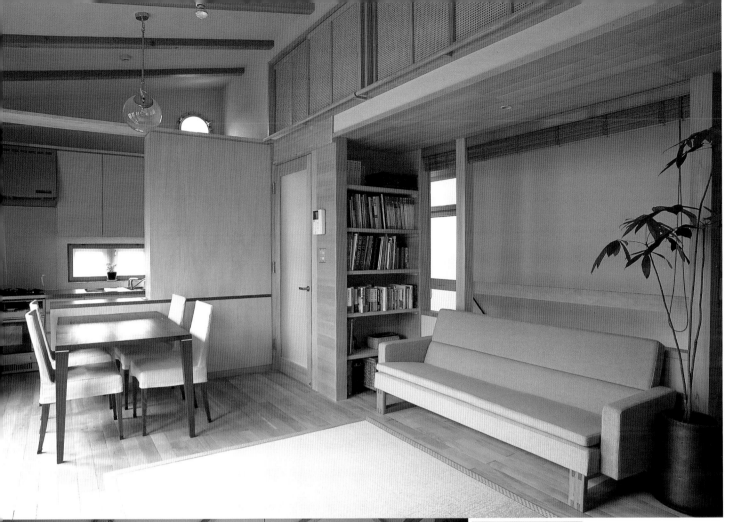

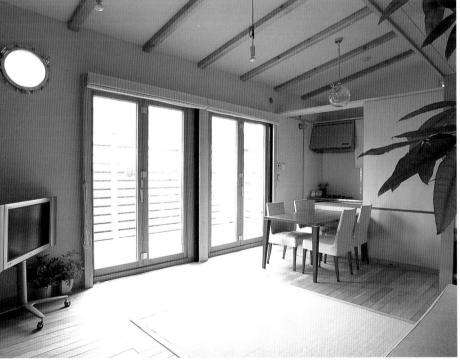

↑上樓梯之後馬上看到LD。
LD和樓梯間沒有隔間牆，
顧及冷暖氣效果裝上百葉
窗。利用閣樓設置的收納
櫃，門片也是藤編的，可有
效通風。

←牆壁和天花板的塗料是
添加稻草屑的珪藻土，地板
用原木樺木材，底下鋪地板
式暖氣。通往露台的落地窗
採用「KIMADO」公司的木
製雙層玻璃窗。

data

家庭成員	夫婦+小孩2名
基地面積	132.30㎡（40.02坪）
建築面積	79.00㎡（23.90坪）
總樓地板面積	107.00㎡（32.37坪）
	1F56.00㎡+2F51.00㎡
結構・工法	木造2層樓（樑柱式工法）
工期	2002年9月～12月
設計	YURI DESIGN
	一級建築師事務所（前田由利）
	http://www.yuri-d.com
施工	Kicks公司

1F 浴室

以白色瓷磚營造清潔感，上方再舖清香的檜木。面向迷你庭園的窗戶讓室內更通風，也不用擔心發黴的問題。

1F 盥洗室

簡單的一體成型洗臉台，下方全開，視覺上比較輕巧。洗臉台與洗衣機之間的收納架兩邊都能各自取用，還能當隔間牆。

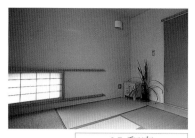

1F 和室

和室下挖設置煮水爐，設計成茶室風格。光線透過低處的紙門照進來，營造出沈靜的氛圍。拉門的顏色也成為現代風設計的視覺焦點。

「沈穩的1樓與開放的2樓，享受富有韻律的設計。」

浴室面對迷你庭園，從大面窗戶可欣賞外面的景色。

一打開玄關門正面就有窗戶，將人自然引導到通往2樓的樓梯。

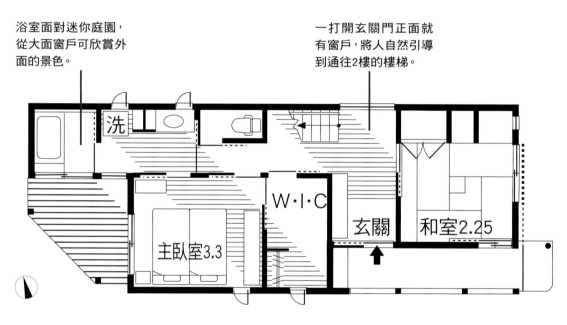

洗

W・I・C

玄關

和室2.25

主臥室3.3

1F

2F 露台

露台出入口的落地窗可以全開，空間比客廳還來得大。用木製圍籬阻絕四周的視線，並安裝遮陽蓬減少日曬。

1F 主臥室

訂做的層架可收納睡前看的書。層架後面更衣室上方的開口可通風。天花板的樑營造安寧的氣氛。

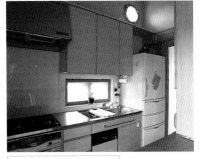

2F 廚房

廚房是家具設計師岡田光司先生的作品。運用椴木合板與不鏽鋼創造簡約現代風,也有足夠的收納空間。瓦斯爐旁邊的牆壁貼上了烤漆玻璃。

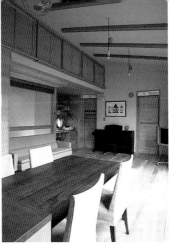

2F LD

→(右)挑高天花板充滿開放感。小孩房的門片也是簡約又天然的木製訂做品。
→(左)在LD一角的家庭辦公室採用訂做的層架與書桌,重視功能性。木板牆可以釘釘子,使用方便。

LD與樓梯間沒有隔間牆,連結1、2樓空間。

LD一角設置全家人共用的家庭辦公室。

LDK採開放式設計,天花板加上閣樓高度後變高了。

姊妹兩人感情很好,中間的隔間牆為可移動式,兩人可以並肩睡覺。

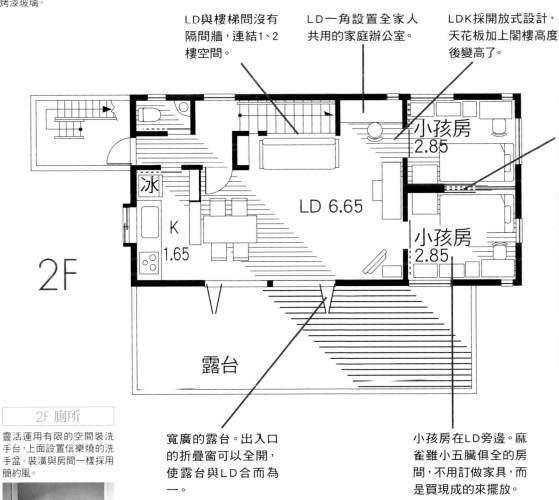

2F

冰

K 1.65

LD 6.65

小孩房 2.85

小孩房 2.85

露台

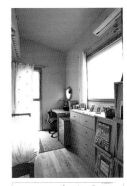

2F 小孩房

↑活用約2.25坪的緊密空間,考量到以後換佈置與長大獨立的因素,家具不用訂做的,而選用「無印良品」的簡約家具。
↓(右、中、左)原木地板加上塗了珪藻土的牆壁、有機棉窗簾等,全都採用健康的素材。木框的大型推窗與船舶用的圓窗,成為房裡趣味的視覺焦點。

2F 廁所

靈活運用有限的空間裝洗手台,上面設置信樂燒的洗手盆。裝潢與房間一樣採用簡約風。

寬廣的露台。出入口的折疊窗可以全開,使露台與LD合而為一。

小孩房在LD旁邊。麻雀雖小五臟俱全的房間,不用訂做家具,而是買現成的來擺放。

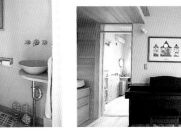

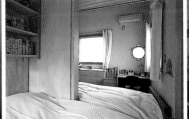

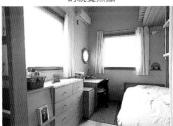

M先生家位於隔著相模灣，能將富士山美景盡收眼底的寶地。規劃隔間時，重點放在如何活用絕佳的景緻，以及設計招待眾多朋友的寬廣LDK。

LDK設置在視野良好的2樓，整層樓採用開放式設計，並有寬廣的大型露台作為客廳的延長使用。在家裡開設烹飪教室的男主人，平常也喜歡和太太一起在廚房大顯身手。男主人「希望能一邊做菜，一邊享受美景」，所以將廚房設置在房子正中央。客廳與餐廳分佈於左右兩邊，雖然是開放式設計，但也能感受到三個區域各自獨立的氛圍。室內裝潢以峇里島為概念，

擺設亞洲風的自然素材家具。

1樓是家人的臥室與盥洗室，以及充當客房的備用室。臥室外的大型露台與庭園，讓人彷彿置身在大自然中，能充份享受庭園派對的樂趣。這是一棟不論家人或客人都能渡過輕鬆的時光，放鬆身心的住宅。

↑（右）從大門一路通到玄關的曲折小徑，吸引訪客一探究竟。天然石拼貼的外觀，營造出渾然天成的氣息。

↑（左）房子由一棟2層建築與平房合併而成。平房屋頂上面有露台。

設計者的
advice

視場合運用的LDK設計。

KRYPTON（股）設計部
細田淳之介 先生

生於1965年，畢業於東京工業大學附屬專攻建築學科。1993年進入KRYPTON公司設計部。他以追求通風、採光、空間有效運用的功能性空間設計，以及簡約＆天然為主題的室內裝潢，頗受顧客好評。

2樓整層樓作成LDK，以應付人多的家庭派對。採開放式設計，在廚房兩旁分別設置客廳與廁所。事前已經想過，這種設計在人多的場合，可把客人幾個人分成一組，分散到每一區；人少的時候可以在餐廳吃飯、到客廳喝茶之類，配合不同場合來作變化。

實現理想生活的房子。廣大的LDK與露台，成為和朋友談心的地方。

M先生宅 神奈川縣

1F 露台

主臥室前有座粗獷的木頭露台，通往鋪草皮的院子。在溫暖的時節，這裡也會變成熱鬧的BBQ聚會舞台。

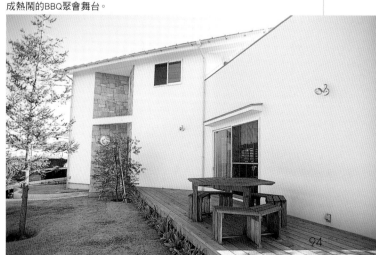

空間的配置是把廚房夾在中間。前面是客廳,左後方是餐廳。這樣的設計兼顧LDK的一致性,以及每個區域各自的獨立性。地板是櫟木原木。

2F 客廳

亞洲風的擺設用深淺不一的棕色整合。以女性為主題的畫,是夏威夷的朋友送的。小東西的搭配也充份展現出屋主的品味。

data

家庭成員 ………	夫婦+小孩1名+狗1隻
基地面積…………	331.37㎡（100.24坪）
建築面積…………	70.26㎡（21.25坪）
總樓地板面積……	118.91㎡（35.97坪）
	1F68.97㎡+2F49.94㎡
結構・工法………	木造2層樓（2×4框組壁式工法）
工期 …………	2002年5月～10月
設計・施工………	KRYPTON公司（細田淳之介）
	http://www.krypton-works.com

1F 盥洗室

→（右）用色素淨的浴室面積為1坪大。隔間牆上裝設了固定窗與玻璃門，讓洗臉台與廁所都很明亮寬敞。

→（中）馬桶與洗臉台在同一間。馬桶設置在開門之後不會馬上看到的地方。

→（左）洗臉台旁邊裝洗脫烘一次完成的洗衣乾衣機。鏡子後面有一部分作成收納櫃。

1F 玄關

玄關稍微往內凹，做出宛若要迎接客人入內的意象。天然石材從玄關一路貼到屋頂下方，強調建築物的份量感。

訪客眾多，玄關廳必須預留較大的空間。

隔間牆與門片都用玻璃，明亮又寬敞。

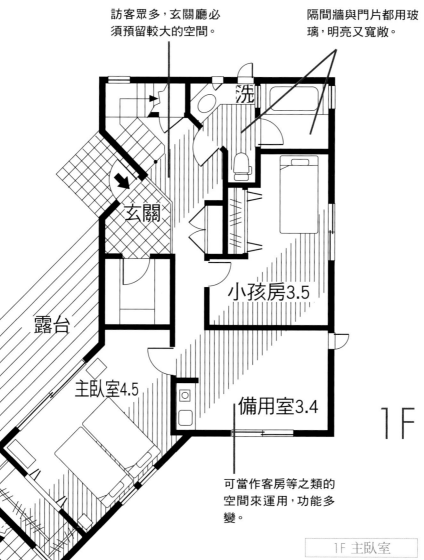

露台

玄關

小孩房3.5

主臥室4.5

備用室3.4

1F

可當作客房等之類的空間來運用，功能多變。

1F 主臥室

面露台的窗戶是大型落地窗，另一邊用阻擋外界視線的高窗。女主人表示：「木製百葉窗不必洗，也容易清理。」

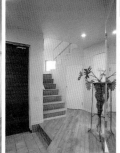

1F 玄關

←（右）開闊的玄關大廳。為了避免愛犬腳痛，樓梯鋪上了地毯。

←（左）鞋櫃的門片貼上鏡子，讓玄關廳看來更寬敞。鞋櫃下方有間接照明。

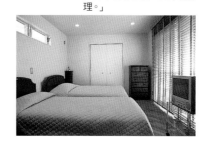

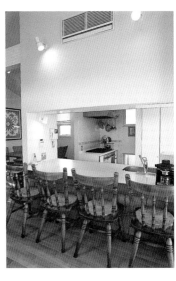

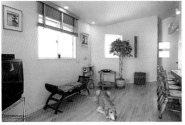

↑電視機左手邊是通往露台的落地窗。為了從3個方向的窗戶欣賞全方位的美景,平面採梯形設計。
←烹飪教室在這裡上課。為了就近學習男主人精湛的刀工,採用也大獲學生好評的吧台式廚房。流理台面是人造大理石。

架上裝飾亞洲的小飾品與巴卡拉的水晶玻璃餐具。上方崁燈的光線穿過玻璃層板擴散開來,讓擺飾留下更深的印象。

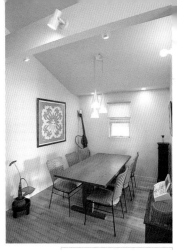

運用崁燈與吊燈的多重照明組合,使餐廳風情萬種。餐桌配合空間的需要特別訂製。

↓(上)露台面積寬達5坪。考量到靠海的地理環境,外牆使用耐候性佳的彈性塗料。
↓(下)面對相模灣、右邊可眺望富士山與丹澤山的絕佳地點。露台上也設置直接通往1樓庭園的樓梯。

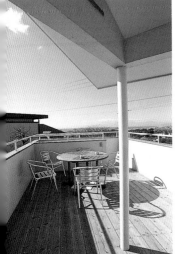

廚房兼烹飪教室,採吧台式。

LDK雖然是開放式設計,但每一區各自獨立。

親近大自然的空間。是客廳的延伸,也適合辦人多的派對。

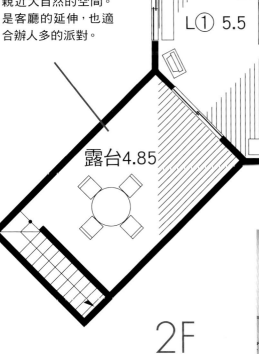

D 2.5

K 2.25

冰

L① 5.5

L② 2.25

露台4.85

2F

廚房配置符合邊作菜邊看風景的要求。

↓(右)大火力瓦斯爐與大型烤箱組合的專業爐具。壁磚樣式是女主人所挑選。
↓(左)為了讓吧台高度符合做在客廳椅子上的高度,特地把廚房的地板下降一階。

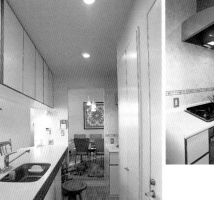

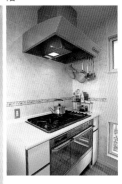

→外牆採用深棕色與白色
兩種顏色，據說選色是以爬
山住的登山小屋為藍本，再
加以組合。與四周的綠意也
相映成趣。「雖然這一面朝
北，不過當時為了把鋼琴運
到2樓，而裝了這個陽台。」
室外設計與施工則委託石
狩的「Blumen Garten」。

←把名字刻在啄木鳥型的
鐵板上代替門牌，很適合
愛好大自然的谷藤先生。→
（右）用枕木與紅磚營造純
樸的氣息。放張長椅便成了
放鬆身心的角落。→（左）
停車場地面不起眼的設計，
其實兼具止滑的功能。

身處北海道大自然，獲得充份休息、心靈沈澱的自然住宅。

谷藤 健 先生宅 北海道

谷藤先生因為結婚的
關係搬到北海道。第一次
在雪國生活，夫妻倆曾有
些遲疑，但本人表示「我
愛上了戶外活動，一年去
爬好幾次山」，看來非常
享受豐富的大自然。於是
夢寐以求的房子，也以自
然風來打造，反映出兩人
的生活方式。

谷藤先生將蓋房子
的工程交由進口住宅業者
「Sweden House」負責，
是因為該公司的房子「適
用於寒帶隔熱性佳，而最
主要的決定性關鍵，當然
是北歐風的溫馨設計。」
像窗框或腰牆、收納門板
等全部採用原木松材。外
觀賞心悅目，溫潤的觸感
也很有魅力。隔間是單純
的兩層樓設計。LDK設
在視野較好的2樓，不論
身在何處都能看到綠意，
醞釀出輕鬆自在的氣氛。

這個隔間的特色之一是樓
梯間很寬敞，也可以當成
起居室使用。聽說女主人
把這裡拿來當鋼琴教室，
「有找學生開鋼琴教室。
交到當地的朋友真的很開
心，覺得新生活越來越有
趣了。」

data

家庭成員	夫婦+1隻貓
基地面積	256.23㎡（77.51坪）
建築面積	71.80㎡（21.72坪）
總樓地板面積	134.64㎡（40.73坪）
	1F67.48㎡+2F67.16㎡
結構・工法	木質組合結構2層樓
工期	2003年5月～8月
主體工程費	約2700萬日圓
3.3㎡單價	約66萬日圓
設計・施工	Sweden House公司
	北海道分公司

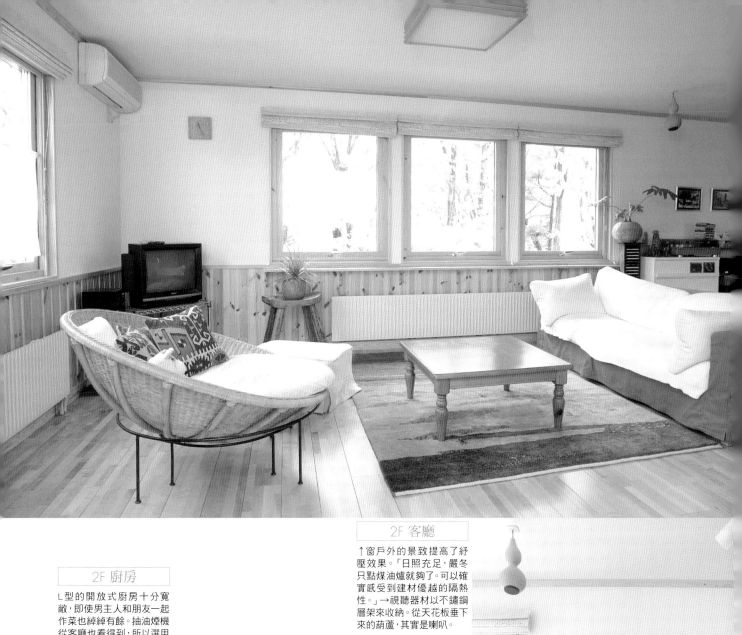

2F 客廳

↑窗戶外的景致提高了紓壓效果。「日照充足，嚴冬只點煤油爐就夠了。可以確實感受到建材優越的隔熱性。」→視聽器材以不鏽鋼層架來收納。從天花板垂下來的葫蘆，其實是喇叭。

2F 廚房

L型的開放式廚房十分寬敞，即使男主人和朋友一起作菜也綽綽有餘。抽油煙機從客廳也看得到，所以選用設計美觀的「INAX」產品。

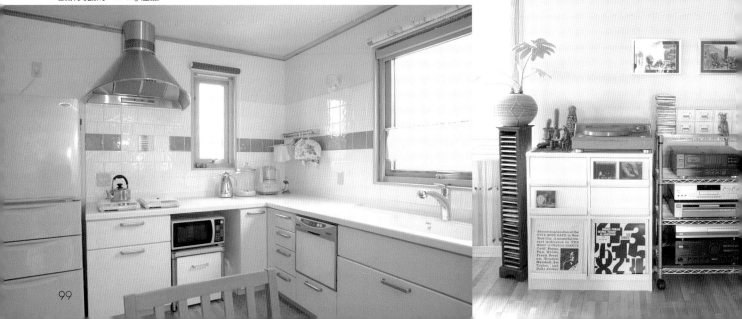

1F 玄關

→（右）天花板與腰牆採用松木、地板為楓木，每個空間都洋溢濃濃的原木風情。屋主說：「尤其是對楓木材漂亮的木紋一見鍾情。」

→（左）樓梯間一角有個小小的壁龕，裝飾著自然素材的小東西。

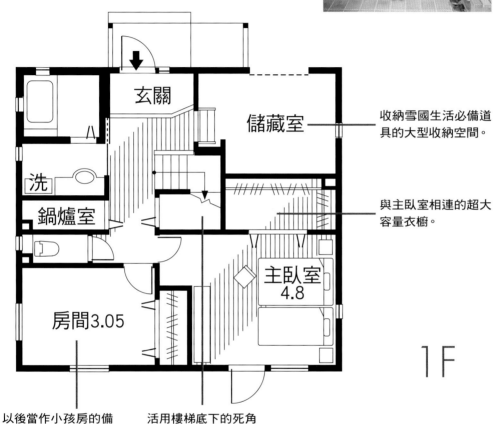

玄關

儲藏室

收納雪國生活必備道具的大型收納空間。

洗

鍋爐室

與主臥室相連的超大容量衣櫥。

房間3.05

主臥室
4.8

1F

以後當作小孩房的備用空間。

活用樓梯底下的死角作成收納空間。

1F 浴室

浴室選用容易清理的整體浴室。「下山之後泡個澡，真是至高無上的享受」。入口旁也設置電熱毛巾架。

1F 盥洗室

白色與亮眼的藍色調配出爽朗的對比，洗臉台下方預留空間放洗衣籃。洗臉台與壁磚都是「INAX」的產品。

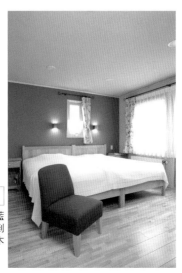

1F 主臥室

主臥室東側整面牆壁貼藍色壁紙，據說是在雜誌看到的點子。木紋美麗的楓木床是「北方居家設計公司」的產品。

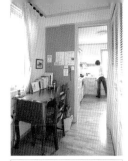

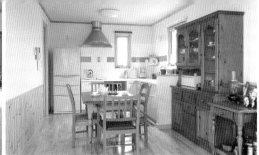

→（右）溫馨的餐桌與餐具櫃，是結婚後使用至今的家具，搭配「北方居家設計公司」的椅子。→（左）「一直很想要個水槽前面有窗戶的廚房，所以請設計師規劃進去。」

2F 家務室

家務室位於廚房與琴房之間。擺設古董風家具，呈現不同於其他房間的氛圍。書桌旁的牆上貼了一整面軟木塞板。

樓梯間的空間很寬敞，當作琴房使用。

家務室確保足夠的收納空間。入口採用拉門，平常都開著。

從ＬＤＫ～家務室～琴房繞一圈的環狀動線規劃。

可以邊作菜邊欣賞窗外景色。

開放式ＤＫ看來比較寬敞。

陽台

家務室 1.25

冰

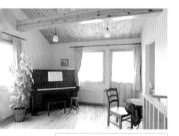

琴房 3.95

2F 琴房

連接樓梯的開放空間。這裡採客廳～廚房～家務室環繞一圈的設計，生活動線也變得順暢。

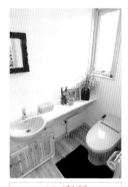

書房 1.4

LDK 11.3

2F

2F 廁所

廁所也兼化粧室，裡面有設洗手台。以「Hikkaduwa」的鏡子、木彫等純樸的亞洲風擺飾來妝點。

客廳一角當作書房。

透過連續的3面窗戶欣賞窗外的綠意。

2F 客廳

房子的南邊是一片天然森林。「很喜歡這片風景，所以在客廳設計了連續的3面窗戶。春天可以看到樹林處的櫻花喔！」

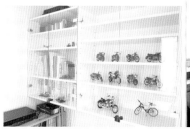

2F 書房

←（右）男主人夢寐以求的書房。雖然不到1.5平，但採用訂做的書桌，讓室內感覺很清爽。←（左）展示櫃也是訂做的，擺放男主人喜愛的機車模型。層板的位置可以調整。

與家人朋友歡聚的隔間

layout plan

懷舊的土間與可以席地而坐的客廳，
享受時尚日本風的生活。

N先生宅 東京都

用牆板與杉板打造出時尚的外觀。雖然北、南、西三個方位都被隣宅圍繞，採用中庭式設計，得以確保充份採光與通風。

data

家庭成員	夫婦+小孩2名
基地面積	120.15㎡（36.35坪）
建築面積	63.96㎡（19.35坪）
總樓地板面積	111.06㎡（33.60坪）
	1F58.77㎡+2F52.29㎡
結構・工法	木造2層樓（樑柱式工法）
工期	2000年3月～10月
主體工程費	約2403萬日圓
3.3㎡單價	約71萬日圓
設計	DON工房（大野正博）
	http://www.boreas.dti.ne.jp/~dondon

設計者的

advice

DON工房
一級建築師事務所
大野正博先生

1948年生於東京都，畢業於日本大學藝術學院美術系。在大學就學期間便成立現在的事務所，業務以住家設計為主。以「建築不可裝腔作勢、不可引人側目。為了架起人與大自然的橋樑，設計要簡單舒服。」為一貫原則。

　　由於南北兩側都有房子，所以原本規劃把LDK設置在2樓，但是屋主希望「在生活中感受大地的氣息」，因此決定把生活空間集中在1樓。起居空間面對庭園，生活必然會圍繞庭園打轉。不但能就近感受到光線、風與大地，建材也幾乎使用自然素材，得以打造一棟健康舒適的住家。

空氣流通順暢的住家，讓居住者更健康。

1F 和室

西邊和室面對庭園。不滾邊的榻榻米看起來很像藺草，事實上表面是紙漿材質，觸感也跟真正的榻榻米差不多。裡面裝設了塵土窗，也有考慮到通風的效果。

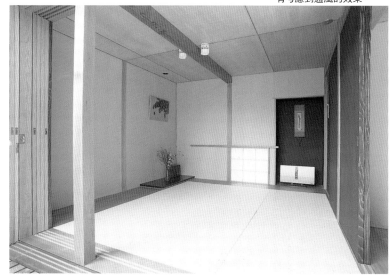

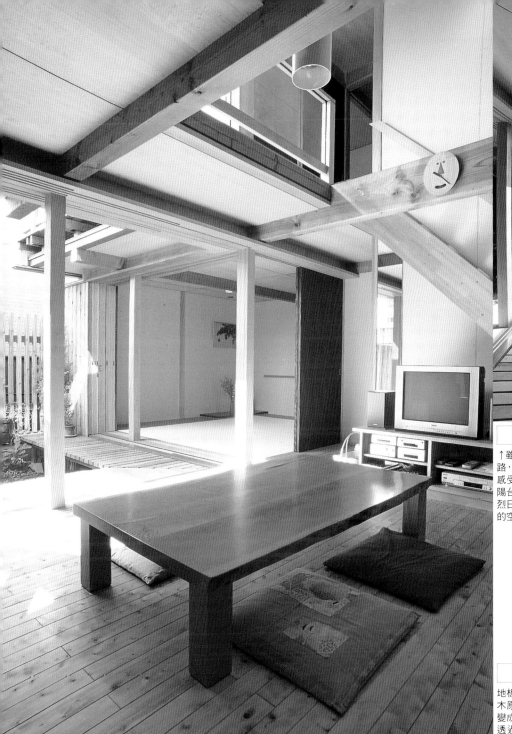

1F 側廊

↑雖然面對交通繁忙的馬路，但庭園的存在讓人幾乎感受不到外面的噪音。2樓陽台變成屋簷，能防止夏天烈日曝曬，使側廊成為舒適的空間。

1F 客廳

地板與茶几一樣，皆使用椴木原木。如果把門拉開，就變成照片上的開放式空間。透過挑高空間可以知道孩子們在2樓的動靜，比較安心。

穿過杉板的現代風設計大門，出現眼前的是沉靜的庭園與側廊。N先生宅不禁讓人瞬間忘記置身於都會住宅區。

婚後一直住在大樓，因此夫妻倆築巢的關鍵字是「木、土、風、綠」。「希望用自然的素材，在生活中感受風的流動、就近感受大地與綠意。」建築師大野正博先生，實現這對夫妻的夢想。「在室內設計雜誌看到大野先生的作品，他用很多原木的開放式設計，剛好符合我們想要的感覺。」一定要做日本傳統民宅特有的懷舊土間（外玄關）。把夫妻倆的這個期望融入設計，便打造出1樓有寬敞土間的現代和風住宅。房子是圍繞庭園的L型，光線與風在每個房間自由來去。坐在側廊，就看到土地在伸手可及的地方。

屋主帶著恬靜的笑容說道：「面對庭園的玻璃門與紙門都是可隱藏式的，全部打開的話，真的會很舒服喔。家人也會自然聚在一起，甚至客人也會不知不覺忘記時間。」

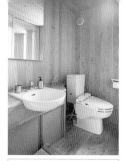

| 1F 盥洗室 |
盥洗室沒有隔間，全部設備整合在一起寬廣又好用。洗臉台面也能當作放裝飾品的空間。

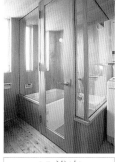

| 1F 浴室 |
玻璃隔間的浴室很明亮，似乎白天泡澡也很舒服。天花板和牆壁採用花柏木，似有若無的香氣，頗受好評。

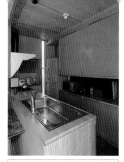

| 1F 廚房 |
請木工師傅訂做的廚房，令人感受到木質的溫暖。據聞比系統廚具還便宜。

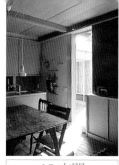

| 1F 玄關 |
不像普通住宅的玄關，而是在土間加個入口的簡單設計。入口的門是拉門，夏天開著就很涼爽。

洗臉台、浴室、廁所整合在一起，浴室再以玻璃牆隔開，不會讓人感到狹窄，也能有效運用空間。

DK的地板比客廳低34cm，使坐在客廳的家人和在DK的人視線差不多高。

可從外面取放物品的儲藏室，方便收納笨重、大型的物品。

洗

L5

D2

K2

冰

儲藏室

玄關

和室3

車庫

1F

面對側廊的拉門全都能藏在牆壁裡，如果全部打開，室內與庭園將合而為一，成為開放式空間。

打開簡樸的玄關門就能到達土間的DK。採買回來後能直接把東西拿進廚房。

車庫朝馬路，院子在後面，房子呈L型配置。只要人在1樓都能眺望綠意盎然的院子。

| 1F 客廳 |
←（右）前面是土間（餐廳＆廚房），裡面是客廳。土間地面鋪設了木地板，穿著鞋子也能走動。
←（左）把客廳的紙門拉上，白天就有如此柔和的光線，而夜晚便轉變為恬靜的氣氛。

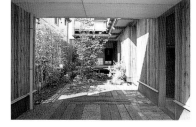

| 1F 停車位 |
前面是鋪枕木的停車位。紅磚從海邊撿回來，由男主人動手鋪設。院裡種山茱萸與墨竹，有日式庭園的風格。

←（右）全家自由使用的空間，裡面是小孩房。樓梯四周挑高，與走廊連成一氣，化為開放空間。
←（左）為了有效運用空間，隔間牆與腰牆都以書櫃代替。

2F 小孩房

姊妹兩人共用5.5坪的大房間，以後也許會隔成兩間。房間盡頭看得到姊姊的書桌，是配合成長狀況調整的設計。

不論從室內或走廊都能進出W.I.C。

利用挑高與無隔間的開放式設計，人在2樓也可以知道樓下的狀況。

書房設置在大廳一角。

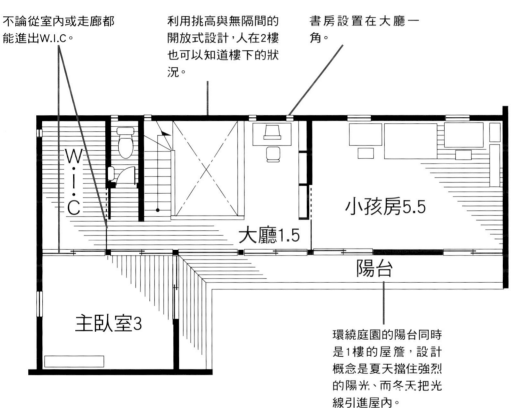

W.I.C

主臥室3

大廳1.5

小孩房5.5

陽台

2F

環繞庭園的陽台同時是1樓的屋簷，設計概念是夏天擋住強烈的陽光、而冬天把光線引進屋內。

2F 陽台

2樓每個房間都面對陽台，有充足的採光與通風。地板與扶手都用原木，觸感也很溫暖。

2F 主臥室

寢室面對陽台，要曬棉被也很方便。右邊紙門通往走廊、左邊紙門通往更衣室。

對應未來變化的**開放彈性隔間**

Layout plan

連接客廳的露台,巧妙阻絕外界的視線。可以用餐、看報紙,「孩子們有時候也會和朋友在這裡寫作業」。

↑面對馬路的窗戶縮小,確保家人隱私。大幅外推的陽台增加房子的空間,也幫外觀添加幾分溫馨的氣息。

1F 玄關

→(右)大扇窗戶引進大量自然光,人在玄關也舒服得宛如置身室內。坐在訂做的長椅上穿鞋很輕鬆。
→(左)塗灰泥的外牆、木製圍籬,加上鐵條大門與別有風味的枕木,各種素材搭配起來非常協調。玄關門斜向配置,可有效運用空間。

適合接待眾多訪客的開放空間設計。木香也令人心神舒暢。

永岡卓也、直子 夫婦宅 奈良縣

「AIDA」設計式設計。客廳挑高,也確保樓上樓下溝通。

托整棟房子採用開放設計的福,「孩子們變得很開朗,甚至在聖誕節的時候邀請了25個朋友來開派對」。LD部分空間裝上拉門可作為客房之用,小孩房也有想到以後分成兩間的可能性。

不僅檜木地板、連樑柱、扶手等處都採用大量原木,再用環保漆修飾。「期待木材隨著歲月逐漸變成漂亮的顏色。」永岡先生如是說。一棟建材、設計都經得起歲月考驗的住家就此誕生。

公司附設的咖啡廳,吸引永岡夫妻毫不猶豫的上門。兩人被店主對住宅建築的理念深深感動,於是委託AIDA的建築部「AIDA WORKS」開始設計。

雙方花了1年仔細推敲生活意象,永岡夫婦也傳達「隨時掌握家人動向的房子」,以及「眾人聚集的房子」的需求,完工的成品就是這棟房子。

1樓寬敞的LD連接木製露台,能感受到戶外的空氣。廚房是適度隱藏生活感,卻又不孤立的半開放

data

家庭成員	夫婦+小孩2名
基地面積	156.68㎡（48.00坪）
建築面積	65.63㎡（19.85坪）
總樓地板面積	113.35㎡（34.29坪）
	1F63.66㎡+2F49.69㎡
結構・工法	木造2層樓（樑柱式工法）
工期	2003年6月～11月
主體工程費	約2600萬日圓
3.3㎡單價	約76萬日圓
設計	AIDA（AIDAWORKS）（丸尾雄一郎）
	http://www.aidaworks.net/
施工	大岡工務店

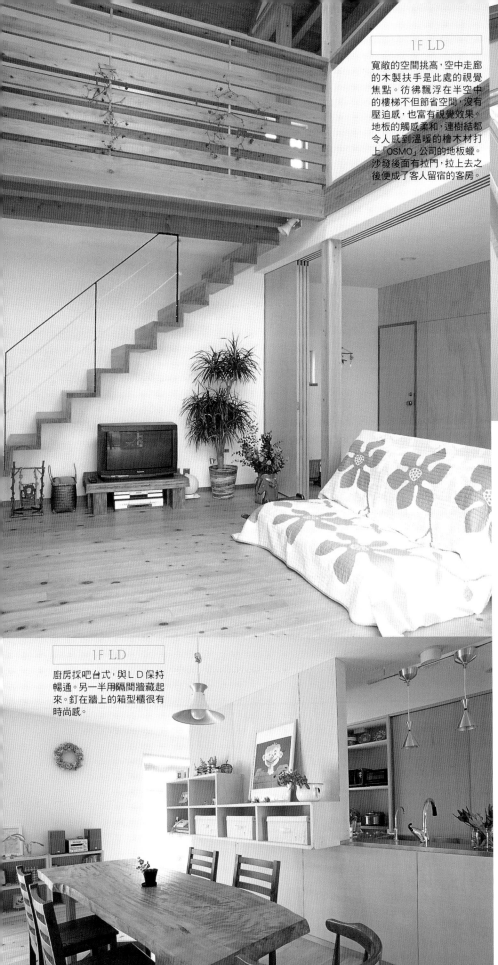

1F LD

寬敞的空間挑高，空中走廊的木製扶手是此處的視覺焦點。彷彿飄浮在半空中的樓梯不但節省空間，沒有壓迫感，也富有視覺效果。地板的觸感柔和，連樹結都令人感到溫暖的檜木材打上「OSMO」公司的地板蠟。沙發後面有拉門，拉上去之後便成了客人留宿的客房。

1F LD

廚房採吧台式，與LD保持暢通。另一半用隔間牆藏起來。釘在牆上的箱型櫃很有時尚感。

設計者的

advice

AIDA WORKS
丸尾雄一郎 先生

1971年生於奈良縣，攝南大學工學院建築系畢業後，曾任職於出口工務店，於2000年起進入AIDAWORKS。重視「會呼吸的家」。使用大量木材，致力創造建築簡單、住得舒服的房子。

克服南邊不易採光的惡劣條件，呈現明亮的空間。

永岡家是北側臨路、南側有鄰家，南北狹長的土地，所以很難從南側採光。利用在房子正中央設置大型天窗，空間挑高，方便讓光線透到1樓。

為了招待客人留宿，以及因應日後變化，有考慮過設置和室。不過以平日居住的舒適性為優先考量，最後採用了有彈性的空間設計，打造出可以舒展身心的住家。

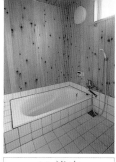
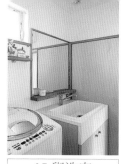
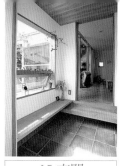

1F 廁所	1F 浴室	1F 盥洗室	1F 玄關

牆壁與天花板塗白色水性塗料，使廁所讓人感到寬敞、乾淨。為節省空間，選用「INAX」的無水箱馬桶。

牆壁與天花板都採用檜木，形成一個具有芳香紓壓效果的空間。洗完澡打開窗戶浴室馬上乾，不必擔心發黴。

訂做的櫃子配上大面鏡子，簡約又富功能性。水槽是也能當作洗衣槽的實驗用水槽，非常方便。

紅陶地磚的外玄關與杉木天花板，讓玄關也充滿自然風。玄關連接客廳的設計，對客人來說也是愉快的驚喜。

「無拘無束的寬敞住家，蘊含各種清爽生活的巧思。」

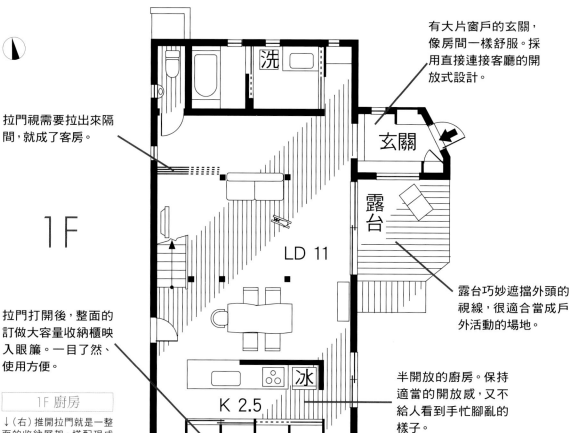

拉門視需要拉出來隔間，就成了客房。

有大片窗戶的玄關，像房間一樣舒服。採用直接連接客廳的開放式設計。

玄關

露台

1F

LD 11

露台巧妙遮擋外頭的視線，很適合當成戶外活動的場地。

拉門打開後，整面的訂做大容量收納櫃映入眼簾。一目了然、使用方便。

半開放的廚房。保持適當的開放感，又不給人看到手忙腳亂的樣子。

冰

K 2.5

1F 廚房

↓（右）推開拉門就是一整面的收納層架。搭配現成的抽屜收納櫃，不但是餐具、食材，連家電都能輕鬆收進去。
↓（左）不鏽鋼的大吧台夠讓人或朋友一起作菜，很吸引人。垃圾桶之類的物品收在吧台底下。

1F 餐廳

用一整片橡木板做成的餐桌存在感十足。廚房門與隔間牆都用樸素的椴木合板，從餐廳望過去很清爽。

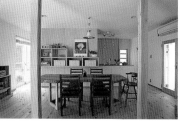

2F 書房

堅固的書桌與層架都是訂做的,有效運用空間死角。放台電腦,就變成全家共用的書房。

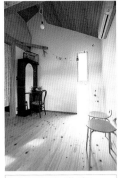

2F 主臥室

附設大型衣物間,臥室顯得相當清爽。較高的傾斜天花板、運用天然建材的簡樸空間,加上長窗照進來的光線覺得很舒服。

2F 陽台

較高的圍籬環繞2樓陽台,也是可以不必在意外界視線放輕鬆的地方。可以和孩子們在這裡看星星、也可以和朋友們BBQ。

在高聳圍欄圍繞的陽台,也能享用BBQ。

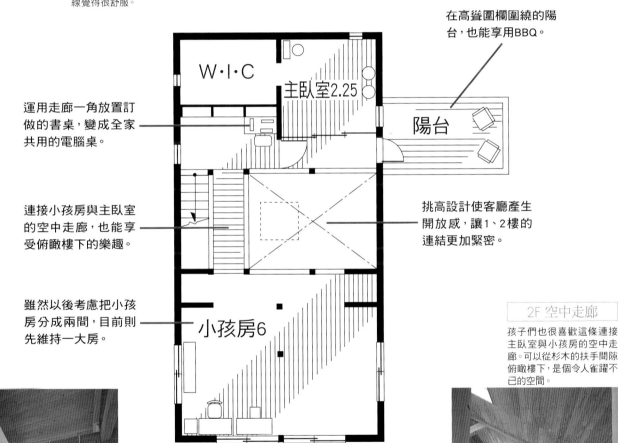

運用走廊一角放置訂做的書桌,變成全家共用的電腦桌。

連接小孩房與主臥室的空中走廊,也能享受俯瞰樓下的樂趣。

雖然以後考慮把小孩房分成兩間,目前則先維持一大房。

W·I·C

主臥室2.25

陽台

小孩房6

2F

挑高設計使客廳產生開放感,讓1、2樓的連結更加緊密。

2F 空中走廊

孩子們也很喜歡這條連接主臥室與小孩房的空中走廊。可以從杉木的扶手間隙俯瞰樓下,是個令人雀躍不已的空間。

2F 小孩房

融入閣樓的動感空間。天花板的杉板與粗壯的橫樑營造出山小屋的氣氛。鞦韆與左邊的書桌都是男主人親手做的。

對應未來變化的**開放彈性隔間**

Layout plan

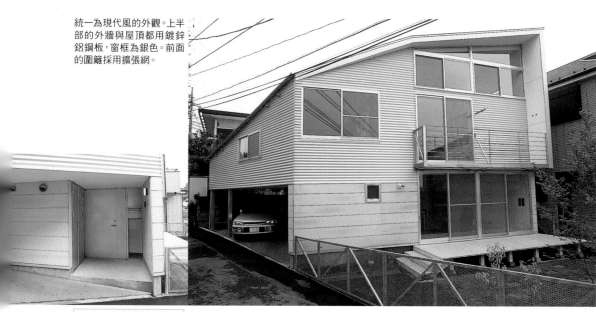

統一為現代風的外觀。上半部的外牆與屋頂都用鍍鋅鋁鋼板，窗框為銀色。前面的圍籬採用擴張網。

1F 玄關

男主人說「希望加點溫馨的氣氛」，所以車庫地板舖露台地板的材料。玄關門是鋼門。車庫上方是小孩房。

設計者的
advice

日本工業大學
工學院建築學科
小川研究室
小川次郎先生

生於1966年，東京工業大學工學院建築系博士班修畢。日本工業大學工學院建築系副教授、工學博士。以簡潔的設計，與創造有連貫性的開放空間為目標。馬場宅的設計也堅持展現天然建材原貌。

重視每個區塊空間聯繫的開放式設計。

　　馬場先生家的設計，是把整棟房子當成一個大房間的感覺來進行。透過挑高空間與2樓主臥室的開口處，創造樓上樓下空間的連貫性。連貫的空間裡有柱子，會切斷空間的連結。所以得加強橫樑的強度，才有辦法省掉主臥室挑高那一面開口處的柱子。小孩房裝設隔間用的家具與牆壁，以後也可以隔成兩間。

　　據說馬場夫婦在蓋房子的時候，最重視開放的隔間。「不想隔成小房間，希望有個可以過得自由自在的房子。通風要好，最好不必依賴空調。因為孩子還小，想用不必擔心引發過敏的自然建材，或是安全性高的建材。」

　　新家依照夫婦倆的期望，設計上儘量節省隔間。打開玄關門，寬廣的LDK便在眼前展開。LDK挑高，連2樓主臥室與上面的閣樓都連成一氣。不負「立體開放空間」的設計概念，寬敞、充滿動感是最值得稱許之處。2樓是作為夫婦寢室的和室，還有小孩房。兩個房間以拉門隔間，打開就變成一個大房間。7坪大的小孩房以後可以裝新牆壁隨意隔間。

　　「住得寬廣、明亮，通風也很棒。開放式設計真的是最佳選擇。我喜歡即使生活方式改變，也能彈性應對的特點。」

以充滿立體感的開放式設計為主軸，是能與家人一同成長的家。

馬場清史、裕美 夫婦宅 神奈川縣

data

家庭成員	夫婦+小孩1名
基地面積	126.81㎡（38.36坪）
建築面積	61.61㎡（18.64坪）
總樓地板面積	133.12㎡（40.27坪）
	1F61.61㎡+2F50.68㎡+閣樓20.83㎡
結構・工法	木造2層樓（樑柱式工法）
工期	2001年10月～2002年4月
主體工程費	約2554萬日圓（含地板暖氣）
3.3㎡單價	約63萬日圓
建築企劃・施工	東京三澤房屋
	開發事業部（大島滋、久松康仁）
設計	小川次郎

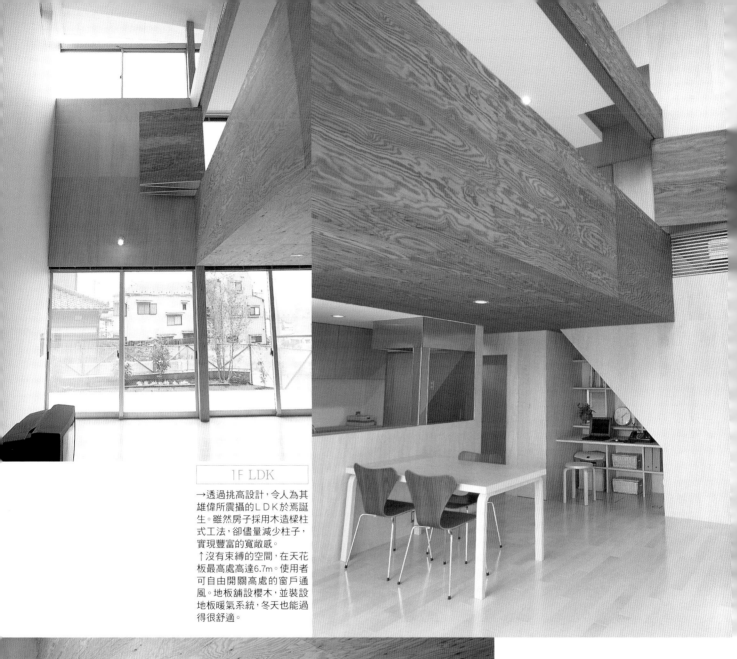

1F LDK

→透過挑高設計，令人為其雄偉所震攝的ＬＤＫ於焉誕生。雖然房子採用木造樑柱式工法，卻儘量減少柱子，實現豐富的寬敞感。

↑沒有束縛的空間，在天花板最高處高達6.7m。使用者可自由開關高處的窗戶通風。地板鋪設櫻木，並裝設地板暖氣系統，冬天也能過得很舒適。

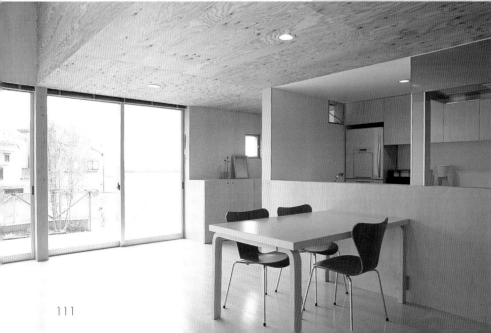

1F DK

桌子後方是廚房。打開落地窗通往露台，室內外地板落差儘量縮短，設計上重視室內外的連貫性。整組餐桌椅是北歐製。

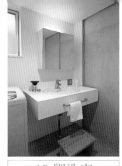

1F 盥洗室

請木匠訂做堅固又方便清理的美耐板台面。右手邊是開著也不擋路的拉門。

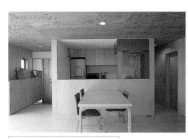

1F 餐廳

天花板使用一般拿來做背板的唐松合板。而牆壁與玄關收納是用椴木合板。天然建材為簡單的設計增添幾分溫馨。

1F 客廳

↑（右）樓梯底下的空間當電腦桌。窗戶剛好塞進格子狀的層架，再加上下方的進氣口，有考慮到通風與採光的層面。

↑（左）電腦桌旁邊是工具間，需要掃除用具的時候可以馬上拿出來。

樓梯底下當成電腦區。

挑高設計的開放式LD。

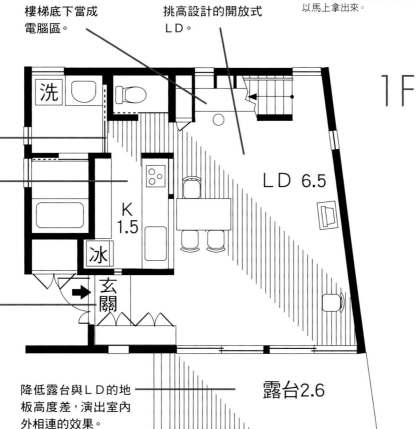

盥洗室入口選用小空間也很方便的拉門。

在廚房做菜的時候，也能看到露台。

玄關廳沒有獨立出來，而是成為LD的一部分。

洗

冰

玄關

K 1.5

LD 6.5

1F

降低露台與LD的地板高度差，演出室內外相連的效果。

露台2.6

1F 浴室

地板與牆壁都貼上5cm正方的磁磚，格紋和貼在白色浴缸部分切齊，使整個空間顯得清爽，令人精神為之一振。窗戶則選用容易調節換氣量的百葉窗。

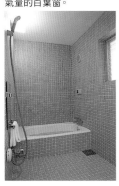

1F 廚房

→餐具櫃、玄關收納櫃、電視櫃是請木匠訂做的。便宜、漂亮、好用，集合各種優點，屋主非常喜歡。

←（右）在吧台式廚房可以一眼看到露台。女主人說「可以一邊作菜，注意全家人的狀況。」

←（左）容易弄髒的瓦斯爐前面用透明玻璃擋起來，光線與視線都能穿過也是一大好處。

「1、2樓連貫，也能感受家人的動靜。」

對應未來變化的開放彈性空間

Layout plan

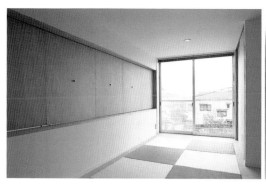
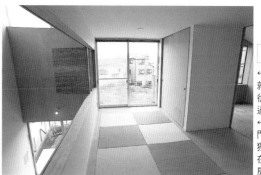

←（右）打開右手邊的拉門就能跟小孩房整合在一起。從ＬＤ窗戶吹進來的風，穿過和室流進小孩房。
←（左）靠ＬＤ那邊的摺疊門可以全開，一拉上便成了獨立的房間。和室的主臥室在白天也能當成多功能的房間，非常方便。

孩子還小的時候，當成一間大房間盡情使用。以後可裝上牆壁一分為二。

面對挑高空間的窗戶，用可以全開的折疊門，實現1、2樓的連貫性。

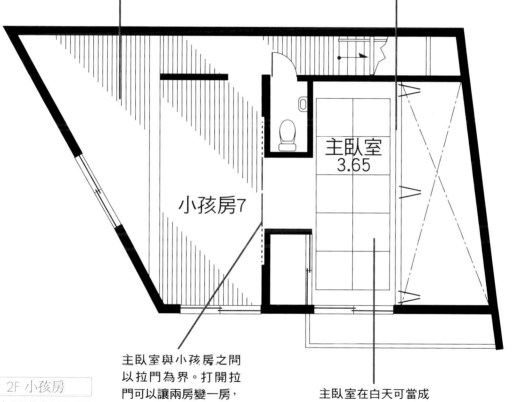

小孩房7

主臥室
3.65

主臥室與小孩房之間以拉門為界。打開拉門可以讓兩房變一房，並增加通風效果。

主臥室在白天可當成多功能使用的和室。

光線充足的舒適空間。以後可發揮巧思，使7坪大的空間具備各種用途。主臥室與收納櫃上方是閣樓。

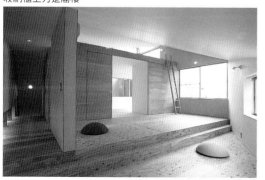

椴木合板的內裝配上白色衛浴設備加以調和。廁所沒有地方裝窗戶，於是門片上方做氣窗引進光線。

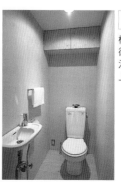

為了有效運用有限的面積，採用玄關大廳連接客廳的設計。一踏進玄關，明亮開放的空間就在眼前展開。

安心、舒服的三代同堂隔間

layout plan

尊重彼此的生活方式，保持距離感的理想隔間。

野口先生宅　東京都

野口先生想在母親獨居的地方，蓋一棟3層樓的三代同堂住宅。1樓是母親家，2、3樓是兒子家。男主人與母親都把蓋新家的事情全權交給女主人典子小姐，設計就委託她婚前就喜歡的「FORM ASH+BARN」。聽說三代同堂的房子，常為了空間要共用還是分開而煩惱不已，而典子小姐則毫不猶豫地建議完全分離。「我們生活型態並不相同，婆婆朋友多又愛交際，希望她能不受拘束自由一點。」

以典子小姐的想法為基本構想，開始討論隔間規劃。「我們以母親的希望與要求為第一優先，不

要無障礙空間，去掉無謂的動線，也注意到房間的配置，把兒子家的LDK設在3樓。」這樣的設計很有價值，因為男主人的母親非常滿意，說「像飯店那樣的一大房，老人家住起來很方便呢。」另一方面，講究自然素材的兒子家，也十足享受到室內設計的樂趣。

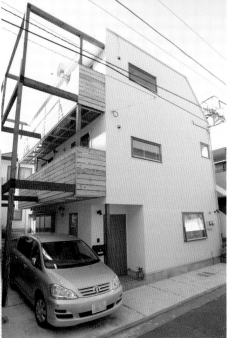

↑以自然風為基調的外觀。南側每一層樓統一設置有陽台。1樓正中間可看到母親家的玄關。

1F 兒子家入口

爬上這道樓梯就是兒子家的玄關。樓梯上面有屋頂，下雨天也不會被淋濕。擺放了盆花與觀葉植物，增添幾許柔和氣息。

3F 餐廳

「FORM ASH+BARN」原創的餐桌配上「nonsense」與「moody's」的椅子。室內設計很漂亮，連照明都很講究。

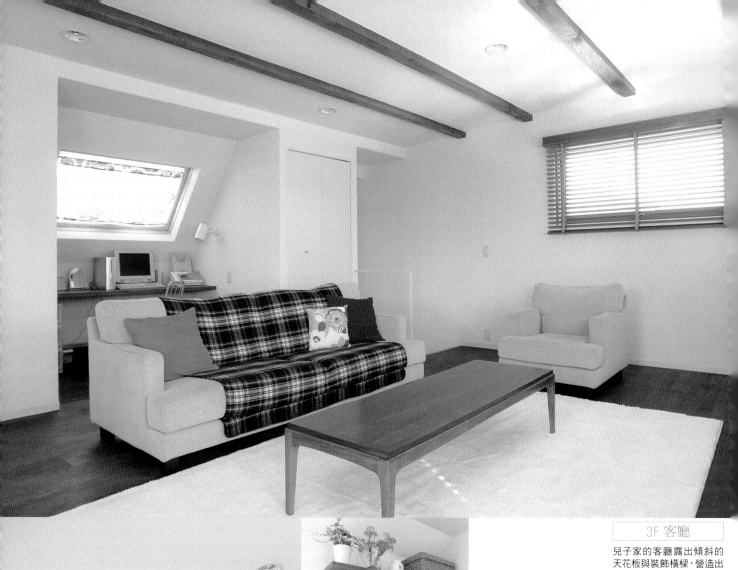

兒子家的客廳露出傾斜的
天花板與裝飾橫樑，營造出
鄉間民宅的風情。牆壁塗了
白色珪藻土、地板鋪原木再
塗上棕色漆。

3F 廚房

↑在廚房牆壁配置開放式
棚架，放上每天都會用到的
杯子、調味罐、玻璃杯等，
取用很方便。
←由自然素材及不鏽鋼組
合而成的摩登設計。廚櫃搭
配地板選擇棕色，具有成熟
感。不用吊掛式棚架，呈現
簡潔的空間感。靠餐廳這一
面，收納的是平常使用的餐
具。

data

項目	內容
家庭成員………	夫婦+小孩1名+母親
基地面積………	116.57㎡（35.26坪）
建築面積………	58.32㎡（17.64坪）
總樓地板面積……	155.91㎡（47.16坪）
	1F56.97㎡+2F51.72㎡+3F47.22
結構・工法………	木造3層樓（樑柱式工法）
工期………………	2003年10月～2004年3月
主體工程費………	約3400萬日圓
	（不含空調與外部結構）
3.3㎡單價	約72萬日圓
設計……………	FORM ASH+BARN
	http://www.form-tokyo.com

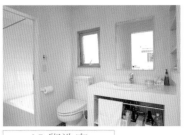

1F 盥洗室

明亮、寬敞的盥洗空間也兼做更衣室。水槽底下的開放式設計不聚積濕氣,可常保清潔。

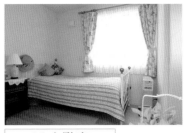

1F 主臥室

據聞母親非常喜歡「LAURA ASHLEY」的產品,將臥室佈置得十分高雅。她很喜歡在倫敦總店買的靠墊。

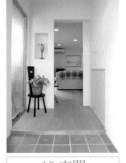

1F 玄關

舖設紅陶地磚的玄關,令人覺得十分溫馨,據說訪客們的評價也很好。一打開拉門便直達LD。

運用樓梯下方的空間收納衣物。

吧台式廚房的設計也方便訪客幫忙。

LDK一大房的設計,移動只需最短距離。

木製露台可當作室外的客廳。窗戶可以全開,有開放空間的感覺。

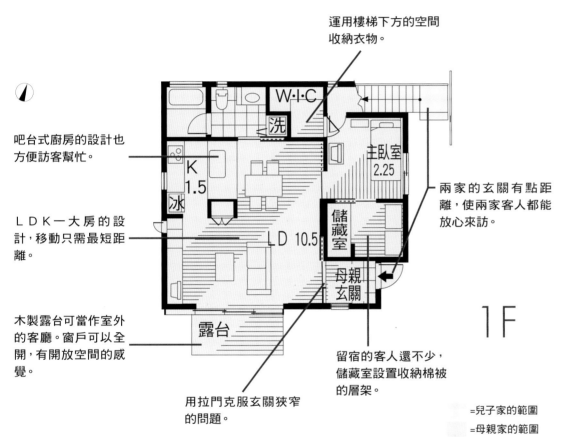

兩家的玄關有點距離,使兩家客人都能放心來訪。

用拉門克服玄關狹窄的問題。

留宿的客人還不少,儲藏室設置收納棉被的層架。

= 兒子家的範圍
= 母親家的範圍

1F

1F 廚房

廚房的櫃子與牆壁都用白色調統一,也做了很大的收納空間。母親大人確實有感受到電磁爐的安全性與方便性。

1F DK

從餐廳看過去的廚房經過適當的隱藏,使空間看起來比較大。地板沒有高低差的一大房設計,讓坐輪椅的朋友也能輕鬆移動。

1F 客廳

母親很喜歡這處位於客廳南邊的露台。還好有木製圍欄,可以不必在意鄰居的視線放鬆身心。

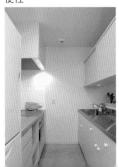

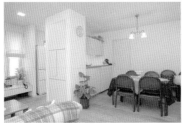

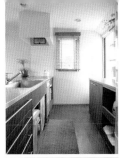
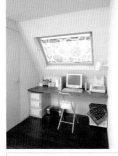
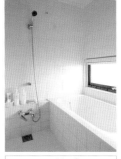
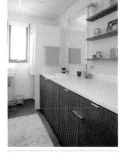
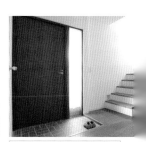

採用「FORM ASH+BARN」的特製廚具,看起來時尚洗練。收納櫃也是以抽屜為主,採用開放式設計。屋主極力稱許非常好用。

典子小姐希望能常待在廚房與客廳,便幫她實現這個願望。用廚房做家事的空檔打電腦或寫信也很方便。

夫婦倆都在上班,所以希望浴室大一點,能夠好好洗個澡。柔和的光線從霧面玻璃的推射窗透進來。

洗臉台和廚房櫥櫃用一樣的材料。開放式的層架不會造成壓迫感,再以獨具品味的小東西裝飾。

玄關廳與外玄關的落差降低到3cm,而且樓梯不裝扶手,讓整個玄關給人清爽時尚的印象。

工作區利用天窗採光。

兩家房間的位置錯開,避免重疊。

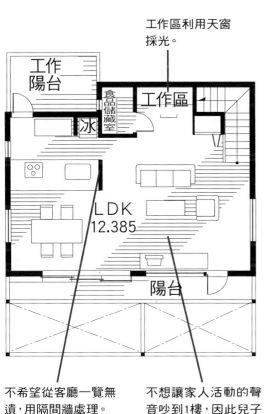

3F

工作陽台
食品儲藏室
冰
工作區
LDK 12.385
陽台

2F

洗 兒子家 玄關
W.I.C
主臥室 2.5
書房 2.5
小孩房 2.5
陽台

不希望從客廳一覽無遺,用隔間牆處理。

不想讓家人活動的聲音吵到1樓,因此兒子家的LDK設在3樓。

陽台寬度降到最低限度,以免防礙母親家採光。

廚房、客廳、餐廳全都設置在這個正方形的空間裡。不隔間模糊分區的設計,空間可以彈性運用。

寢室與右邊兩個房間並排面對陽台。因為採用LDK面積優先設計,所以主臥室的面積縮小,但主臥室無非只是用來睡覺而已。

從專業書籍到閒書都有,酷愛讀書的男主人只希望有間書櫃環繞的書房。不過書籍的量似乎還會繼續增加下去。

長子雅也的房間,位於男主人書房隔壁。打開前面的門就能走到陽台。床和書桌都選用簡樸的「無印良品」。

實現三代之間
兼顧成長與交流
的理想家居。

木村先生、石井夫婦宅　神奈川縣

木村先生想把老婆的娘家，改建成和岳母同住的三代同堂住宅。「一開始是想做完全分離的形式，不過預算不夠只好放棄。結果變成兩家共用盥洗室與客房。」

因此分別擁有自己的客廳與廚房。岳母說「玄關分開是對的。最重要的是兩邊都在上班，這樣就不必每次進出還要特別費心。」跟女婿家相鄰的兩道門都有上鎖，只要把門鎖上就可以放心外出。平常兩家各過各的，

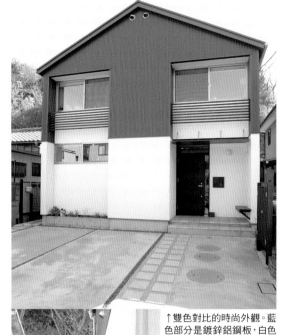

↑雙色對比的時尚外觀。藍色部分是鍍鋅鋁鋼板，白色部分噴石頭漆。窗戶底下裝設羅漢柏百葉木條，成為視覺焦點。←岳母專用的玄關在房子東邊，要打開一道門再沿小路進去，就防盜層面上來說也比較放心。

data

家庭成員	夫婦+小孩2名+岳母
基地面積	236.71㎡（71.60坪）
建築面積	78.65㎡（23.79坪）
總樓地板面積	140.61㎡（42.53坪）
	1F69.11㎡+2F71.50㎡ ※扣掉閣樓
結構・工法	木造2層樓（樑柱式工法）
工期	2003年10月～2004年4月
主體工程費	2682萬日圓
	（扣掉室外、廚房、照明等）
3.3㎡單價	約63萬日圓
設計	明野設計室一級建築師事務所
	http://www.16.ocn.ne.jp/~tmp-hp/
施工	渡邊技建（股）

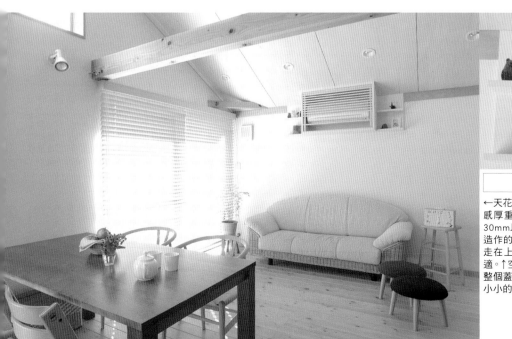

2F LD

←天花板採用椴木合板。質感厚重的地板是舖設厚達30mm以上的松木。簡約不造作的氣氛很吸引人，光腳走在上面就能感受那份舒適。↑空調用釘木條的箱子整個蓋起來，旁邊再裝兩個小小的展示櫃。

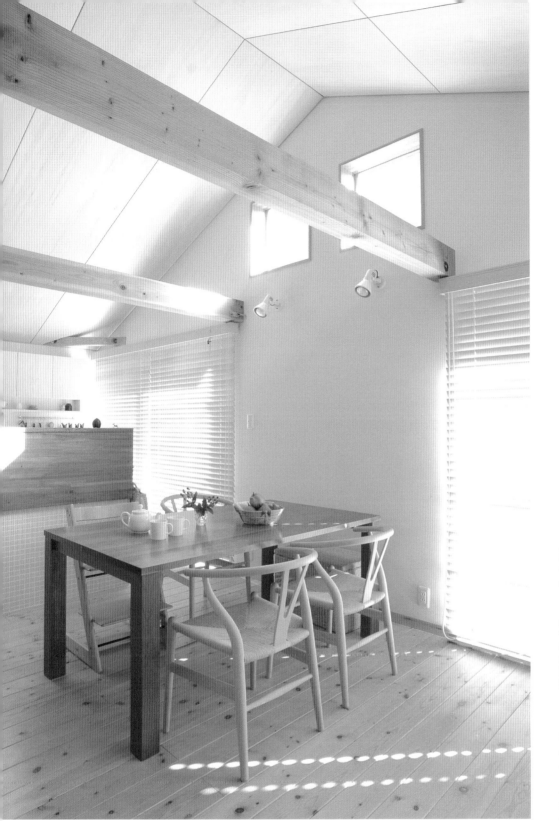

1、2樓都採用以樓梯為中心的環狀動線。

女主人說「樓梯在室內，所以我和孩子都能輕鬆出入外婆的家。」在雙不但相連，從小孩房通往尤其是2樓的LD〜主臥室〜小孩房〜LD的平面方可以接受的範圍內了解彼此的狀況，有事情還能LD與閣樓也是採立體的協助對方。所以不論孩子環狀動線。在LD或在房間，都可以知道他們的狀況，做父母的也比較安心。

這就是三代同堂的理想家居型態。

設計者的
advice

明野設計室
一級建築師事務所
明野岳司先生
美佐子小姐

岳司先生1961年生於東京都、美佐子小姐於1964年生於東京都。兩人都修畢芝浦工業大學研究所課程。2000年成立現在的事務所，同年以自宅獲得神奈川縣建築大賽的住宅部優秀賞。

透過上鎖管理，重視兩家的獨立性。

想到岳母長年獨居，現在也還在工作，如何讓她一個人在家也能獨立生活，花了不少心思。尤其兩家都能上鎖，我想可以拓展雙方生活的自由度。像1、2樓廚房在同一個位置、2樓地板做隔音處理，三代同住無法避免的生活起居聲音問題，都已設法解決。

2F DK

女婿家的LDK是開放式的一大房設計。8坪的空間緊連開闊的天花板，感覺比實際面積更寬廣。明亮的陽光從高窗灑進室內。

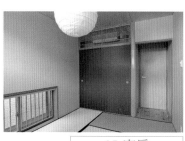

1F 盥洗室

↑（右）洗臉台跟2樓廚房都鋪磁磚。下方為開放式，並加裝簾子遮掩。
↑（左）浴室選用便宜好清理的整體浴室。洗衣機設置兩家各自慣用的機型。

1F 女婿家的玄關

前方拉門後面是鞋櫃。收納全家人的鞋子與小朋友的玩具綽綽有餘。

1F 客房

使人平靜的光線從和室的塵土窗照進來。「親戚或兄弟姊妹來住的時候真的很方便」。右邊的門是兩家的界線，如何上鎖還花了點功夫。

=女婿家的範圍
=岳母家的範圍
=共用空間

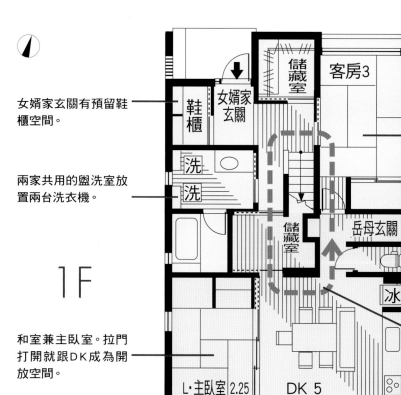

女婿家玄關有預留鞋櫃空間。

兩家共用的盥洗室放置兩台洗衣機。

和室兼主臥室。拉門打開就跟DK成為開放空間。

儲藏室

客房3

女婿家玄關

鞋櫃

洗
洗

儲藏室

岳母玄關

冰

1F

L·主臥室 2.25　DK 5

共用的客房

不必在意女婿家的人，可自由進出的專用玄關。

沒有盡頭的環狀動線設計。客房與儲藏室入口都有上鎖，出門時都會分別上鎖。

1F LDK

岳母的生活空間在採光良好的南側。前面的和室是客廳兼臥室。如果拉開和餐廳之間的隔間門，就成了一大房的寬敞空間。

1F 廚房

廚具採用「sunwave」的產品，爐具是岳母想要的電磁爐。「收納做成抽屜式的，就不需要蹲下來看。」

1F 岳母家玄關

岳母說「玄關雖小，只要有就輕鬆多了。要出門、要請朋友來坐都不用考慮太多。」

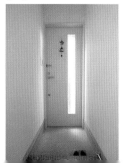

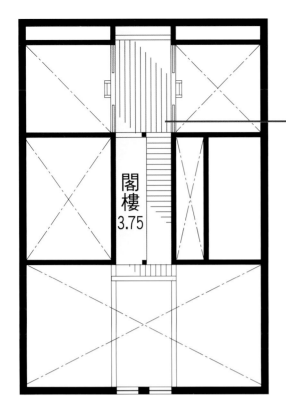

通往LDK的閣樓。
可以從小孩房的梯子
爬上去。

2F 小孩房

小孩房是寬敞的一大房，以
後如果有需要可以隔成兩
間。鞦韆是請木匠做的，椅
面是用剩下的木材。

2F 盥洗室

女婿家也有專用的洗臉台，
要上廁所或刷牙在這裡就
可以解決。廁所門採用不必
內外推的拉門。

閣樓
3.75

LDK～小孩房繞一
圈的環狀動線設計。

小孩房以後可以隔成
兩間。

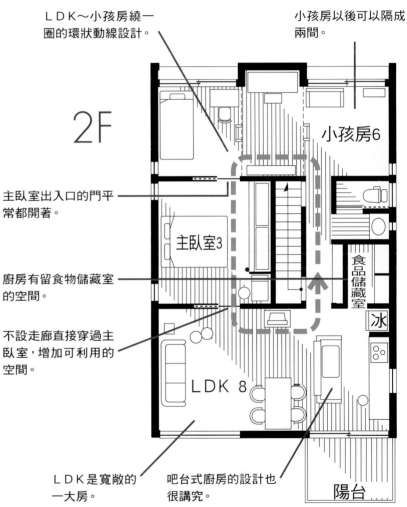

2F

小孩房6

主臥室3

食品儲藏室

冰

LDK 8

陽台

主臥室出入口的門平
常都開著。

廚房有留食物儲藏室
的空間。

不設走廊直接穿過主
臥室，增加可利用的
空間。

LDK是寬敞的
一大房。

吧台式廚房的設計也
很講究。

閣樓

閣樓活用山形屋頂最高處
做成，男主人也很喜歡秘密
基地般的氣氛。可從天窗採
光。

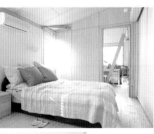

2F 主臥室

←位於LD與小孩房之間。
沒有走廊，讓房間成為自由
穿越的空間，不浪費空間。
←（下）主臥室一角是全家
共用的電腦區，捲簾後方是
衣櫃。

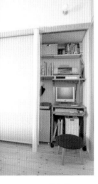

2F 廚房

→（右）打開廚房落地窗可
通往陽台。衣服也曬在這
裡。
→（中）收納井然有序又簡
樸。開放層架是常用物品的
放置區。玻璃檯面的瓦斯爐
是「ROSIERES」的產品。
→（左）鋪有磁磚的吧台式
廚房。水槽有附滴水盤，東
西洗好放著，水就排得清潔
溜溜。

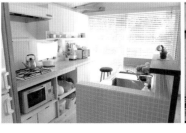

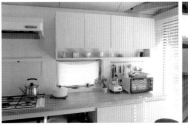

None

設計者的 advice

高橋正彥先生
佐賀・高橋建築設計室

生於1967年。1987年中央工學校建築科畢業後，進入西村・佐賀建築事務所，1999年繼承事務所，並更換為現在的名稱。設計時總是留意如何把光線與微風有效引進室內。他經手的每個設計案，都會以自己住得舒服的角度提出建議。

考量獨居父親的生活隔間。

兩家的隔間並非完全分離，而是共用一個玄關，上下用室內樓梯相連可了解彼此的狀況。兩家都能保有隱私，還能輕鬆地相互往來，並保持適當的距離。而且女婿家想要開放式空間，於是我建議ＬＤ的天花板儘量挑高，做上下拉長、左右拉寬的空間設計。

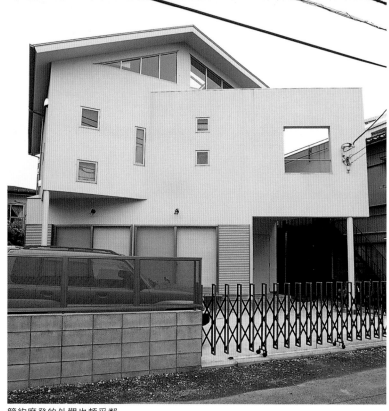

簡約摩登的外觀也頗受鄰居好評。1樓有側廊的地方是父親的生活空間，2樓裝高窗的地方是女婿家的ＬＤ。前面是可停兩台車的停車位。

自然感受家人存在的同住生活，一家五口和樂融融。

箕箸先生、沼田先生宅 神奈川縣

談到蓋三代同堂住宅的契機，箕箸太太說道：「以前住在2Ｋ、25㎡的房子，小到剛上小學的長子書桌都沒地方擺。當我們想搬到大一點的地方住，我爸就問我們說要不要一起住。」

其實本來也想過要買一間公寓，不過還是很嚮往透天厝。而且老家的房子也舊了，加上又擔心父親一個人生活，結果決定

家三代的需求。

住在1樓是對的。我爸就住在旁邊，小孩也方便到外公的房間玩。」平常不干涉對方、有需要相互依賴的同住型態，同時滿足兩

「雖然分開住，但大家都一起吃飯，爸爸也不會無聊。而且把小孩房放

兩家三代住在一起。以前的老房子是日式的，現在則是想蓋一棟簡單又新潮的房子，所以委託佐賀・高橋建築設計室設計。外觀與室內設計配合箕箸先生的喜好，而隔間則以岳父大人的期望第一優先。

以不破壞以前平房的印象為附帶條件，1樓給父親住，2樓是女兒一家使用的空間。

1F 走廊

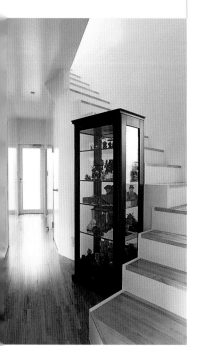

兩間並排面對寬廣走廊的房間，是岳父的空間。走廊盡頭是曬衣服用的陽台，右邊樓梯往上爬4個階梯為小孩房。

122

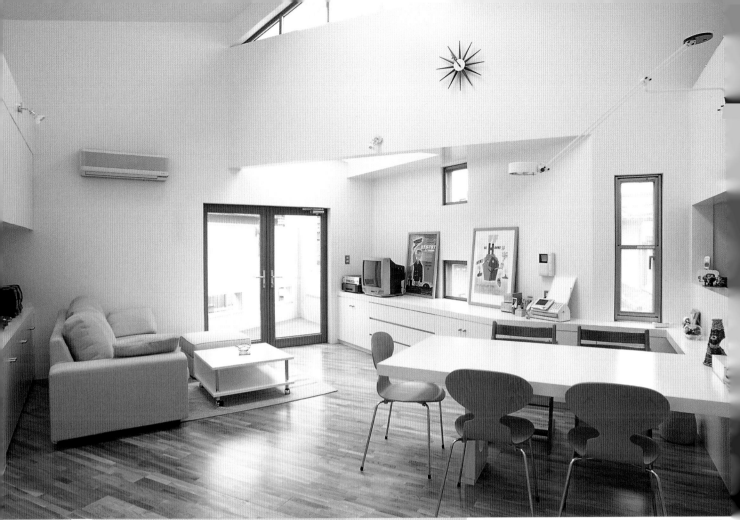

運用斜向牆壁、大片窗戶、
挑高設計，創造出無拘無束
的空間。薩維那（Raymond
Savignac）的普普風作品成
為室內設計的重心。

2F LD

在客廳抬頭看天花板，盡
是窗外灑下的陽光。箕箸夫
婦最想在這次工程實現的
地方，就是客廳的天窗與高
窗。

data

家庭成員··········	夫婦+小孩2名+父親
基地面積··········	173.37㎡（52.44坪）
建築面積··········	89.57㎡（27.09坪）
總樓地板面積·····	149.93㎡（45.35坪）
	1F78.20㎡+2F71.73㎡
結構・工法········	木造2層樓（樑柱式工法）
工期··············	2002年7月〜2003年2月
主體工程費········	約3000萬日圓+系統廚具180萬日圓
3.3㎡單價··········	約66萬日圓
設計··············	佐賀・高橋建築設計室（高橋正彥）
施工··············	榎本工務店

1F 廚房

雖然兩家是一起用餐，還是為岳父準備一間可以泡茶、作點小菜的小廚房。爐子採用比較安全的電磁爐。

1F 小孩房

現在是兄弟倆共用，也有把以後一分為二的可能性考慮進去，設置了兩扇門。利用面北的窗戶與天窗採光，室內很明亮。

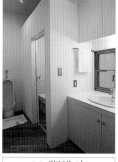

1F 盥洗室

父親這邊有不少年長的訪客，因此準備兩種廁所，空間比較充裕。門片則採用不佔空間的拉門。

岳父這邊訪客不少，因此也設置了一間小廚房。

= 女婿家的範圍
= 岳父家的範圍
= 共用空間

小孩房設在爬4層階梯就到得了的地方，方便父親家與女婿家相互往來。

廁所與洗臉台位於玄關附近，也方便訪客使用。

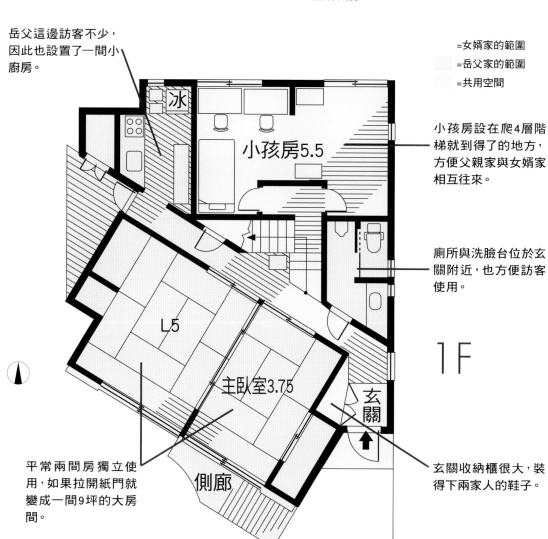

冰

小孩房5.5

L5

主臥室3.75

側廊

玄關

1F

平常兩間房獨立使用，如果拉開紙門就變成一間9坪的大房間。

玄關收納櫃很大，裝得下兩家人的鞋子。

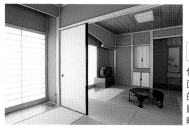

1F 和室

依照岳父的期望，設計為前面3坪、後面4坪，兩間相連的和室。朝南方的窗外有側廊，期待能在這裡曬曬太陽暖暖身子。

1F 玄關

玄關是兩家人共用。左手邊的牆壁是收納兩家人鞋子的鞋櫃。盡頭的左邊是父親的生活空間。

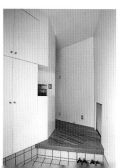

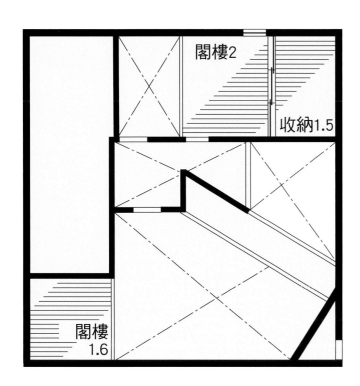

閣樓2

收納1.5

閣樓 1.6

LOFT

2F 盥洗室

洗臉台檯面寬敞,即使好幾個人同時使用也沒問題。白色門片後面是浴室,跟岳父共用。浴室是整體浴室,所以設在2樓也不必擔心。

2F 主臥室

睡覺時把棉被鋪在地板上,早上把棉被收進衣物間(在最前面)。梯子是用來爬到閣樓的。

主臥室搭配衣物間與閣樓,收納空間保證夠用。

2F 廁所

位於食品儲藏室隔壁,也在LD直達的動線上。食品儲藏室、盥洗室、廁所這些門多的地方全都採用拉門。

廚房~食品儲藏室~洗衣間呈直線排列,做家事沒有多餘的動線。

W·I·C

主臥室3.1

和室 2.25

洗

食品儲藏室

冰

LD 7.5

K 2.25

2F

不讓視線從餐廳看到廚房裡面,吧台設計得比較高。

客廳斜向配置,可得到較長的牆壁並創造寬敞的視覺效果。

和室兼做客房,以走廊隔開保持距離。

2F 廚房

據聞女主人表示一定要有食品儲藏室,來儲存食材和季節性用品。有客人在的時候能拉上拉門遮掩。

2F 廚房

屋主對廚房很講究,特地請專業廚具業者訂做、施工。不論功能與設計都是一流的。水槽上下方都採開放式設計,非常方便。

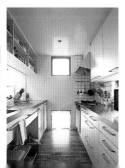

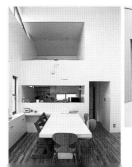

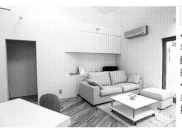

2F LD

←(右)簡單的裝潢令人百看不厭,在自然風的地板配上白色與米色的家具點綴。
←(左)一家五口吃飯的餐桌是訂做的。廚房經過適當掩飾,能夠使人放鬆。

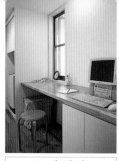

2F 家務室

用盥洗室一角設計的家務室，實現了媳婦的希望。摺衣服、燙衣服的工作可以在同一個地方完成。

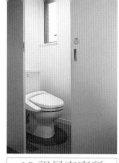

1F 祖母家廁所

地板為軟木地板，走起來很舒服，門片採用適合狹窄空間的拉門。右邊是洗臉台，左手邊通往浴室。

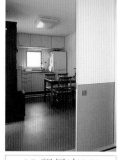

1F 祖母家DK

即使年事已高，煮飯、做家事都自己來。DK與隔壁的臥室考量到安全因素，地板高度一樣。

採用樓中樓設計的三代同堂住宅，充滿律動感的隔間。

K先生宅　東京都

安心、舒服的兩代同堂隔間

2F 樓梯

連接2樓到3樓的樓梯間，主要是母親與兒子家在使用。明亮寬敞的設計，走動時也很舒適。

三代人雖然獨立生活，透過室內門的設計方便隨時往來。

考量祖母年紀大，DK空間設計比較集中。

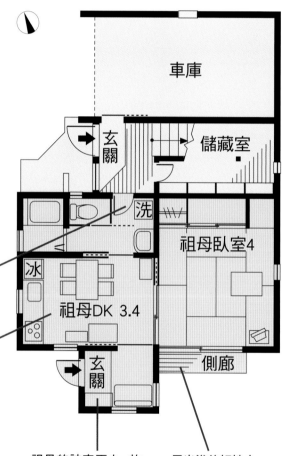

車庫

玄關

儲藏室

洗

祖母臥室4

冰

祖母DK 3.4

玄關

側廊

=兒子家的範圍
=母親家的範圍
=祖母家的範圍
=共用空間

1F

祖母的訪客不少，故設置專用玄關。

日光浴的好地方。

1F 祖母家臥室

晚上是臥室、白天是客廳。拉開右邊的紙門，有側廊與一座小院子。聽說比較熟的朋友會從這邊打招呼。

2F 母親的臥室

母親的臥室是朝南方的明亮房間，約3.5坪大。衣物間就在隔壁，室內看起來更顯清爽。

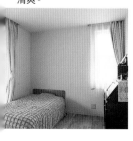

1F 祖母家玄關

當朝陽照進玄關大廳，坐在沙發上看早報是祖母每天的習慣。門口種樹遮蔽，讓馬路外面看不到玄關。

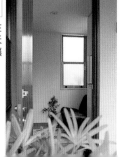

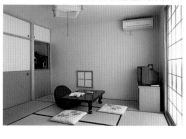

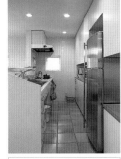

3F 廚房

堅持採用天然建材,地板是紅陶地磚、流理台檯面鋪磁磚。身邊都是喜歡的廚具,待在廚房應該會很開心吧。

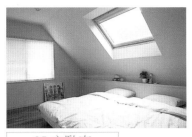

3F 主臥室

臥室北邊的天花板設計成斜的,很有閣樓的氣氛。由於早上的太陽很刺眼,天窗有加裝遮陽簾。

兒子家的臥室位於一連串樓中樓的最頂層。北邊有斜線限制,所以天花板做成斜的,不過裝上天窗之後便消除了壓迫感。

洗衣間、浴室&盥洗室、曬衣場相連的平面。從洗澡→更衣→洗衣→收衣服→燙衣服一貫作業集中在同一個地方。

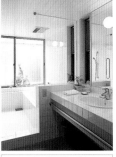

2F 盥洗室

浴室與盥洗室是母子兩家共用。窗外的迷你庭園感覺很舒服。用白色磁磚統一,以凸顯綠意與小擺飾。

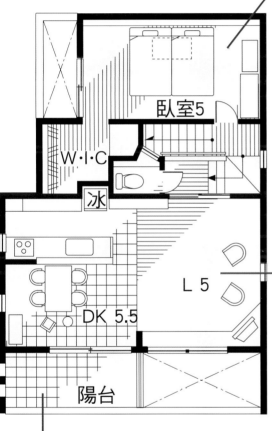

所有房間的配置以樓梯為中心。樓梯加寬,重視使用舒適度,在採光上下了不少功夫。

祖母、母親、兒子三代的LDK各自分開,大家生活更自在。

母親的生活空間也是獨立的,但浴室和兒子家共用,兒子家的狀況也會透過樓梯傳過來。

3F

DK與陽台地板使用相同材質,營造出空間的整體感。就算3樓沒有院子,也能享受人在戶外的氣氛。

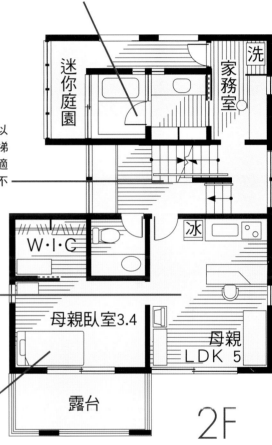

2F

2F 母親的廁所

從2樓走廊走進去,讓母親以外的人也能使用。洗臉台附有檯面,出門前補個妝也很方便。

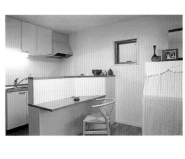

2F 母親的DK

母親的廚房是迷你尺寸。用餐坐吧台邊,不必設置餐桌。廚房另一端是臥室。

3F LD

→(右)餐廳直通陽台。沒有院子依然能享受戶外的氣氛,深受K先生夫婦喜愛。
→(左)吃完飯之後在裡面的客廳休息。兩塊空間以不同的地板材做出區隔。

「透過房子中央的樓梯，串連彼此的空間。」

黑木實建築研究室
黑木 實先生

利用樓中樓，在都會也能住得很舒適。

生於1948年，畢業於日本大學短期大學建築學科。曾任職於東孝光建築研究室，自1977年起創設現在的事務所。以光線、微風、綠意為設計主題，不忘在充滿功能性，明亮又自由自在的空間裡，能夠放鬆、舒服、開心，而且包含些許張力。

為了有效利用土地，於是把北側的車庫天花板降低，運用這個高低差來做樓中樓設計。如果只是蓋間普通的3層樓建築，北側會受到斜線限制，造成3樓的空間幾乎沒辦法使用。不過運用這種設計，3層樓建築卻有5層樓地板。此外，樓梯也是全家人自然交流的地方，所以我們也很講求樓梯的舒適度。

→象牙色外牆融入周遭街景，與綠樹也很搭調。種樹的地方是兒子家和母親家的玄關，一樓鐵捲門後面是車庫，上方是盥洗室。

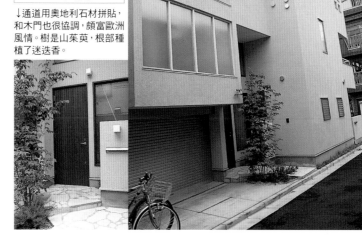

1F 玄關

↓通道用奧地利石材拼貼，和木門也很協調，頗富歐洲風情。樹是山茱萸，根部種植了迷迭香。

data

家庭成員	夫婦＋小孩1名＋母親＋祖母
基地面積	107.56㎡（32.54坪）
建築面積	73.97㎡（22.38坪）
總樓地板面積	193.53㎡（58.54坪）
	1F68.27㎡+2F58.49㎡+3F66.77㎡
結構・工法	木造3層樓（樑柱式工法）
工期	2001年7月～2002年2月
主體工程費	3980萬日圓（含地板暖氣、室外工程、訂做家具、照明）
3.3㎡單價	約68萬日圓
設計	黑木實建築研究室（黑木實、白柳晴康）http://homepage2.nifty.com/skyland/
施工	瀧新（股）

由於之前的房子已經不夠住，K先生夫婦正在討論要不要買公寓。在他們遍尋不到中意的物件而傷透腦筋時，奶奶建議說「那不然我們蓋間房子大家一起住好了」。就憑這句話，展開K家與母親，還有祖母三代同堂的計劃。設計便委託三代同堂住宅設計經驗豐富的建築家——黑木實先生設計。聽過每位家人的需求後，他建議三家雖然各過各的，但到處都有方便溝通的巧思。而附近有很多小工廠，加裝木製圍欄可確保家人隱私。「雖然沒空間可以做院子，不過在陽台就能享受在室外的樂趣。」K先生滿足地說道。

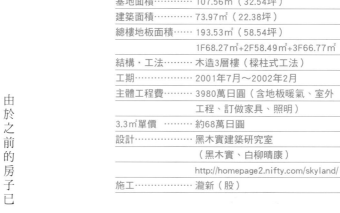

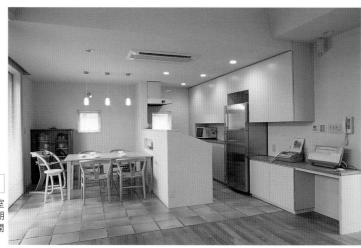

3F DK

K先生嚮往簡約、自然的室內裝潢。他重視和家人朋友聊天的環境，希望有個開放式廚房。

5

舒適生活的隔間研究②

* 克服基地缺陷的設計重點
* 充滿陽光與和風的設計訣竅
* 活用室外空間的設計秘訣
* 設計規劃時的居家安全對策重點
* 實現一家團圓的三代同堂住宅隔間技巧
* 打造家人心靈交流的住宅

Arc Design
增田政一先生

1954年生，畢業於長崎綜合科學大學建築學科。曾任職黑川紀章建築・都市設計事務所等處，於1998年成立現在的事務所。他重視空間的連續性，是以開放性設計與自然現代風格廣受好評的建築師。以感受季節變換的建築概念，打造了許多住宅。
http://www.arc-masuda.co.jp

諮詢／Arc Design 增田政一先生（P130〜141）
SPICA公司代表 西嶋醇子小姐（P142〜144）

克服基地缺陷的 設計重點

規劃隔間與配置的時候，第一步就是熟知周遭的環境與形狀、法律規定的基地條件與特徵。不論基地有任何問題，如果能思考如何實現理想，就有辦法找到解決的對策。

小坪數住宅密集區

蓋間期盼許久的新家，當然想讓家人都能住得寬敞舒適。可是基地狹小，附近房子又多，該如何是好？以下將為大家說明克服嚴苛條件的手法，供大家規劃隔間的參考。

逆向操作

LDK設置在2樓，引進光線與空氣。

以前許多建案是把一大片基地切成好幾個小單位出售。這種基地通常會變成三方都有鄰家的住宅密集區，要克服狹窄、密集造成採光或通風不佳的情形，必須花點巧思。

一般的隔間規劃，是把LDK放在玄關所在的1樓，把臥室和小孩房設在2樓。然而住宅密集區的1樓採光差、通風不好，要是把白天全家人都在的LDK設在這裡，住起來一定不舒服。因此這裡建議「逆向操作」，把LDK設在2樓。

LDK在2樓的話，不會被隔壁擋到，光線和風都進得來，日照時間也比1樓長。而且從路上或外面也不容易被看到，比較容易享有隱私。臥室、小孩房以及盥洗室就設在1樓。雖然因此造成房間的採光較不理想，但如果把客廳或餐廳的舒適度放在第一順位，應該可以接受。

此外，即使樓地板面積相同，假如把天花板拉高，空間會顯得更有份量。但1樓房間就沒辦法把天花板拉高，如果採用逆向操作，把LDK設在2樓，用屋頂本身傾斜形成的傾斜天花板，便能營造出有開放感的空間。

由於位處住宅密集區，利用建築物環繞中庭的ㄇ字形配置，就能確保通風與採光。LDK（如圖）就設在天花板可以拉高、景觀好的2樓。O先生宅／設計ARC Design（增田政一）

開放式設計

隔間牆能省則省，營造寬敞的居家環境。

一想到要隔間，最先想到的會是隔幾房吧？要是硬在狹窄的基地隔出許多房間，每個房間不但面積小，住起來也會覺得侷促擁擠。

這裡推薦小坪數的家庭採取「開放式設計」。因為隔間牆越少，空間越能保有連續性，所以這種設計就是1層樓一大房的形式。還有建議家裡佔最多空間的LDK合併，不做隔間：兩個小孩房也先整合成一個大空間，必要時再予以隔間。

像走廊、玄關與樓梯這些僅供移動的空間，不要獨立出來，可以融為房間的一部分。花點巧思，比方把玄關與LD連成一氣，或是客廳裡面裝個開放式樓梯等等。

盥洗室的部分，把洗臉台與廁所合併起來就能營造開放感。開放式設計的概念，就是把不同功能的獨立空間合而為一，營造出寬敞感的手法。

不過視情況而定，有些地方仍須適度隔間，如平常開放的空間可以用拉門隔起來。如果要做隔間牆，高度不要高到天花板，上面留點空隙。如此一來，天花板看起來還是相連的，即可產生寬敞感。

把浴室、洗臉台與廁所3種功能合併在一個房間，用白色瓷磚與衛生陶器打造充滿清潔感的空間。O先生宅／設計 南部設計開發公司

3層樓的規劃解決採光不足與基地狹小的問題。位於3樓的LDK把樓梯設在正中間，形成完整的開放空間。O先生宅／設計ARC Design（增田政一）

以樓梯區隔空間，打造寬敞多變的住家。

想要解決狹窄的問題，採用「樓中樓」設計也是一種方法。一般建築物樓地板的區分為1樓、2樓，但樓中樓的地板是以半層樓為單位來計算。

設計的重點在於樓與樓上下空間得以變化、用上下樓之間設計收納空間，也是這種設計的好處。只不過成本比一般工法高，因為樓梯多，沒辦法形成無障礙空間。

採用樓中樓設計，如左圖所示可拉長視線距離，所以即使每個房間的面積不大，還是可以讓人有寬闊的印象。更由於房子沒有隔間，也容易掌握家人的動態。而且用樓梯來做分區，房間不必完全隔開也擁有適度的獨立性。除此之外，讓空間看起來比較寬敞的技巧。

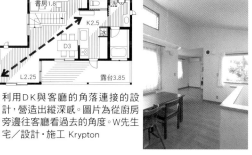

樓地板以半層樓為單位錯開的樓中樓設計。工法與一般住宅不同，由於視線是做斜向延伸，能讓空間感覺更大，並帶來變化。繪圖／增田政一

廚房與LD間的樓中樓。為了有效運用地板與LD間之間的高度差，設計了地板收納，樓梯也做了抽屜式收納。Y先生宅／設計 藤原成曉設計室

位於東京市中心，採用樓中樓設計的3層樓住宅。客廳與餐廳交界處有3個階梯，讓兩者分別獨立又具有整體感。O先生宅／設計 南部設計開發公司

樓梯扶手低一點，牆壁矮一點，將之融為房子的一部分。樓梯不要以牆壁或門片來區隔，方不要以牆壁或門片來區隔。設計收納空間，用半層樓為單位來計算。樓上樓下的空間即可透過樓梯自然連結。

考量視線穿透性，小空間也能放大。

小坪數住家如果有擋住視線的東西，反而越顯狹窄。以解決狹窄問題。不過，還是想要隔間的話，可以採用透明玻璃。比較常見的是在浴室與洗臉台之間的牆面，裝玻璃固定窗、玻璃門片。整合在一起的盥洗室會有浴室蒸氣籠罩的現象，用玻璃隔間就不必擔心。玻璃也可以運用在房間與走廊的區隔。如左圖所示使用一整面玻璃，讓地板和天花板看起來有連續性，效果更佳。如果要確保隱私，可以加裝捲簾或百葉窗。用同樣的方法把格窗換成玻璃，天花板有連續性，看起來就比較寬敞。玻璃不但

隔間和格窗採用玻璃

開放式設計最適合用來解決隔間的話，可以採用透明玻璃。

用角落連結房間

房與房之間用角落連結，是營造寬敞效果的方法之一。不要把方形的房間排成一列，而是把兩個角連接起來，讓兩個房間錯開。這麼一來視面玻璃，讓地板和天花板看起線會拉長到對角線上，即使地板面積一樣，也會變成非常寬敞的空間。假如視線的盡頭有扇窗戶，美麗的景色在面前展開，會讓房間變得更加舒適。

利用DK與客廳的角落連接的設計，營造出縱深感。圖片為從廚房旁邊往客廳看過去的角度。W先生宅／設計・施工 Krypton

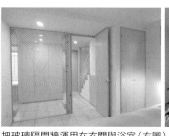

把玻璃隔間牆運用在玄關與浴室（右圖）、走廊與臥室（左圖），家裡感覺比較寬敞，而且採光良好。整片地板鋪設同一種磁磚，顯得更加寬闊。I先生宅／設計 ARC Design（增田政一）

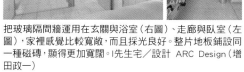

樓的細鐵管扶手是玄關的視覺焦點。左邊牆壁一部分裝設一整面的固定窗，更顯寬敞。K先生宅／設計 ARC Design（增田政一）

樓梯採用輕巧的設計

一打開玄關門，不動如山的樓梯便聳立在面前，難免令人有巨大的壓迫感。在狹小的住宅，建議設計樓梯儘可能不要擋住視線。例如樓梯不要有立板，踏板之間有穿透性會顯得較為寬敞，或者把樓梯設在客廳裡面。

有空間放大的效果，也有採光良好的優點。不過依裝設的地點而定，使用雙層玻璃或強化玻璃比較理想，萬一破損也可減少傷害。

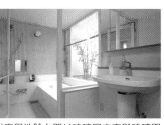

浴室與洗臉台間以玻璃固定窗與玻璃門隔開。陽光從浴室窗戶照進盥洗室，空間明亮舒適。I宅／設計 ARC Design（增田政一）

不規則基地

◆ 即使基地方正，但是環境與條件不良，住起來也不會舒服。面對形狀特殊的基地，只要能掌握「特性」並充份發揮，一定能實現舒適家居的目標。

三角形基地

活用基地原來的形狀，建議用平面形設計。

要把正方形或長方形的房子，塞進三角形的基地，一定會產生大片死角。所以在這種基地蓋房子，如左圖所示，順著基地的形狀就不會浪費。銳角的地方可以用來設置倉庫、露台或綠地等戶外空間，不然也可以蓋儲藏室做大型收納之用。

旗竿狀基地也有同樣問題，不過不規則基地通常比方正的基地來得便宜。然而蓋方正房子的成本比較低，配合基地形狀蓋的房子一定比較複雜，價格自然昂貴。而且如果要找建商來蓋，有的無法提供對應的設計。因此先跟相關設計經驗豐富的建築師討論，應該會得到不錯的建議。如果之後打算要買地，建議簽約前先帶建築師來查訪一下。

OK

三角形或梯形的基地，建築物儘量順著基地形狀蓋，才不會浪費空間。銳角前端當成綠地或儲藏室。

NG

在三角形基地蓋有直角的房子，會讓樓地板面積縮減，而且院子也半大不小。

細長型基地

利用中庭或天窗，從上方採光。

寬度狹窄，縱深較長，宛若「鰻魚管」的基地，經常是三邊都有鄰家的狀況。依建築基準法規定，居室（LD或臥室之類經常有人使用的房間）有採光有效的窗戶面積，必須超過該房間樓地板面積的7分之1以上。如左下圖所示，假設從鄰近地界線到房子外圍，如果沒有保持一定的距離，就不會被認定為採光有效窗。然而細長型基地鄰地界線與房子之間，並沒有足夠的距離，沒辦法指望從平面（牆上的窗戶）得到充份採光。所以就得從上面把光線引進來。

在京都等地看到的老民宅，透過迷你庭園的設計，把光與風巧妙引進狹長型的屋子裡。同樣的概念，把中庭設置在房子靠正中間的位置。如果在1、2樓面對中庭的地方開個大口，便能充份引進明亮的陽光與風。就算中庭只有2.25~3坪左右也效果十足。假如設置露台作為客廳的延伸，生活也會更加有樂趣。當然，中庭並不算在建蔽率與容積率的範圍內，所以加大房間、設置中庭的方式，會讓房子比實際上來得大。

除此之外，還有能讓天窗發揮更大效益的方式。就是在靠房子中央處設置能讓空間具有連續性的挑高或是樓梯間，然後在上方再裝設天窗。如此光線能擴及樓上樓下，就算在住宅密集的地區也能創造明亮寬敞的住家。

鄰家

中庭

鄰家

密集地區裡面的細長型基地，環繞中庭的平面形建築方便引進光與風。若把庭園設計成露台的形式，在室外也能像室內般活動。

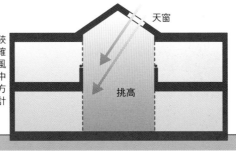

天窗

挑高

在緊貼鄰家的狹長形基地，要確保採光與通風良好，靠房子中央處挑高、上方加裝天窗的設計也很適合。

d

d×2.5

採光有效的窗戶

無效

鄰地界線

建築基準法規定，居室內採光有效的窗戶必須佔樓地板面積的7分之1以上。在第1、2種低層住宅專用區，採光有效的窗戶是指如圖中橫線以上的窗戶。不過面對馬路、河川、公園的窗戶，則全部視為採光有效窗。還有，天窗的採光有效面積視為實際面積的3倍。

走道多花點心思，別看來單調乏味。

旗竿狀基地是指四邊都被鄰宅包圍，只有一條狹窄的走道連接馬路。走道大多2m，除了通行之外幾乎沒別的用途。不過反而可以利用這裡種花草。

旗竿狀基地的通道也算在基地的面積裡面，因此房子可充份活用基地的面積，而缺點是房子四周沒有多餘的空間做庭園。花點心思在2樓設置陽台或露台來代替庭園，即使小也無妨。

到房子的距離下點功夫，營造出臨路的房子缺乏的深度與風情。而且房子蓋得比較裡面，自然瀰漫幽靜恬適的氣氛。設計的重點就是讓走道不只是走道，要營造進出家門時賞心悅目的效果。地面鋪設的素材與手法，如果配合與房子外觀設計，就會具有整體感，成為充滿魅力的引導。視走道的寬度，在一旁或兩側加裝裝飾用的圍籬，或配合季節種植花草。

旗竿狀基地的重點是避免走道看來太單調。只有鋪設水泥未免太過乏味，可在鋪踏腳石的方法或植物上多用點心。

利用樓中樓或地下室，活用落差。

一般人通常覺得在有高低差的基地、或是與道路有落差的基地上蓋房子不容易。不過，千萬別因此把地填平，因為填土會造成地質鬆軟，而且還所費不貲。靈活運用基地高低差來設計才是上上策。有落差的案例可運用P131中提到的樓中樓設計，把空間輕鬆串連起來。像P62～64的實例，基地高低差將近1m，就是採用樓中樓設計（參照左圖）。

在比路面高的基地，建議把與馬路齊高的那層做為車庫，然後上方做為居住空間。如此一來，從馬路看過去，實際相當於地下室的車庫像1樓，而居住空間比路面高1樓。由於居住空間比路面高1層，外界的視線不容易進入，可確保家人隱私。

把房子蓋低於路面基地，需要先確認排水路線。如果只能藉由與馬路齊高的地方排水，最好把廚房和衛浴設置在2樓。因為這些用水的地方如果放在1樓，得加裝排水的加壓馬達，又是一筆開銷。蓋在從路面傾斜的坡地也是一樣，請仔細調查排水路線。

斜坡也適合善用基地形狀蓋樓中樓。使空間得以延伸，搖身一變為充滿變化的住宅。

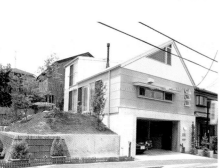
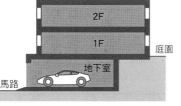

因為基地比路面高一層，路面那層設地下車庫。庭園在1樓LDK前面展開（左圖）。K先生宅／設計 ARC Design（增田政一）

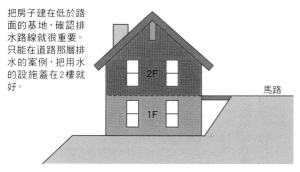

把房子建在低於路面的基地，確認排水路線就很重要。只能在道路那層排水的案例，把用水的設施蓋在2樓就好。

◆

對屋主來說，建築基準法規雖然限制重重，其中也有一些有利的緩衝規定。像地下室或凸窗之類，如果符合一定的條件，便可不計入容積率（總樓地板面積），如果能靈活運用，土地狹小也能蓋大房子。

挑高

營造立體的寬敞感，最適合小房子。

在空間有限的房子，依然希望有個心靈紓壓、有點奢華的空間。如果有這種夢想，推薦使用挑高的設計。坪數一樣的房子，會因天花板高度而呈現截然不同的樣貌。即使房間小，只要天花板挑高便會覺得比實際面積更大。

挑高的部分因為2樓的地板沒了，所以不計入總樓地板面積。LDK或客廳挑高再加裝天窗或高窗，即使房子在住宅密集區，也能變成明亮舒適的空間。

挑高之後，1、2樓便產生連續性，也有助於家人之間的溝通互動。然而挑高空間也會變成聲音與味道的通道，麻煩的是1樓講話聲或煮菜味道，會過挑高空間上升，如果裝了這些不想傳出去的東西，也會飄到2樓。還有1樓的暖空氣會穿

蓋在狹小三角形基地的房子，建築物的形狀順著基地設計。2樓的LDK沒有隔間，採挑高設計，呈現開放感。E‧O夫婦宅／設計 ARC Design（增田政一）

循環式空調，腳下反而會覺得冰冷。如果採用挑高設計，建議選用幅射熱原理的地板式暖氣。如果挑高設在北側房間，並有設置大片窗戶的話，採用雙層玻璃提昇隔熱效果，可減輕冬季的寒氣。

逆向操作將LDK設在2樓時也一樣，如果想要有個舒爽的夏天，就要加強屋頂的隔熱率。

此外，如果天窗能開關、部分高窗採用百葉窗，不但能夠通風，還能防止熱氣凝聚在天花板附近。加裝吊扇使空氣循環，可提高冷暖氣效

為此得在屋頂加裝隔熱材、改善閣樓通風、室內的天花板裝潢用有隔熱材的石膏板等等。

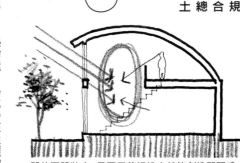

即使面積狹小，只要天花板挑高就能創造開闊感。面對挑高空間的房間不設牆壁，讓兩者之間有連貫性，更顯寬敞。繪圖／增田政一

閣樓

魔術收納空間。

可有效運用的死角之中，屋頂下（閣樓）的空間很受歡迎。閣樓不計入總樓地板面積有幾個條件：面積不得超過下方樓層的2分之1、天花板最高處低於1.4m（注意：非平均高度1.4m以下）、連接閣樓的樓梯不能為固定梯（依各地縣市政府規定而異）。不過閣樓不能作為小孩房之類的居住空間，可安裝的窗戶大小也有限制。還有一點，雖然可以方便收納換季的生活用品，但放重物的話可能會不好收拿。

天花板最高處低於1.4m，面積小於下層2分之1等等，是閣樓不計入總樓地板面積的條件。

陽台

盆栽裝飾宛若庭園，也是方便的曬衣場。

陽台上方即使有屋頂，但若符合以下條件也不計入總樓地板面積內。從扶手往上算的開放高度需大於1.1m，而且陽台的天花板高度超過2分之1、突出寬度小於2m。

從外牆突出的寬度不超過1m，不會計入建築面積內。若超過1m的時候，從前端往回推1m的界線內側部分則計入建築面積內，屋簷與窗簷的算法也一樣。補充一下，用柱子支撐的陽台不論突出多少，一律計入建築面積內。

建築面積
計入部分
1m　1m
寬度未達1m的陽台不計入建築面積內

陽台突出不滿1m的部分不計入建築面積內。如果超過1m，從前端往內推1m之後的部分則計入建築面積。

擴增居住空間，是解決基地狹小的對策之一。

住宅地下室面積如果小於建築物樓地板面積總和的3分之1，便不計入總樓地板面積。例如建蔽率50%、基地面積100㎡的狀況下，容積率100%，房子蓋到極限，也頂多能蓋兩層樓，1、2樓各50㎡，總樓地板面積為100㎡的房子。不過，如果加蓋地下室還能多出50㎡，可變成150㎡。

這裡要注意的是，並非所有的地下室都不計入容積率。不計入的條件是地下室天花板要在地盤面1m以下，而且從地板到地盤面的高度，需佔天花板高度的3分之1以上。也

就是如果是半地下室，高度不超出地盤面1m以內，就可不計入容積率中。

地下室隔熱與隔音性良好，跟地面的房間比起來有冬暖夏涼的特色。最適合當作臥室、視聽室之類的娛樂室，或是酒窖。然而蓋地下室的缺點是開挖、防水、排水處理的費用會比樓上貴。

設計地下室的重點在於用途要明確。可將局部面積做成地下室，如果用作收納或樂器練習室，就不必做採光窗。但仍有些限制要特別注意，如必須有通風設備、不可用火、不

得作為居室。

如果要當房間使用，必須有一定面積的採光井以供換氣與採光。要是沒辦法做採光井，那地下室的天花板就要高出地盤面，然後設置大小超過地下室樓地板面積7分之1以上的採光窗，還要裝設可開關的小窗用來通風。經過這些處理即可視為居室。如P133的K先生宅，就是活用有高低差的基地，把地下室作為玄關與車庫。

建蔽率50%、容積率100%、100㎡的基地，只能蓋出兩層樓，每層50㎡、總樓地板面積100㎡的房子。假如蓋地下室便能增加1.5倍，成為150㎡的房子。

全地下室設置採光井雖能當作房間使用，但不能缺少排放雨水的設備。既然有排水的問題，需要用水的地方儘量不要放在地下室比較好。

採光井　地下室

要當作樂器練習室或收納空間的話，可一部分做成地下室。注意，要是沒辦法裝窗子便不能當作居室使用。插圖／4張皆為增田政一繪製

地下室

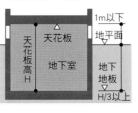

地下室 不計入容積率的條件

天花板　天花板高H　地下室　地下地板
1m以下　地平面　H/3以上

為愛車遮風避雨的內建式車庫。

興建在房子內部的內建式車庫，車庫面積如果低於總樓地板面積（含車庫）的5分之1，便不列入總樓地板面積內。如果車庫在1樓，並且克服高度限制與日照規定等問題，房子也可以蓋到3樓。

不想讓愛車風吹雨淋，或是在無法興建室外車庫的都會區狹小基地，內建式車庫是個合適的選擇。不過，如果1樓用作車庫，出入口就不能有牆柱，得採用兼顧耐震性的結構。

若車庫或腳踏車停車格設在屋內，停放面積在總樓地板面積5分之1以下，則不計入總樓地板面積內。

使房間變寬敞，也能作為展示空間。

凸窗不只用在LD與寢室，也推薦設置在和室或盥洗室。凸窗與一般窗戶不同，是向外凸出，因此不懂產生寬敞的視覺效果，也能用來作個小小的裝飾空間。不過凸窗想要不計入總樓地板面積內，窗子下緣必須高於地板30cm以上（參照附圖）。所以如果凸窗底下要是裝了小壁櫥，則會被計入總樓地板面積裡面。還

有，裝設凸窗的費用比一般窗戶貴，如果重視收納功能，會比較建議裝普通窗戶，再沿窗戶設計薄型收納櫃。

<50cm　≧30cm

外推寬度未達50cm、凸窗下緣比地面高出30cm以上、從室內看凸窗的面積高於裝設牆面2分之1以上，若符合上述3個條件，便不計入總樓地板面積內。

充滿陽光與和風的設計訣竅

充份引進明亮的陽光、舒爽的風在家裡流動……。要創造人人憧憬的舒適住家，配合空間用途裝設合適的窗戶就很重要。在這個章節將說明有效的採光與通風技巧。

設置三面窗戶，換氣功能不受風向影響。

窗戶只設在房間其中一邊，風沒有出口，空氣不好流通。

窗戶面對面使空氣方便流通，若像右圖上下安裝窗戶，可拉長風的通道，換氣效果更好。此外，風的出口設在高處將能順利排出室內的熱氣。

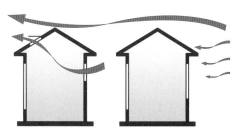

在住宅密集地區，為確保隱私無法裝設大窗戶時，設置可開闔的天窗能改善通風。

配置通風良好的窗戶

思考風的出入口，把窗戶放在最合適的位置。

大家一定都知道有自然光、通風良好的環境，對身心健康很有幫助。而且通風對房子很重要，換氣會積存濕氣，容易發黴潮濕，也是造成牆壁裡面與地基等骨幹部位腐爛的原因。所以通風程度是延長房屋壽命的條件之一。

想讓通風良好，就要把窗戶裝在風的出入口處，在家中打造出風的通道。窗戶再大，面對死巷也不會通風。所以窗戶的位置，要裝在南與北、東南與西北這樣相對的牆面上。如左圖把窗戶裝在三面牆上，通風效果就不會受到風向影響。若窗戶裝在上風處與下風處，即使尺寸小也能通風。窗子如果有兩扇以上，會延長陽光照進來的時間，利於採光。可是在只能裝一扇窗、另外兩面牆面對走廊或挑高的房間，也有加裝室內窗的變通方法。

在房門上方採用可開關的氣窗，或者裝設開著也不妨礙的通風拉門，也是另一種有效的通風方案。在玄關可選擇透光的百葉窗，或是有換氣功能的玄關門。也有人裝可換氣的後門。

假如西側裝設大窗戶，夏照，建議一併裝設百葉窗或捲簾。

天西曬的問題會使室溫升高。雖然西邊不裝大窗戶是基本常識，不過有時候因應基地的位置，也會發生除了在西側裝大窗戶外別無選擇的狀況。像這種案例，得把屋簷、窗簷加深，或裝上百葉窗，遮光同時通風。

帶濕氣的空氣，通常聚積在盥洗室。在浴室或洗臉台、廁所比較適合裝百葉窗或上掀式通風窗。在挑高的房間，暖空氣容易聚集在天花板附近。雖然挑高空間通常都是裝設大型固定窗，但如果將其中一部分換成百葉窗或上掀式通風窗，就會化為會呼吸的舒適空間。天窗可視裝設地點選用可開闔的類型。為阻擋強烈日照，建議一併裝設百葉窗或捲簾。

適合通風的窗戶

玻璃百葉窗
容易調節換氣量。若開闔角度小，外面不容易看到裡面。防水密性較差。可加裝鐵窗。

內倒內開窗
就算全開外面也看不到室內，不過因為窗子往內倒，會有室內空間縮水的缺點。可加裝鐵窗。

（圖片為室內側）

縱軸外推射窗
如果開啟角度不大，可阻絕推開方向的視線。不過斜向的視線，還是可以從打開的地方看到室內，所以從推開的方向要看裝設地點決定。不能加裝鐵窗。

上掀式通風窗、橫軸推射窗
可調節開闔角度，若角度不大可阻擋外界視線，不過開得太大就會跟百葉窗一樣，裡面被看光光。不能加裝鐵窗。

上掀式通風窗

橫軸推射窗

巧妙引進光線，重點在於窗戶高度。

窗戶可不是越大越好。窗戶開得越大，採光量當然會增加，但支撐的牆面會變少，減低房子的耐震性。而且有時候會造成沒地方掛畫，或是沒辦法預留牆壁收納空間的狀況。此保護雙方的隱私。靠近地面窗戶的設置不僅會左右室內裝潢，也會影響房子的外觀。建議規劃窗戶設計的時候，從房子的強度、位置、家具擺設、外觀等角度來做整體性的規劃。

的狀況，最適合採用靠近天花板的高窗。這種窗戶跟一般的窗戶配置扮演重要的角色。尺寸、款式不同的窗戶隨便安排，看起來並不美觀。尺寸不一的窗子排在一面牆時，一般的作法是把窗戶上緣對齊，藉此產生平衡感。像長條型的窗戶或方形的小窗，幾扇窗戶等距排列會產生韻律感。建議檢查圖面的時候，用平面圖來看窗戶與通風，用立體圖來看窗戶的平衡感。

的低窗功能也一樣，能在阻絕外界視線的同時，確保通風與採光。低窗建議用於坐下來視線較低的和室，或者是沿著馬路蓋的玄關與走廊。在不容易採光的住宅密集區，可裝設天窗，或是採用中庭，把光線和

戶開得越大，採光量當然會增加，不必擔心外面看進來的問題，就算鄰居有大窗戶，我們這邊的視線也看不到，可因一的窗子排在一面牆時。

風引進房子每個角落。窗戶位置越高，採光量也就越多。而同樣面積的窗戶，長條型的比扁平型的窗戶，更容易把光線照到角落。落地窗與陽台窗若能拉高到天花板附近，可引進充足日照，也方便通風。

在創造協調的外觀時，

臨路或是緊鄰其他房子

■落地窗

■落地窗

裝在往陽台、露台等進出室外空間的地方。窗戶與地板齊平，可開較大的面積。門片有雙推式（法式窗）或是可全開的摺疊拉門等。

■扁平窗

窗戶裝在偏高的位置，可使房間亮度均一。

■長條窗

比起面積相同的扁平窗，狹長窗能使光線射進房間深處。

■小窗

不但能阻絕外界的視線，還能採光通風。幾個小窗若能均衡設置，也會成為裝潢與外觀的視覺焦點。

■高窗

靠近天花板。外界視線不容易看到室內，有助於確保隱私。光線透過天花板與牆壁反射進來，可得到柔和穩定的光源。

■低窗

靠近地面的窗戶，由於直射日光進不來，不但能隔絕熱氣，還能引進柔和的光線與微風。適用於臨路的房間、玄關、和室、廁所等等。

■天窗

裝在天花板的窗戶，亮度比邊窗多3倍。視裝置地點可選用開關式，或加裝百葉窗。也適合用於北側樓梯或玄關的採光。

唯一的大型窗戶在西南方，以木製格柵阻擋外界視線。

■東京都 U宅

在緊靠鄰家的地方即使裝了大窗戶，也沒辦法得到充足日照與通風。所以在住宅密集區有效的作法，是找到最有利於採光與通風的角度，然後設置大片窗戶。U宅位於四周被房子包夾的16坪基地，臨路的地方只有西南角的2m，條件非常嚴苛。因此唯一能做的就是在西南方設置大窗戶，引進大量的光線。至於隱私的問題，就以木製格柵來解決，將院子包圍起來。在住宅密集區成功打造明亮、開放的住家。

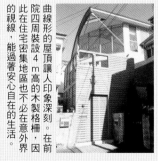

曲線形的屋頂讓人印象深刻。在前院四周裝設4m高的木製格柵，因此在住宅密集地區也不必在意外界的視線，能過著安心自在的生活。

在住宅密集地區，開放空間只有臨路的2m部分。把院子設在此處，並在房子裝上大片窗戶，解決日照與通風不足的問題。

配置圖

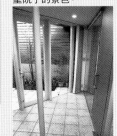

朝玄關、院子的那一面裝大片玻璃。水泥地右邊是浴室，隔間採用玻璃牆，可以邊泡澡邊眺望院子的景色。

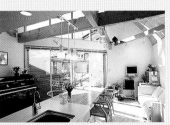

2樓的LDK上方挑高。大型窗戶高達西南邊的天花板，十分明亮。家中非常暖和，地上雖然設置地板式暖氣，不過在嚴冬的晴天也派不上用場。

女主人臥室 4.5
3F

LDK 8.5
冰洗
露台
2F

和室 2.5
玄關
男主人臥室 2.5
1F

data
基地面積………52.96㎡（16.02坪）
建築面積………29.26㎡（8.85坪）
總樓地板面積…76.11㎡（23.02坪）
　　　　　1F29.26㎡+2F29.26㎡+3F17.59㎡
結構・工法……木造3層樓（樑柱式工法）
設計……………ARC Design（增田政一）

創造寬敞舒適的住家
活用室外空間的
設計秘訣

有露台或陽台的生活，是只有獨棟透天厝才能享有的奢華。如果室外的空間可以像室內一樣運用，房子也會變得更寬敞。本篇章節整理一些有效運用基地的房屋與庭園配置，以及設計舒適露台與陽台的方法。

活用庭園與露台，要考量到周圍環境，與房屋配置及隔間一起規劃。

設計新居最好不要一開始就規劃隔間。尤其是在空間有限的基地，如果不考慮周圍環境，以隔間為優先，可能會發生隱私、通風採光的問題。在周圍看不到的地方設置大片窗戶，不但不用擔心外界眼光，還能引進光與風。如下面的實例，就是以「外閉內開」為主軸，將中庭設置在房子內部。臨路的那一面利用高窗採光通風，而在外面看得到室內的高度裝設木格柵。面中庭的那一邊幾乎是門戶大開，讓家裡整天都有陽光照進來。但庭園設在房子中央，空氣流動一定不好，這個案例的作法是讓從外窗進來的風，穿過中庭，再從另一頭的窗戶出去，在窗戶的配置上下了一番功夫。

重點要把房子與庭園視為一整個居住空間，同時規劃設計。就這個層面而言，也必需詳加研究基地的位置條件。具體來說，在基地平面圖上必須將鄰家與道路，還有視野比較好的方位一起畫進去。這麼一來就能知道房子該蓋什麼形

始就規劃隔間。尤其是在空間有限的基地，如果不考慮周圍環境，以隔間為優先，可能會發生隱私、通風採光的問題。如果把院子與露台之類的室外空間，加進「生活起居」的一部分，即使實際樓地板面積較小，也能拓展居住空間。不過這裡可不建議房子蓋好後，才把周圍剩下的空地做成庭園或露台的方式。

狀、該如何配置了。

要在狹小的基地中設置花園或露台之類可靈活運用的空間，採用房子環繞中庭的L型或ㄇ型比較有效果。在周圍看

房子呈L型配置，即可留下ㄇ形狀完整的庭園，改善室內採光與通風。

環繞中庭的ㄇ字型房子，最適合用在細長型基地。

把院子設在房子正中間的方案，雖可保障隱私，但裝設通風良好的窗子也很重要。

每個房間都看得到中庭，是充滿陽光的舒適住家。

■千葉縣　K先生宅

蓋房子的時候，K先生夫婦倆最希望的就是日照與通風。為了兼顧隱私與採光通風良好的條件，於是把房間繞著中庭配置。從面對庭園的大片窗戶，讓陽光能充滿家中每個角落。庭園裡種植落葉樹日本紫荊，即使人在室內依然能感受四季變化。而且為了營造室內外的一體感，設計時盡量減少室內地板與庭園高度差，由於沿著房子四周有設置排水口，所以下大雨也不必擔心院子積水。

裝潢的部分精選大量天然建材，如牆面採用珪藻土，洗臉台的地面鋪設竹地板等等。成功在室內重現自然一景，與中庭相互調和，創造出能徹底放鬆的住宅。

LDK是天花板挑高的開放式設計，臨路（圖片右手邊）那一面採用高窗確保充份的陽光。中庭（圖左手邊）的窗戶全都配合室內裝潢採用木框。

紫荊樹下種的草雖是長春藤，室內可望見雲飄月移的中庭雖然是人工建造，卻展現凝縮大自然的風情。從

為了阻絕馬路的視線所設置的木格柵，為房子增添些許和風。考量到高窗是通風的一環，所以將其中一部分做成百葉窗。

閣樓

1F

data
基地面積	272.85㎡（82.54坪）
建築面積	105.51㎡（31.92坪）
總樓地板面積	103.86㎡（31.42坪）
結構・工法	木造平房（樑柱式工法）
設計	ARC Design（增田政一）

設置露台與陽台，為生活帶來滋潤。

從前的日本民宅，都會有連結室內外空間的側廊。可以方便跟從院子來串門子的鄰居聊天，也可以賞月乘涼，享受四季變化。在明亮的綠意環繞下，親身感受自然光與和風帶來的清爽。半戶外的空間呈現與室內不同的氣氛，也是另一個可以放鬆的場所。

考慮蓋新房子的讀者，必然希望儘量能住在寬敞的房子裡。而且在壓力大的現代社會，一定也會期許自己的房子是一個家人可以放鬆的心靈綠洲。能夠解決狹窄問題，同時兼顧精神層面的方式，就是設置露台與陽台。在2樓客廳前面，利用1樓的屋頂上方設個陽台是不錯的方式。只要陽台

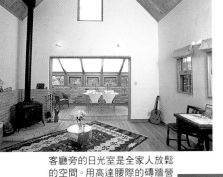

客廳前面的6坪大陽台。四周用百葉牆圍住，兼顧隱私與通風。K先生宅／設計・施工 FROM ASH+BARN東京

本身沒有屋頂，就不會計入建築面積與總樓地板面積內，所以小坪數住家請務必考慮採用這種設計。

假如把露台與陽台當作房間的延伸來使用，重點之一就是兩邊的地板高度要盡量一致。選擇地板材質有兩個條件，一要防水，二要防滑。木製的話可考慮耐候性佳的米杉，並加做防腐處理。窗框選用與地板齊平，如此一來打開

統一地板高度，並採用可全開的拉門，使室內外空間連為一體。圍籬採用網眼金屬板。K先生・A小姐宅／設計・施工 ARTS & CRAFTS建築研究所公司（杉浦傳宗）

連接露台與陽台的窗子，室內與室外空間就會產生整體感。採用拉門的時候，可以選擇整面可以推入牆中的款式比較理想，也建議使用可全開的陽台門或摺疊式拉門。

露台與陽台的大小，則依使用目的與桌椅大小決定。如果是玄關，可在玄關廳加裝窗戶，外面設置小庭園。如果位置許可，也可以裝扇從天花板到地板的大窗戶。若是空間不夠放椅子，也可嘗試沿著露台牆壁做一排淺一點的長椅。如果有一定程度的大小，也想要享受庭園派對的樂趣，加裝小型水槽會比較方便。此外，裝設室外用的插座，就能使用電磁爐燒開水。

想在室外自由活動，必須隔絕外界的視線。而且在喝茶的時候，難看的景色映入眼簾也很掃興。外牆若選用木製的格子窗或百葉窗，或是網眼金屬板，可確保隱私，也有助通風。如果想蒔花弄草，設置樹籬是不錯的點子。不過由於樹籬會比牆壁厚很多，可能比較適合較大的基地。此外，裝設上掀式通風窗或是準備庭園傘，都有減少曝曬的功效。在藤架種點藤蔓性植物纏繞，不但可阻擋陽光直射，也另有一番風情。

玄關與浴室的庭園雖小，對營造寬敞感也有貢獻。

基地小到無法設置露台或陽台的時候，建議蓋個小庭園。如果是玄關，可在玄關廳或若建地四周有公園等綠意盎然的地點，面對綠地裝設窗戶，就能達到借景的效果。

喜歡拈花惹草的讀者，或許會嚮往有個日光室。很多人都會認為光線充足的地方就等於南邊，不過不論人或植物，夏天直接曝曬在強烈的陽光下，一定會覺得不舒服。

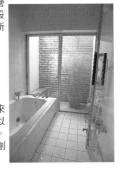

客廳旁的日光室是全家人放鬆的空間。用高達腰際的磚牆營造溫馨的氣氛。Y先生宅／設計 佐佐木正明建築都市事務所（佐佐木正明）

浴室外面設置小庭園，看起來更寬敞。牆邊有張長椅，可以不受外界目光干擾好好乘涼。S先生宅／設計 大浦比呂志創作設計研究所（大浦比呂志）

浴室，在窗外設置小庭園，四周再用牆圍起來。如果裝個室外燈，晚上洗澡也能有置身溫泉勝地的感受。小庭園位在日照不佳的地方，別種樹改用盆栽，讓盆栽偶爾曬曬太陽。此外，若建地四周有公園等綠意盎然的地點，面對綠地裝設窗戶，就能達到借景的效果。

打造舒適日光室的首要條件，就是要有良好的通風和調節日照的功能。為了換氣，可裝設開闔式的天窗，部分窗戶也要能開關。裝設百葉窗，便能通風同時調節日照。如果是採用天花板或牆壁大部分是窗戶的日光室，就要考量到冬天結露的問題。單層玻璃較為隔熱性不佳，雙層玻璃較為理想。還有如何避免陽光直射、弄髒牆壁或地面，也得花點心思。

尤其是想把日光室當房間使用的話，設置在東邊或北邊的方法，就是在玄關或樓梯間開天窗，也會有身在日光室的感覺。還有另一個簡單的方法，就是在玄關或樓梯間開天窗，也會有身在日光室的感覺。

設計規劃時的 居家安全對策重點

讓全家人能永遠安心居住，是設計住家的首要條件，因此設計時不能忽略安全上的考量。在本章節中將說明一些防止家中事故的創意，以及提高建築物耐震性與防盜性的對策。

防止家中事故

地板整平預防跌倒，樓梯與房門要夠寬。

許多家庭事故跟跌倒受傷有關。只要小小的落差，一不小心很容易讓人跌倒，利用鋪設不同顏色地板材，就能達到警示的效果。還有要盡量消弭和室地板與鄰接走廊的落差。

此外，電線或地上舖的地毯也很容易把人絆倒，因此要考慮裝設地板暖氣的可行性。太過光滑的地板材料是跌倒的禍源，如果要舖天然石材，請選用有防滑加工處理的素材。木質地板也要選不容易滑倒的產品。

老人家的房間最好是用西式的，才不用把棉被搬上

降低發生跌倒的機率，樓梯的坡度要緩，並設置扶手。有樓梯間的樓梯，可防止一口氣滾到樓下。

樓下同一個地方預留以後裝家庭電梯的通道，比較讓人心安。

樓生活的隔間，或者在樓上樓下門片採用拉門，坐在輪椅上也可以自己開關。中年以後蓋的新家，要先考慮以後只在1樓間的轉梯。確保輪椅通過入口，得留75cm以上才行。如果一路滾到樓下，要採用有樓梯坡度不但要緩，並且預防絆倒時一路滾到樓下。樓梯寬度最好有80cm以上。樓梯寬度最好有80cm以上，並且預防絆倒若打算將來裝樓梯升降椅，樓梯寬度至少要留75cm，踏板邊緣要貼止滑條。

樓梯寬度至少要留單多了。樓梯寬度至少要留70cm以下的輪椅還可以通行，即使加裝扶手，寬度有90cm，得先在設計新居的時候考慮進去。走廊寬度如果很難拓寬，得先在設計新居的時候考慮進去。這些地方在改建時口的寬度。走廊、樓梯，以及房間出入意走廊、樓梯，以及房間出入如果是使用輪椅，需注

如果是使用輪椅，需注內側有補強，以後裝扶手就看護也能一起移動。如果牆壁

子。

而降低玄關入口的落差，旁邊再放張長椅，就能方便穿脫鞋和室地板與鄰接走廊的落差。考慮家具與電線配線的位置，得設考慮家具與電線配線的位置，得便老人家躺在床上看電視，如果要方在鄰近房間的地方。如果要方搬下。而且要將廁所浴室設置

有嬰幼兒的家庭，加裝安全門以防危險。

不光是路都走不穩的小寶，連上了幼稚園的小朋友，和樓梯一樣，在廚房入口加裝安全門，把菜刀、水果刀隔離在小朋友碰不到的地方。此外，廚房的刀具，在小偷闖空門時也可能會變成兇器。最聰明的作法是把刀子放在使用者才知道的地方。想放在低處，而且裝設玻璃門的話，推薦採用雙層玻璃或強化玻璃的樣子。提醒家長還要注意浴的意外。避免發生小孩在裝滿水的浴缸旁玩水，一頭栽進水裡，或是站在浴缸的蓋子上面玩，結果蓋子一歪掉下去溺水的狀況。為防止這些事故發生，選用堅固的蓋子，或是浴缸盡量不要儲水。選擇從廚房能看到浴室門口的設計，這樣小孩一跑進浴室馬上就知道，能讓家長比較放心。

樓梯對小朋友而言也是危險區域，最好在上下樓的出入口裝設有鎖安全門。當媽媽在別的房間，不保證小朋友這時候不會去玩菜刀或瓦斯爐開關。

許多住家把小孩房設在2樓，不過要小心小朋友從窗戶跌落，千萬不要把孩子爬得上去的收納櫃放在腰窗邊。並在窗外面加裝欄杆，萬一小朋友把身子探出去，也可減低墜樓的風險。至於陽台上的扶手，建議選用不容易攀爬上去的款

有嬰幼兒的家庭，最好在上下樓梯的入口設置有鎖的安全門。

腰窗要裝欄杆，避免小朋友探出身子跌落。

房子形狀要簡單，剪力牆要均衡配置。

發生地震的時候，地盤軟硬程度會大幅影響建築物受損的狀況。地盤對打造一座耐震住家相當重要。一般較安全的地點是原本平坦的地方，或是山坡丘陵地。不過現在土地很少順著原來的自然地形呈現，光看外觀並無法判斷原來的地形是什麼樣子。在買土地之前，建議先問附近的居民，尤其問老人家比較準。另外如鄰居的地基或牆壁有沒有龜裂，房子有沒有傾斜，都是值得觀察的重點。

如果地盤較軟，在進行地盤改造工程加強地盤硬度的同時，地基也要做得更穩固。容易發生土壤流失的河川地或海埔新生地，還可以把硬樁打到堅硬的地層。地基的作法除了視地盤軟硬外，還要看房屋構造、工法而異，請與專業人士好好商討。

做平面設計的時候，凹凸較少，越簡單的外形越耐震。方正的格局可將地震力平均分散，但複雜凹凸不平的房子在地震時，局部受力太大，有時會導致扭曲變形。內有斜柱或結構用合板，加強對地震等水平力量耐力的牆壁，稱之為剪力牆。為避免房子受力扭曲，1、2樓的剪力牆應設置在相同的位置，並重視均衡性。如平面圖所示，將L型剪力牆裝在房屋四角會比較堅固。

把車庫或店面放在1樓，其中一面會沒有牆壁。若1樓牆壁不夠，便無法支撐2樓的重量。因此1樓應避免設置大面積的窗戶，剪力牆必須具備應有的強度，還要補強樑柱。若要裝設大面積的窗戶，剪力牆必須具備應有的強度。

此外，要提高木造房子的耐久性，蓋新房子的時候木材要先做防腐、防蟻處理，地板下與牆壁裡面、閣樓也要注意換氣、通風功能。搬進去之後的定期檢修也很重要。

房子重心位置與扭力

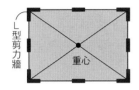

這邊會扭轉／重心／重心

有兩個重心的複雜形狀，受到地震施力容易變形。

L型剪力牆／重心

重心在中央、形狀單純的房子，可平均分散地震力量，不會變形。如圖在4個角落裝設L型剪力牆，會提高牆面的耐震強度。

立面圖

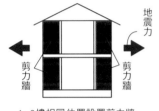

地震力／剪力牆／剪力牆

1、2樓相同位置設置剪力牆可提昇耐震性。

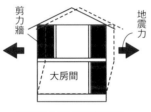

剪力牆／地震力／大房間

1樓有大車庫，耐震性較差。

房子外部無死角，移除立足點，不讓小偷闖入2樓。

小偷闖空門最討厭作案時引人注目，還有需要花很多時間才能侵入的地方。所以1樓的門窗，像2樓窗戶下方的置物櫃，或是車庫的屋頂等處，這些可供攀爬之處都有被闖入的危險。而透過排水管或透的鐵格柵，或是較低的樹籬等等。不過像大路旁的小巷子也會成死角。窗子再小，只要人能鑽得過去就必須採取防盜對策。例如裝設無法拆除的鐵窗，玻璃也改用防盜玻璃等等。至於通風窗則設計成人無法鑽進來的尺寸即可。若是落地窗或腰窗，不但要改用防盜玻璃，至少要裝兩道鎖。如果行有餘力，可考慮加裝上鐵捲門。玄關門與後門基本上要有兩道鎖，而玄關的採光窗也要裝防盜玻璃。

院子裡的樹木，都有侵入2樓窗戶的可能性。可以的話，建議2樓窗戶的防盜措施比照1樓處理。

會成為立足點的窗戶裝鐵窗
裝自動感應燈
裝鐵捲門、防盜玻璃
裝自動感應燈
四周鋪碎石地
降低圍牆與樹牆高度保持視野良好
對講機要裝設監視螢幕
門燈
前後門各裝兩道鎖

實現一家團圓的 三代同堂住宅 隔間技巧

在急速高齡化，以及女性投入職場的社會背景之下，三代同堂住宅逐漸受到矚目。一起來思考重視三代家族交流與家人獨立性的隔間方法吧。

避免日後抱怨連連，親子充份溝通非常重要。

三代同堂住宅有好有壞。如果以父母的房子來改建，可以不用另外購置土地。而房子即使已改建為樓地板面積較大的三代同堂住宅，如果去辦理所有權區分登記，計算稅金比較有利。這種住宅最大的優點，是大家住在一起的安全感。小家庭的年輕媽媽在養育子女方面一定有很多煩惱，和父母同住便能隨時請教，也能請他們幫忙顧小孩。在每天的日常生活中，將日本文化與禮節自然而然傳承子孫，也有利於教養與品德教育，並孕育出對待老人家應有的體貼與心態。不論誰生病，或是父母需要看護的時候也能隨時照顧，讓人比較放心。

然而世代之間的差異，只要一點小事就可能發生意見不和的狀況。而且隱私問題、生活作息不同等等，都會給彼此帶來壓力。

想讓三代成功同住，房子該怎麼蓋，親子之間應該好好談談。不過往往錢出得比較多的那一邊聲音比較大，出得比較少的通常會不好意思開口。這麼一來房子蓋好之後，就會不斷有抱怨產生，是讓每個人都有機會提出自己的想法。跟設計師討論之前，全家必需先有共識，最好有人能整合大家的意見。

召開全家會議時最重要的，是讓每個人都有機會提出自己的想法。跟設計師討論之前，全家必需先有共識，最好有人能整合大家的意見。

三代同堂本一家，玄關集中一處。

■神奈川縣 K先生宅

K先生是與岳母同住的三代同堂住家。1樓是岳母與小姑的空間，2樓是K先生一家四口居住的地方，隔間的規劃是部分區域共用的上下分離型。設計時最傷腦筋的事，是如何區隔專用與共同的空間。大家商談的結果，決定住家門面的玄關只要一處。為了尊重雙方生活各自設立的LDK，也是大家交流的空間。浴室與洗臉台雖然共用，但2樓另有淋浴間，即使深夜也能放心洗澡。

岳母家的LDK。岳母是烹飪老師，充份發揮烹飪教室或全家同樂的場所的功能。地面設置地板暖氣，在寒冷的季節也很舒適。

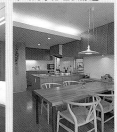

共用的盥洗室。牆壁貼了檜木，再加上按摩浴缸，質感更上一層樓。

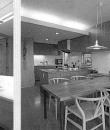

大家共用的玄關。由於三代共用，所以預留了充足的收納空間。裝在右邊牆上的鏡子，不但能當穿衣鏡，也能讓空間感覺更寬敞。

女婿家的LDK為挑高的開放式空間。左邊落地窗外面是寬廣的露台。

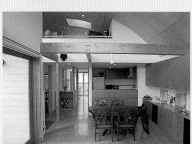

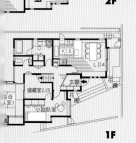

Data
基地面積………198.80㎡（60.14坪）
建築面積………79.26㎡（23.98坪）
總樓地板面積…158.52㎡（47.95坪）
　　　　　1F79.26㎡+2F79.26㎡
結構‧工法……木造2層樓（樑柱式工法）
設計……………ARC Design（增田政一）

三代同堂住家的基本設計與隔間重點。

三代同堂住宅主要分成4種類型。每一家的成員結構與年齡不同，適用的隔間也不一樣，但希望提供全家人充份交流的空間。

以直通玄關或盥洗室，如此就不會打擾對方。若晚睡的孩子住2樓，父母通常跟同住家客廳位於父母寢室上方，可能會使父母無法熟睡。還有流水聲在夜晚聽起來會特別清晰，要是把廁所或淋浴間設在2樓，請避開父母寢室上方。

【共用（同住）型】

玄關與衛浴集中於一處的大家族同住方案。通常1樓是父母親的房間、共用LDK與盥洗室，2樓是孩子家的個人空間。如果一家有兩個主婦，先說好餐費與水電費等費用怎麼分攤，也是圓滿同住的秘訣之一。

【室內／外樓梯型】

上下分離的空間設計之中，「室內樓梯型」是在1樓設置兩處玄關，從室內樓梯上2樓。「室外樓梯型」是1、2樓分別設置玄關，再從室外樓梯上2樓。後者獨立性比前者高，空間集中在2樓，兩家

同住型比較不容易保障雙方的隱私，在分區時要多下點功夫。當父母要洗澡或外出時，不必經過孩子一家和樂的LDK；或是從父母的房間可

女兩人可以一起作菜。

個小廚房比較理想。即使翁婿同住，廚房最好大一點，讓母同住，請避開父母寢室上方。

如果是婆媳同住，容易對料理意見不合。翁婿同住比較不會有這個問題，但如果一家有兩個主婦，先住問題，建議幫爸媽蓋一

【連棟型】

兩家隔鄰而居的類型，擁有最高獨立性。兩家都能擁有1、2樓與庭園，不容易像上下分離式會發生其中一邊日照不好的問題。雖然不必介意樓上傳來的聲音，重點在於如何設計兩家相鄰處的用途。若父母房間隔間牆是孩子家的客廳或樓梯，聲音就容易透過去。多花點心思，選擇有隔音效果的牆壁，或是兩家的牆壁收納空間背對背等等。不過樓梯有兩處，需要比其他方案更大的基地。

的樓地板面積平均。這兩種類型都能完全分開兩代的空間，但雙方可透過室內樓梯或通道門相互往來。不論採用哪種設計，父母通常住在1樓，孩子住2樓，設計原則跟同住型一樣，設計隔間時別讓樓上的聲音傳到樓下。兩層樓之間做隔音處理，2樓請選擇有音效果的地板。

三代同堂住宅實例

尊重彼此的生活方式，採用左右分離的規劃。

■東京都 S先生宅

親子間的作息時間一定無法配合得剛剛好。S先生也是從「雙方都想過自己的生活」的考量，設計出完全分開的三代同堂住宅。

把帅排的玄關位置稍微錯開，如此就不必在意出門或回家的時間。不過2樓的陽台是全家人交流的地點，用來交換雙方都感興趣的園藝心得，這裡總是笑聲不絕於耳。雙方透過陽台往來，讓住家同時保有獨立性與情感的聯繫。

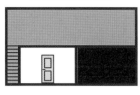

三代同堂的基本設計

共用（同住）型
（玄關或衛浴共用）

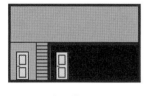

室內樓梯型
（玄關分兩處，上下分離）

室外樓梯型
（玄關分兩處，上下分離）

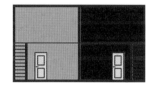

連棟型
（玄關分兩處，左右分離）

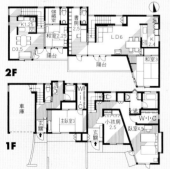

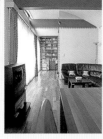

孩子家的客廳。活用屋頂的形狀，用圓弧形的天花板營造開放感。粗壯的橫樑裝上聚光燈，到了晚上又是另一種氣氛。正面是小倆口的書房。

data

基地面積………230.99㎡（69.87坪）
建築面積………113.64㎡（34.38坪）
總樓地板面積…213.18㎡（64.49坪）
　　　　　　1F112.53㎡+2F100.65㎡
結構・工法……木造2層樓（樑柱式工法）
設計……………中村昇一 + IL MARE設計工房

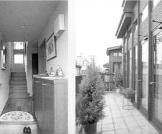

父母家的玄關。樓梯的安全設計有降低坡度，並設置扶手。從正面的窗戶可眺望院子裡的樹木。

孩子家陽台。地板的高度設計和客廳零落差。最裡面的盆栽再過去是父母家的陽台。

大門與玄關完全分開的三代同堂住宅。左邊是父母家，右邊是孩子家。外觀融入和風設計，別有一番風情。

在屬於自己的新家，不管是誰都希望能擁有良好的親子關係。
和孩子一起分享，守護孩子的成長……。
以下整理一些設計重點提供參考。

孩子的意見
也應反映在新居設計裡。

建立和樂家庭的重點是父母要能理解孩子的心情，孩子也能知道爸媽的想法。孩子上高中以後，常常親子之間說話的機會就減少了，而蓋新家正是讓親子感情加溫的大好機會。除了小孩房之外，也請他們參與ＬＤＫ或浴室的設計吧，也許會因此接觸到孩子未知的另一面呢。孩子上小學之後喜好也漸趨明顯，請孩子幫忙決定小孩房的壁紙也不錯。如果自己的意見在家裡某個地方實現，應該會更加珍惜這個家，跟家人變得更親密。

大家有樂同享的
空間設計。

親子一同到遊樂園、一起看球賽等開心的活動，也能創造美好的回憶。但孩子的成長比想像來得快。當孩子長大之後，可能會覺得「跟朋友一起出去比較好玩」。如果家裡面有個不分年齡能全家同樂的地方，那該多好。像是大家一起演奏樂器的房間、家庭劇院的點子也不錯。還有不論是誰一定都會喜歡美食，把吃飯的地方視為「家人分享的空間」，將ＬＤＫ規劃的大一些也很不錯。若ＬＤＫ能讓孩子感到自豪，以後也可能想邀朋友來家裡參加生日派對。建議可採用親子一同做菜的中島式廚房等具有開放感的設計。

能溫柔守護孩子、
感受孩子動靜的隔間。

孩子還小的時候，擔心他們在家會不會跌跤撞倒。稍微長大一點之後，又怕他們關在房裡，或是煩惱人際關係有沒有問題。隨著孩子成長，父母親擔心的事情也跟著轉變。雖然時間和場合會有所影響，但孩子大了總是希望作父母的不要干涉太多。這時我們要思考的設計重心不是「監視」，而是如何溫柔的「守護」。

如果把樓梯設在玄關或ＬＤ，孩子回家的時候一定會碰到面。而且帶朋友來的時候，還能裝作若無其事地檢查，比較令人放心。假如是1樓設置ＬＤＫ，2樓是孩子的房間，也可採用挑高設計。使1、2樓空間產生連續性，感受彼此的存在。

過著各自追求的生活，
同時共享空間的隔間。

光是面對面談話、一起玩耍，應該不算是真正的交心。小朋友做功課、媽媽做菜、爸爸打電腦，雖然大家有各自想做的事情，但都在同一個屋簷下。如果採取這種隔間，能夠傳達每個人的存在與氣息，自然加深家人之間的聯繫。可以將ＬＤＫ採開放式設計，放張大餐桌，或是留一整面牆做成吧台桌，讓全家人並肩坐在一起。如此一來，停下手邊的家事幫忙看功課，或是教一下電腦怎麼用，可以打造一個彼此尊重又能相互交流的環境。因為藉此可以了解雙方的興趣與關心的事物，應該有助增加親子間的話題。

Dr. Copa
小林祥晃 老師

1947年5月5日生於東京都。是風水陽宅、方位學、裝潢學的權威。

PART6 蓋新家正是開運好時機！
從風水、陽宅觀察的「幸運隔間術」

設計新家的時候，難免會在意風水問題。
鬼門、缺角，玄關或廁所方位，是不是懂越多越煩惱？
請到研究風水陽宅的專家Dr.Copa——小林祥晃老師，
來為我們提供闔家平安幸福的開運隔間提案。

好風水「開運住家」5大重點

POINT 1 外觀格局要方正

房子不要奇形怪狀，格局方正簡單為吉。像凹形的房子、階梯形缺角的房子、中庭蓋在中心的房子，站在風水的角度都不是很好。而且蓋房子的方向「順則吉」，也就是說要與四周的街景協調。因為房子的角若是對到別人家，會產生不良影響。如果是三角形或是有銳角的房子，角落盡量避免對到四周的房子。

POINT 2 外牆用明亮的暖色系

外牆一般建議採用代表陽性的暖色系。外牆採用冷色系或水泥直接外露，都會讓陰氣增強，使房子陰陽失調。如果選用棕色、黑色、灰色之類比較陰暗的顏色，請將扶手或窗框塗鮮艷一點的色彩，或是在院子種植暖色系的花草、裝潢用木質素材來中和陰氣。

POINT 3 東邊吃飯，西邊睡覺

風水、陽宅的基礎是源自太陽、大地、風等自然界的力量。尤其重視以太陽運行為基準的8個方位（東北、東、東南、南、西南、西、西北、北），以這8個方位作為設計隔間的依據，細節會在P.150另行解說。大致上廚房、餐廳設置在東側，而且東或東南邊適合小孩年輕人住，西或西北邊適合老人家住。

POINT 4 在房子中央休息

家的中心稱之為「太極」，是全家氣場聚集的地方。在這裡長時間休憩的期間，會從房子得到正面的氣。選用棕色、黑色、灰色之類比較陰暗的顏色……（編按）總而言之，把客廳設在房子中央，沙發放太極的方位最理想。

POINT 5 鬼門別小看、別害怕

陽宅學經常強調「鬼門（東北）不吉」。鬼門是污穢惹人嫌的方位，不要把容易弄髒的玄關或廁所設在這個方位的確比較保險，但設計上應該會遇到無可避免的狀況。這時裝潢可用乾淨的白色調統一、勤加打掃等等，努力保持乾淨，便沒有「絕對化不掉」的凶煞。就算隔間帶煞，靠擺設和生活方式是可以化解的。其實這些智慧，才是真正的風水學。

透過這些措施，風水陽宅便沒有「絕對化不掉」的凶煞。

west　　　east

風水學土地活用術

設計隔間前先知道基地的吉凶，即使地形奇形怪狀條件不好，也能以風水的智慧來克服。

風水學的吉地

風水學說「先相地再相屋」，也就是說土地本身的效果更強。比陽宅本身的效果更強。

從基地形狀、高低差、馬路的位置等等來看，土地本身條件有吉相，房子也容易帶吉相；反之，土地本身帶煞，房子的吉相多強也比不上土地的力量。

風水所謂吉相的環境是指北有山、西或東邊有小丘，南方臨河有開口的土地。這種地形是接收大地最多氣場的土地，不論長方形或正方形都算好地。

不過應該沒人會有這種地，實際上一定會有比較窄地，或是形狀不規則，大部分的基地從風水的角度來看應該都算凶地。所以接下來要說明讓土地趨吉避凶的方法。

不規則基地切成四角形使用

三角形、梯形，或是凹凸不平的不規則基地，房子外形通常會配合地形改變，如此卻成落差，再種樹籬區隔開來。

切割的方法是把蓋房子的部分墊高，其餘地方降低後形成落差，再種樹籬區隔開來。

是風水大忌。最好的作法是設法切出一塊方形，再把房子蓋在這塊方形地。

被隔開的部分可當作庭園或停車場。如果土地狹小到沒有多餘空間，就在建地4個角落種樹。尤其是三角形基地的銳角，是煞氣集中的地方，一定要種樹。

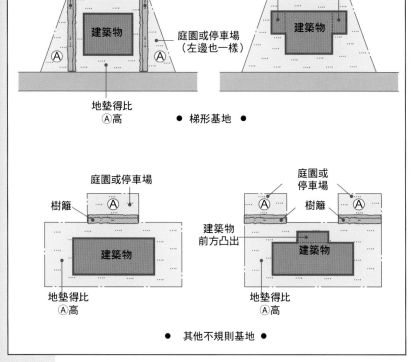

不規則基地化解法

三角形基地
- 種樹
- 庭園或停車場
- 樹籬
- 建築物
- 地墊得比Ⓐ高

- 種樹
- 建築物向外凸出
- 建築物

梯形基地
- 樹籬
- 建築物
- 庭園或停車場（左邊也一樣）
- Ⓐ
- 地墊得比Ⓐ高

- 建築物向外凸出
- 建築物

其他不規則基地
- 庭園或停車場
- 樹籬
- Ⓐ
- 建築物
- 地墊得比Ⓐ高

- 庭園或停車場
- 樹籬
- Ⓐ
- 建築物前方凸出
- 建築物
- 地墊得比Ⓐ高

這種土地也要注意

住宅密集的地區日照不好，容易造成自然氣場不足。這時可在院子種常綠樹、用小盆栽做個花圃、圍籬攀藤植物，利用植物的氣場來彌補。如果土地狹小到連樹都沒辦法種，採用照明燈具為房子打光也是一種替代方案。

在巷底或是面坡道的基地，缺點都是缺乏馬路通過帶來的氣場。這種狀況要下點功夫，把門或通道打寬可避免化凶。面對路衝的房子，不管好運壞運都會直接衝進來，容易發生事故或破財。位於路彎道外側的基地（反弓水），要特別注意出事或精神不安定。這些地方的門最好改窄一點，或是在門邊種樹，有助減緩強大氣場衝進來的效果（化煞）。

其他還需要注意的，是附近房子銳角對到房子的狀況。房子的角對角煞，所以請在朝別棟房子銳角處種樹遮蔽，或是在銳角對到的房間裝鏡子把煞氣反射回去。

院子跟停車場外觀的注意事項

居住的房子＝陽、庭園＝陰，要考慮陰陽調和才行。理想的比例是6比4，也就是說建蔽率60%的房子最能保持陰陽調和。要是陰陽失調，就要從植物的顏色下功夫。比方說院子較大、外牆是寒色系，陰氣比較重，請在院子種暖色系的花來化解。

為了人車分道，最好把通道與停車場分開。請把人走的通道跟停車的地點分開。

馬路位置影響家人與房子的個性

東、南兩邊鄰接道路的基地，也就是東南方的角地有人氣。雖然貴一點，從風水來看這種地也是寶地。不但日照充足，太陽容易照進玄關，充滿朝氣與活力，是一塊可以飯碗抱很久的地，特別適合拼事業的年輕人。

東邊鄰接道路，朝陽照射的時間比較久，能提昇健康運。門與玄關最好儘量設在東南邊。南方鄰接道路的地，白天會有充足的陽光照進來，跟

東邊有路的基地一樣都算吉地。玄關最好設在東南邊，能促進家人團結，建立牢固的信賴關係。要讓玄關儘量引進朝陽，建議蓋在東北邊。路在西在北側或西側的地有不善交際的缺點。北側邊的地有吸引人潮的氣場，會使住家高朋滿座笑聲不絕。這時推薦玄關蓋在西南邊。

了解基地的特色之後，接下來看玄關擺設。在此為您彙整開運的玄關位置與擺設方法。

好運全從玄關來

玄關無論位於哪個方位都不會帶煞，不過玄關跟人一樣，都會將好運帶進帶出，擺設的吉凶可是相當重要。裝潢配合方位、把光線和空氣從窗戶引進來、保留充份收納空間，別讓多餘的東西出現在外玄關與內玄關等等，都是開運玄關的必備條件。

玄關大小，以外玄關加玄關廳的面積，佔該層樓地板10分之1左右最理想。而且挑高的部分，要避免1、2樓合計超過一半以上空間，或是挑高中心靠近玄關的設計，免得運氣跑掉。

在風水學的理論，進玄關門左邊掛鏡子招財，右邊掛鏡子主貴。順道一提，進門之後正面不可掛鏡子，因為帶進來的好運，要是被鏡子彈掉多可惜啊。

東北玄關的擺設

這個方位會常遇到人事異動與調職，但開運擺設能帶來財運。裝潢用乾淨的白色統一，別忘勤加打掃。放一碟鹽去霉運很有效。如果掛掛裝飾，用雪山畫為宜。鞋櫃挑大一點的白色或竹製也可以。

北玄關的擺設

這個方位採光不好，一整天陰氣很重。採用粉紅色或橘色暖色系壁紙補充陽氣。要提高桃花運，擺粉紅色的花或枱燈、裝飾風平浪靜的海洋畫作或石榴的畫。鞋櫃用淺色系木紋，簡約的設計就好。

東北玄關：木門／門燈和門牌都放門左邊／白色或苔綠色地磚／雪山畫／大一點的白色鞋櫃／用正方形的裝飾照明

北玄關：鋁門／門牌掛門右邊／門燈裝門左邊／白或灰色地磚／明亮的照明／淺色系的木紋鞋櫃／枱燈

東南玄關的擺設

這方位有助人際關係發展與闔家平安。壁紙挑偏淡的暖色系、條紋與印花都是幸運花色。這個方位和花卉與香氣很搭，建議擺盆花裝飾。鞋櫃選用淺色木紋的鄉村式設計。

東玄關的擺設

這種玄關最適合年輕夫妻。方位和聲音很搭，建議裝個好聽的門鈴。如果男主人是作業務的，壁紙選紅色花紋，如果是作技術工作選藍色花紋。鞋櫃挑木製的，而且是高到天花板的大尺寸。

東南玄關：鄉村風鞋櫃／花藝擺設／門牌放右邊，下方用花裝飾／崁燈／鑲玻璃的木門／紅陶地磚

東玄關：有花紋的壁紙／高到天花板的特大號鞋櫃／木門／前衛的裝飾照明／門燈和門牌都放門左邊／紅陶地磚或米白色地磚

從馬路位置 看開運玄關方位

看路在東南西北方,適合的玄關方位也不一樣。從No.1依序揭曉容易開運的玄關方位。住家設計從這裡開始!

路在北邊	路在東邊	路在南邊	路在西邊
NO.1→東北玄關	NO.1→東南玄關	NO.1→東南玄關	NO.1→西南玄關
NO.2→北玄關	NO.2→東玄關	NO.2→南玄關	NO.2→西玄關
NO.3→西北玄關	NO.3→東北玄關	NO.3→西南玄關	NO.3→西北玄關

西南玄關的擺設

這種玄關會提高女性工作活力。不需裝飾太多小東西,走簡約沈穩風格。水泥土間鋪紅陶地磚,和日式木製鞋櫃很搭。若要擺畫裝飾,可選擇田園或草原的畫。夕陽曬進來的窗子要加裝棕色系百葉窗。

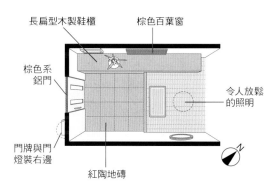

長扁型木製鞋櫃　棕色百葉窗
棕色系鋁門
令人放鬆的照明
門牌與門燈裝右邊
紅陶地磚

南邊玄關的擺設

雖然平常看來像一盤散沙,有事的時候可是全家團結。建議用亮晶晶的金屬或玻璃來裝潢。最好鞋櫃也作鏡面處理。這個方位和水不合,避免擺大花瓶或水槽。

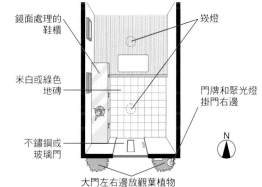

鏡面處理的鞋櫃　崁燈
米白或綠色地磚
門牌和聚光燈掛門右邊
不鏽鋼或玻璃門
大門左右邊放觀葉植物

西北玄關的擺設

適合有財有勢的主人。裝潢活用天然木紋,營造出令人安心的氛圍就好。用偏暗的木製鞋櫃,和風設計也不錯。裝設圓形的白色照明,可提昇男主人官運。

西邊玄關的擺設

這種玄關會高朋滿座、讓家裡熱鬧滾滾。裝潢用米白或奶油色系是沒有問題,若能融入黃色或金色可大大提昇財運。鞋櫃檯面選用大理石材質,把手用金屬製。要掛畫則選黃色、白色、粉紅色的花卉水果畫。

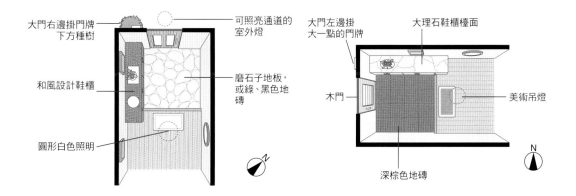

大門右邊掛門牌下方種樹
可照亮通道的室外燈
和風設計鞋櫃
磨石子地板,或綠、黑色地磚
圓形白色照明

大門左邊掛大一點的門牌
大理石鞋櫃檯面
木門
美術吊燈
深棕色地磚

8方位＋太極氣場
與各種房間裝潢設計

最適合保管貴重物品，和暖色系很搭。

幽靜的北方，最適合用來保管財產等重要物品。建議把存摺跟印鑑藏在棉被櫃或深色家具裡面。而且北方跟「男女感情」與「求子」關係密切。把主臥室設在北方採橘色系裝潢，將會提高生兒育女的機會。

LD

雖然可促進全家感情，但客人會變少。這個方位無法指望充足的日照，請用暖色系裝潢來營造溫暖的氛圍。花或海的畫都是幸運物。照明除了主要部分之外，建議其他地方也加裝照明。

的紅色、象徵南方的來補強。適合的裝潢有白色、粉紅、酒紅、綠色。

臥室

戀愛運旺盛，不過對20、30幾歲的人來說，卻容易缺少東子女運。在這個容易變冰箱的方位，局部裝設暖氣、暖色系裝潢可創造溫馨感。廚具最好採用粉紅色或橘色花紋。

廚房

廚房在北邊會稍微削弱財運與方位，局部裝設暖氣、暖色系裝潢可創造溫馨感。廚具最好採用粉紅色或橘色花紋。

小孩房

會培養出有主見而好學不倦的研究家。陽氣不足可能使小孩的朋友變少，可用代表東方色等暖色系。在臥室東邊或南邊擺照明也能開運。裝潢採用粉紅或橘色等暖色系。

臥室

或南邊睡，來彌補健康運與才能。可將床頭朝東邊「才能」。

盥洗室

要提防腸胃病、腎臟病、手腳冰冷等毛病。加裝電暖器為盥洗室加些暖意。裝潢用粉紅色或橘色花紋吉。浴缸裝北邊得小心男方出軌。避免濕氣累積，浴缸的水要早點排掉。

臥室裝飾用暖色系，家具選暗色系。

人稱「鬼門」的神聖方位，得保持簡單、乾淨。

東北方是稱為「鬼門」的神聖方位。如果弄髒會對健康有不良影響，廚衛設備（廚房、浴室、廁所）容易弄髒，便不適合設這個方位。如果要設置，裝潢要選白色並經常保持整潔。其他關係密切的運氣如「調職」、「不動產」、「繼承」等。幸運色是白與黃。

LD

可能使家人聚少離多。裝潢用怕髒的白色調統一，地板要仔細掃乾淨。電視和電話擺在房間東邊。建議把黃色和白色的花，插在白色的方形花瓶。

臥室

如果使用時謹記清潔第一的原則，便不需擔心鬼門帶煞。注意收納空間別藏污納垢。這個方位不適喧鬧，最好不要擺電視。裝潢用白色或原色統一。

廚房

容易破財、錢存不起來。如果要化解請徹底打掃、瓦斯爐邊放碟鹽巴去穢氣。裝潢用有清潔感的白色統一。想提昇土地運、順利還清貸款的人，再加上黃色會比較好。

小孩房

雖然會培育出頑皮的兒子，或少根筋的女兒，但孩子會比較孝順，最適合當作繼承人的房間。裝潢可採用白色或黃色格紋。若房裡堆積垃圾或灰塵，比較容易生病或發生意外，不可不慎。

盥洗室

可能會有眼部疾病、肩膀酸痛、骨折、腰痛等毛病。特別容易影響男主人與男孩子。不論廁所、浴室、用品，全部用白色統一，並且清潔與換氣要徹底。白色小碟子放一小堆鹽也能幫忙化解。

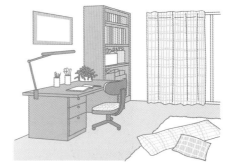

適合小孩房，用怕髒的白色調統一。

終於開始隔間了。如果方位跟房間不合，
從裝潢下點功夫來改運吧。

東

紅藍等鮮豔大膽的配色可常保健康、青春永駐。

東方掌管活力、挑戰精神、工作、情報之類的運氣。特別是對年輕人而言，是活力的重要來源。這個方位適合有聲音、電視跟電話之類會發出聲音的家電要擺這邊。東邊睡，白天起床也會活力充沛。把廚房或餐廳設在東邊也不錯。

LD
電視擺東邊、沙發放西邊，全家人談笑聲不絕於耳。也適合邊聽音樂邊用餐。裝潢用藍、紅、白、粉紅色，能營造開朗的感覺。如果有朝陽照進來的窗戶那最好，如果沒有就在東邊擺放照明。

臥室
對年輕夫妻大吉。也會帶來創業運，可能會在年輕時事業有成。床舖對哪個方向都無所謂，建議年輕人朝東、南方，老人家朝西、北方。裝潢可運用紅、白、藍等大膽的顏色。

小孩房
最適合小孩房的方位。不論男孩女孩都能培養出活潑積極的性格，容易在運動、音樂、語文方面展露才華。適合的顏色紅、裝潢與擺設，用紅、藍、白可以開運。

廚房
主婦會變得健康開朗，不過也得擔心太過樂觀養成浪費的習慣。用紅色與藍色的裝潢與廚房用品可以化解。如果沒有朝陽照進來的窗子，那就多用點紅色。也建議主婦可以邊聽音樂邊做菜。

盥洗室
這裡得小心呼吸器官與肝臟疾病。如果有朝陽照進來的窗子、採光與通風十足，不需要特別擔心。要是沒有就得注意換氣，加強照明。廁所跟浴室、裝潢與擺設，用紅、藍、白可以開運。

有紅、白、藍。擔心精力太過旺盛，可多用一些藍色。

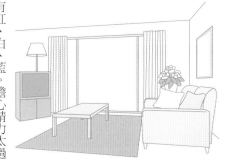
客廳擺淺色系的沙發。

東南

會帶來好姻緣的方位，最適合作女性臥室。

「女兒吹巽（東南）風」風水學上有此一說，認為「良緣從東南方來」。如果要配置女兒的房間，務必挑東南方。東南方不只對女生有效，是掌管「人際關係」的方位。讓東南方帶吉相，將會使交友、工作的人際關係更順利。

LD
不論作客廳或會客室都很適合。打開窗戶好好通風、用暖色系的擺設統一，全家人都會變得善於交際。窗簾推薦用條紋或花紋。桌上擺設粉紅、橘、黃、白4種顏色的花。

臥室
養成早上起床打開窗戶，使良緣和風一起進來的習慣。擺設用淺淺的暖色系，布面最好是有花紋的。若是老人家的臥室，用棕色或綠色系素面布料也OK。不要使用單色漸層的布料，那是運氣跑掉的元凶。

小孩房
特別推薦作女孩房。作成男孩房也會使他成為善於交際的活潑小孩。不過也可能會變成不注意換氣，用有花紋的毛巾與愛唸書的散仙。擺設用綠、米腳踏墊。

廚房
對女性來說是大吉。人際關係運和財運都會旺。切記東南邊怕臭，垃圾處理跟抽風機的髒污要特別注意。內裝不只採用橘色或白色調，最好使用印花或水果的廚房用品。

盥洗室
容易罹患神經痛跟水腫。裝潢用淺一點的暖色系統一，再配上香花或芳香劑。任何角落發臭都不好。泡澡加入有香味的入浴劑可提昇人際關係運。要注意換氣，用有花紋的毛巾與

白、白、粉紅、橘色統一，再擺盆有香味的花裝飾就會變成吉相。

跟廚房也很合，會讓主婦幸福美滿。

想磨練才能與直覺，把南方變吉相。

使南方帶吉可激發靈感，提高才氣。南方與人氣、名譽、藝術等運勢關係密切，對想趁年輕時出頭天的人算是很重要的方位。否則會變得易怒、增加吵架的機會。

LD

接收太陽的氣場，家人的才能較有發揮的機會。內裝以寒色系為主，再用金色或紅色點綴。兩組照明與觀葉植物把南側的窗戶夾在中間，可再添些運氣。照明選用鋁或不鏽鋼製。

臥室

可提昇才能與靈感，適合從事創意產業的屋主。內裝用原色或淺藍色、淺綠色調合，多放點觀葉植物裝飾。床頭朝南邊或東邊無法熟睡，最好能讓床頭朝北邊睡。

廚房

把水槽跟火爐放在正南方，缺點是容易心情浮躁，常發生口角。這個方位很適合閃亮的建材，廚具用不鏽鋼表面，收納門有光澤感會帶來好運。即使擺設色彩繽紛，也要力求簡約。

小孩房

會養出自由奔放的小小藝術家。孩子會有優秀的品味與直覺，女孩子會變成美人胚的機會比較高。窗戶兩邊各放一盆觀葉植物更添吉相。內裝可用米白、綠、白、橘色。如果小孩容易焦躁，要確實遮光。

盥洗室

需提防高血壓、眼・鼻・耳方面的疾病、心臟病、精神衰弱等毛病。擺設可用白、綠、藍、薰衣草色。在廁所跟浴缸最好都要放盆小型觀葉植物裝飾，還有一小碟鹽。洗澡水要趕快排掉。

每個房間窗戶兩邊要擺觀葉植物。

用大地色系統一，家庭幸福美滿。

西南方屬「土」。內裝採用土色＝棕色、採用跟土有關的素材，如紅陶地磚、藺草（榻榻米）則吉。而且西南方屬土，如「大地之母」帶來母性的運勢變旺。為了保持家庭和諧，這個方位可說相當重要。

LD

家庭運旺，會組成一個祥和的家庭。用棕色系家具或厚一點的布面沙發，來創造安心的氣氛。窗簾用綠或米白色，跟花紋很搭。多用紅土花盆種觀葉植物裝飾也是擺設重點之一。

黃、棕、綠、薰衣草色則吉。

廚房

主婦雖然變得精打細算，恐怕也會老得快。內裝用黃色、薰衣草色、白色、苔綠色可化解。用質樸的紅陶地磚或觀葉植物可提昇家庭運。假如西曬，要裝黃色或米白色窗簾擋住。

臥室

若夫妻超過30歲，可在此孕育出堅定的愛情。要常保年輕，擺設要活用象徵活力的東方氣場。枕頭朝東邊，放座枱燈。枕頭套用東方的代表色──紅色。內裝的幸運色是米白、綠色、薰衣草紫色。

小孩房

容易養出個性敏感乖巧的孩子。女兒會是有母性、貼心的小孩，兒子的好處是個性穩重，反過來得擔心他優柔寡斷。夕陽要確實遮住，室內用觀葉植物裝飾。內裝用白、位用水果花紋壁磚來裝飾

盥洗室

得擔心失眠、腸胃病、心臟病等毛病。內裝以白色或綠色統一，放一碟鹽可除穢氣抑煞。放觀葉植物或水果位用水果花紋壁磚來裝飾，建議牆壁重點部

沈穩的寢室內裝，子孫運主吉。

◯ 西

「西邊配黃色」，增加財運不可或缺的技巧。

提到風水理論，「西邊配黃色」的說法非常有名。由於西邊是象徵「收穫」的方位，幸運色是如稻穗豐收的顏色，也就是黃色。西邊適合建臥室與和室，得避開廚房衛浴。不然好辛苦建立起來的財運就流掉了。如果要裝廚房衛浴，那內裝也要選白色或黃色。

LD

假如用黃色、金色、白色來營造出奢華感，全家人的財運會迅速飆昇。歐洲製家具、黃色的花、黃色的水果都帶幸運色，所以擺設要運用這些東西。西曬的話以黃、白、棕色系的窗簾來遮光。

臥室

這個方位保證一夜好眠，適合40歲以上的夫妻。把床放房間正中央，枕頭擺北邊可增加財運。要改善健康運，在房間東西邊擺傘狀燈罩的枱燈。內裝用簡單的米白色或奶油色。

小孩房

西邊原本就是適合年長者的方位，並不適合作小孩房。如果要作小孩房，內裝用黃色或白色、粉紅色、棕色統一。雖然色、粉紅色、棕色統一。雖然的百葉窗牢牢擋住。

廚房

當收入變少、破財機會多，總是會擔心財運走下坡。用黃＋白的擺設比較有質感的。廚具用整套比較有質感的。這個方位跟木門很搭。如果夕陽會照進來，用黃、白、棕色系的窗簾遮住。

盥洗室

這裡需要擔心的是牙齒、呼吸器官、消化器官的疾病。還會擔心財運變差，所以內裝用白或黃色、粉紅、象牙色等淺色系統一。照進浴室的夕陽是散財元凶，請用米白色或棕色系的百葉窗牢牢擋住。

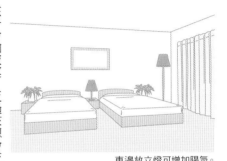
東邊放立燈可增加陽氣。

◯ 西北

西北邊決定男主人官運，佈置走沈穩風。

西北方左右男主人的事業運與主管運。這裡設置書房，或者收納男主人的東西，可大幅提高男主人昇官機會。有廚房衛浴反而得擔心帶衰。開運物是白色圓形的物品，建議照明也選擇這種款式。

LD

容易變成女主人大權在握的女性至上家庭。建議充份使用沈重的木質素材家具，內裝以棕色或米白、綠色等營造出成熟的感覺。除了風景畫、裝飾寺院或家人的圖也不錯。

臥室

在位格較高的方位就寢，男士可能會在中年以後行大運。一般而言床頭朝東屬吉，但朝北或朝南都有助事業運。把男主人的衣櫃或書桌放這裡，事業會更加飛黃騰達。內裝要採綠、米白、棕、橘色。

廚房

因為是主婦精打細算會存錢，也會提昇全家的財運。裝潢用米白或綠色等沈穩的色調統一，爐子跟水槽旁邊擺觀葉植物。擺設略顯厚實的木質家具，也會幫男主人的官運加分。

小孩房

一方面會培育出有責任感、值得信賴的特質，另一方面孩子今後可能得挑起全家的重擔。內裝宜採白、紅、黃、米白、綠色。搭配直條紋也不錯。米白色營造時尚感。才能在日本舞蹈等傳統藝術方面用檜木或羅漢柏等木材主吉。

盥洗室

恐怕有肝腎疾病、便秘、精力不振方面的煩惱。最好避免用許多小東西裝飾，免得看起來很雜亂。用沈穩的綠色或米白色營造時尚感。浴室內裝能用檜木或羅漢柏等木材主吉。

用暗色系統一的書房可提昇事業運。

左右全家運氣的重要空間。

太極是房子的中心，是房子上下氣場集中的地點。不要作為衛浴廚房、樓梯、挑高空間，應該設置LD或寢室等讓家人待得久的房間是為吉相。如果這裡要挑高，內裝用薰衣草色、綠色、金色。也建議佈置有大樹的畫。

LD

房子中心有客廳或餐廳，沙發或餐桌正好擺在太極的位置，將是大吉之相。內裝用深棕色木質地板，象牙色壁紙營造沈穩洗練的感覺為佳。

臥室

當人與大地平行，也就是睡覺的時候比較容易吸收氣場，所以寢室在太極位亦吉。床舖選擇沈重的木質、流線形曲線設計。太極位如果設計收納，裡頭要收財物。

小孩房

床舖放在太極位，睡在上頭，日後有望成為大人物。然而全家人的運氣不夠好，要小心孩子會受到強烈影響。內裝用黃、綠、粉紅色會比較明亮。放金色的照明或裝飾也帶吉。

廚房

水槽跟微波爐不要放在離房子中心90cm以內的地方。如果要裝，要準備換氣裝置，注意別殘留濕氣與味道。把金色融入收納的薰衣草色。內裝用黃或把手設計也不錯。

盥洗室

把盥洗室設在無法裝設窗戶的房子中心主凶。馬桶、浴缸等洗臉台配置要避開中心點90cm以上。如果要設置，內裝採用薰衣草色，並應做好通風設施。

把沙發擺太極位，創造全家人放鬆的地點。

方位怎麼查？

風水學的基本是調查8個方位的方向。東、南、西、北各方位的範圍為30度（參考左圖）。此處的南北，是指從房子中心看過去的方位，所以我們要先從房子中心點開始找起。

❶找出房子中心點

正方形或長方形的房子，中心點就在兩條對角線交叉處。其他形狀的房子，就得從平面圖裡面找重心。

把平面圖貼在厚一點的圖畫紙上，沿著形狀剪下來（凸窗、陽台等超出外牆的部分要裁掉）。把成品放在原子筆尖或前端尖銳的物品上，在平衡的地方作記號，這個記號就是房子的中心點。有2、3層樓的房子，請準備每層樓的平面圖各一張，分開調查每層樓的中心點。

8方位範圍

西北　北　鬼門線
西　30°　60°　東北（表鬼門）
　　　　正中線　　東
西南（裡鬼門）　南　東南

❷找出北方

接下來站在建地上，拿指北針來找方位。著色的針指向的方位就是北方。補充一下，在不動產公司給的圖面所標示的北方叫作真北，指北針指的北方叫作磁北（例如從東京的真北往西偏6度17分的方位就是磁北），要注意兩者之間的差異。

❸切出8個方位

把❷畫進去的北方記號，穿過房子中心點往反方向畫延長線，即可畫出南北向的畫延長線。再畫一條穿過中心點的垂直線，東西向的線就畫好了。這兩條線稱為「正中線」。

再來用量角器，以正中線為準往左右15度各畫一條線。夾在這兩條線之間30度的範圍代表北、東、西、南的方位。剩下60度的範圍代表東北、東南、西南、西北。其中東北方叫表鬼門，西南方叫裡鬼門。連結這兩個方位的線叫「鬼門線」。

設計圖種類與看圖方法

設計圖有許多種，對外行人而言幾乎是無字天書。屋主雖然不需要全部都懂，但至少得知道每種設計圖的含意，如此有助於和設計師溝通、對新家的印象也會變得更鮮明。

諮詢／OZONE Living Design Center 阿比留美和小姐　資料提供／瀨野和廣＋設計ATELIER

看懂設計圖的4大重點

1 先把設計圖仔細看一遍

建築用的設計圖，有設計初期繪製的「設計圖」，以及之後畫得更詳細的「施工圖」。簡單來說，基本設計圖是給屋主看的東西、施工圖是給實際蓋房子的工人看的。也就是說要求屋主的第一件事，就是看得懂設計圖。而設計者有義務為屋主繪製簡單易懂的設計圖，並且為屋主詳細說明設計圖。

2 搞清楚「哪裡看不懂」

前面有提過，施工圖是給木材工廠施工人員看的，不過並不代表屋主可以不必過目，至少要先看過提出施工許可需要的圖面（下表有◎的項目）。覺得「專業的東西看不懂」是正常的。重要的是，哪裡看不懂、想知道什麼東西，都要確實告訴設計者，請對方說明到可以接受為止。

設計圖面一覽（以木造樑柱式工法為例）

◎工程地點位置圖…標示建築預定地的圖面

◎配置圖標示…房子座落位置的示意圖

◎地籍圖、地籍套繪成果圖、樓地板面積總圖

·施工計畫書…補充圖面無法表現的重要工程內容

·施工材料表…標示房子各部位舖設的材料與厚度

◎平面圖…每一層的隔間圖，會標示柱子與斜支柱位置

◎立面圖…從房子東西南北4個方向看過去的外觀圖面

◎剖面圖…把房子垂直切開的切口示意圖

·平面詳圖…把平面圖放大後附加詳細說明的圖

◎剖面詳圖…剖面圖局部放大的詳細圖面

·地基詳圖…移開1樓地板後俯視地基的圖面

·地板詳圖…拿開地板之後，俯視底部角材、結構角材、橫木的圖面

·屋頂詳圖…俯視屋頂的圖面

·天花板詳圖…仰望天花板的圖面

·門窗詳圖…標示門窗形狀、尺寸、剖面、材質的示意圖

·展開圖…描繪各房間牆壁的圖面

·電氣管線圖…電氣設備系統、照明、插座、開關等位置示意圖

·空調系統圖…空調與換氣系統設置示意圖

·給排水衛生設備管線圖…供排水系統與衛生設備安裝位置示意圖

·瓦斯設備圖…瓦斯配管系統與相關設備安裝位置示意圖

·外觀圖…大門、圍牆、車庫等房屋外觀狀態示意圖

◎結構圖…設計地下室或特殊地基設計時，顯示該部位構造的示意圖

3 逐項確認，是否達到要求

設計圖完成前，應該要跟設計者不斷溝通，傳達屋主對新居的期望。至於那些期望是否確實反映在設計圖裡，跟設計圖逐一討論時作的筆記，要特別注意，要是此時有所遺漏，會被當成得到屋主同意，而進入動工階段。如果「只傳達感覺，設計全交給設計師處理」，最好只重點檢查屋主重視的部位。

4 想像實際生活並檢討設計圖

平面圖跟剖面圖，不是只拿來看的，要邊看邊模擬在那個空間裡面實際的動作。所以得請設計師幫忙畫配置主要家具的圖面。沙發跟茶几距離太窄、牆壁太少沒辦法收納家具、電視機角度不好看起來很辛苦諸如此類的缺點將會逐漸浮現。從剖面圖能注意到平面圖看不到的窗戶位置與大小，看電氣管線圖可確認插座與開關的位置，對入住之後的舒適度也有貢獻。

有◎的圖面與採光面積試算表、牆壁面積試算表、排煙設計表，都是申請施工許可時需要的文件。

■剖面圖

剖面圖是指把房子垂直切開時，所顯示的內部狀態圖面。我們可以從剖面圖得知——地平面到1樓地板的高度、每個房間天花板高度、窗框與門框高度、房子本身的高度等，關於整間房子各種部位的高度。尤其是天花板高度，它是左右空間設計的重要因素，最好慎重審查。

■立面圖

立面圖顯示從東西南北四面看過去的外觀。從這張圖就能知道，房子從外面看來會是什麼樣子，所以藉此可檢查屋頂形狀、窗戶大小與配置、玄關門與陽台設計等部位。請根據自己的喜好與四周街景的協調、法律規定等等，從各種角度來檢討。

南 側 立 面 図

什麼是設計圖？

蓋房子的時候所繪製的設計圖是配合基地與法律條件，並遵照屋主所希望的便利性與設計為基礎。屋主與設計者之間經過不斷的溝通之後，最後要蓋什麼樣的房子，就彙整在這張設計圖裡。設計者從這張設計圖，會畫出幾種圖面、幾張圖面、什麼內容等等，皆因人而異。一般交給屋主看的圖面有配置圖、平面圖、立面圖、剖面圖。

這個時候還在起步階段，不過絕對不能有「先這樣」、「差不多」、「以後再來改」的心態。請認真面對，直到做出自己滿意的設

配置・1階平面図

■配置圖與平面圖

在配置圖上會標示道路與房子、基地與房子之間的相對位置。裡面也會把道路與基地的落差寫進去，看圖的時候可以確認從道路到玄關的通道舖得合不合理、車庫與後門是否方便進出等重點。而且有必要從與鄰壁基地的高低差與方位等相對關係，來檢視採光與隱私的問題。平面圖也就是大家說的「隔間圖」，上面標示每個房間的用途與面積、門窗與柱子的位置等資訊。
※上面的圖例是把配置圖與平面圖併成一張。

設 計 仕 様・概 要 書

■施工計畫書、工程概要表

內 部 仕 上 表

■內裝施工材料表

施工計畫書、工程概要表、施工材料表寫些什麼？

施工計畫書把設計圖面無法傳達的事項整理成文件，例如工程全體概要、施工方法、施工材料等等。一般的施工計畫書，在住宅金融公庫監修的「木造住宅工程共通仕樣書」裡面找得到（跟國營行庫貸款時必備的文件）。裡頭整理住宅基本功能所需的施工規範（施工規格）。

工程概要表記載工程類別、施工地點、施工範圍、施工期間、基地、結構、規模等施工內容概要。右邊的範本把施工計畫書和工程概要表合併為一張。

施工材料表有分外裝材料表跟內裝材料表，分別將兩者施工所使用的材料作成一覽表。還有裝潢層架等裝飾，廚房、浴缸等附件也要

施工圖畫什麼？

設計圖完成之後，便以此為基礎來繪製內容更詳盡的施工圖。

從這張圖面就有辦法開估價單，現場可以開工了。也可說是屋主更詳細、更具體掌握房子狀況的機會。

施工圖除本頁介紹的圖面外，還有結構圖、門窗詳圖與空調系統、供排水、瓦斯設備等圖面（參照P155）。

施工圖內容的精細度、圖面數量，依設計者不同會有變大的差異（5～100張以上）。如果是用現成產品組合施工，只需知道製造廠商名稱與型號，以及安裝位置等資料就夠了，可減少圖面數量。相反的，如果房子的東西全都是訂做的，那一定需要大量的詳細圖面。

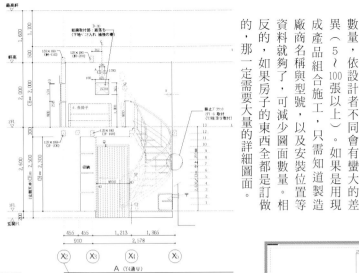

■展開圖

呈現每間房每面牆所看到的狀態。每面牆裝的門窗、幅木、裝潢家具、電器設備一覽無遺。如果拿平面圖一起看，應該有辦法想像出更立體的空間。也別忘了確認廚房收納櫃與層架高度是否符合身高。

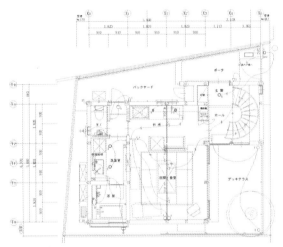

■電氣管線圖

標示插座種類位置、照明與開關的相對位置、電視機與電話端子位置。這張圖面跟居住便利性有很大的關係，最好每個房間都仔細確認過。確認時請留意插座夠不夠、位置好不好、有沒有被家具遮住等等。

■電氣管線圖示

日光燈		兩孔插座	2
崁燈	D	兩孔插座附地線	2E
壁燈	B	空調插座	AC
吸頂燈	CL	防水插座	W
吊燈		電話	T
吊扇		電視機	V
換氣風扇		對講機（室外）	t
開關	●	對講機（室內）	t

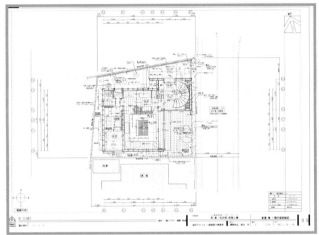

■平面詳圖

如果設計平面圖的比例尺是1/100，施工用的平面圖比例尺大多是1/50，把房子的細部尺寸與形狀詳細地畫上去。從這張圖能看出牆壁厚度、門窗寬度、裝潢家具尺寸，就有辦法更具體地審視房間的實用性。

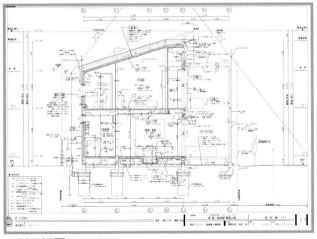

■剖面詳圖

剖面詳圖標示比剖面圖更精細。不單房子的地基結構、屋頂斜度，還會知道地板底下、牆壁與天花板裡面組成的材質與尺寸。可幫助屋主檢視塞在牆裡、屋頂的隔熱材質與份量，以及掌握地基高度、天花板高度與門窗高度。

■其他圖示

挑高
樓上樓下縱向連結的空間。多用於玄關或客廳。

衣物間（W.I.C）
衣物用的大型收納空間，多與臥室相連。

■門

圖示	形狀	名稱	說明
		單扇門	向左右其中一邊開關，是最常見的門。
		對開門	左右兩片門板皆可開關的門。方便大件行李進出。
		子母門	其中一片門板做得比較窄的雙開門，常用於玄關。
		雙扇橫拉門	兩片門板用滑動的方式開關，不論從左邊或右邊都能進出。
		3扇橫拉門	用3片門板滑動來開關，開門幅度隨導軌數量變化。
		單扇橫拉門	把門板拉到旁邊來開關的設計。
		隱藏式拉門	把門板推進牆裡的設計，開門之後門板就看不到了。
		摺疊拉門	以摺疊來開關的拉門。
		摺疊門	門板開關時會折起來，常用於浴室。
		對開折疊門	兩邊門板打開時會折起來，常用於衣櫥設計。

■窗戶

圖示	形狀	名稱	說明
		橫拉窗	最常見的窗戶。用左右兩片窗戶滑動來開關。
		推開窗	向左或向右推開的窗,有採光、通風的功能。
		雙推窗	能推開左右兩片玻璃窗的窗戶,有採光、通風功能。
		固定窗	把玻璃嵌進窗框、無法開關。有助採光、觀景。
		鐵窗	窗戶外面加裝鐵窗防盜。
		鐵捲門	裝在窗戶外面主要是為了防盜,外形為金屬製的捲簾。
		橫拉式活動百葉窗	為了遮風擋雨而加裝在窗戶外面,也有防盜與遮光的效果。
		折疊窗	窗框折疊式設計,使窗戶能夠充分開闊。
		角窗	把玻璃嵌在外牆角落的設計,可提高室內開放感,為採光與景觀加分。
		凸窗	從牆壁往外推的窗戶。可提高室內開放感,為採光與景觀加分。

舒適隔間好動線

編　　著／主婦之友社編輯部
監　　修／翁錦玉

發 行 人／黃鎮隆
協　　理／鄭如芳
副總編輯／劉枚瑛
美術監製／徐祺鈞
美術主編／杜詠芬
美術編輯／吳貞儒　劉玉成
公關宣傳／王君嫻　游曉萍
譯　　者／張佳雯

出版／城邦文化事業股份有限公司 尖端出版
　　　台北市104中山區民生東路二段141號10樓
　　　電話：(02) 2500-7600　傳真：(02) 2500-1971
　　　網址：www.spp.com.tw
　　　e-mail：marketing@spp.com.tw
發行／英屬蓋曼群島商家庭傳媒股份有限公司城邦分公司
　　　尖端出版 行銷業務部
　　　台北市104中山區民生東路二段141號10樓
　　　電話：(02) 2500-7600　傳真：(02) 2500-1979
　　　讀者服務信箱：sandy@spp.com.tw

劃撥專線／(03) 312-4212
戶　　名／英屬蓋曼群島商家庭傳媒(股)公司城邦分公司　帳號／50003021
　　　　　（劃撥金額未滿 500 元 , 請加付掛號郵資 50 元）
法律顧問／通律機構

◎台灣地區總經銷
　中彰投以北(含宜花東)經銷商／高見文化行銷股份有限公司
　　電話：0800-055-365　傳真：(02) 2668-6220
　　嘉義(雲嘉以南)經銷商／威信圖書有限公司
　　電話：(05) 233-3852　客服專線：0800-028-028
　高雄經銷商／威信圖書有限公司
　　客服專線：0800-028-028
◎馬新地區總經銷
　城邦(馬新)出版集團 Cite (M) Sdn Bhd (458372U)
　　電話：603-9056-3833　傳真：603-9056-2833
　　E-mail：citeckm@pd.jaring.my
◎香港地區總經銷
　城邦(香港)出版集團有限公司
　　電話：852-2508-6231　傳真：852-2578-9337
　　E-mail：hkcite@biznetvigator.com

版　　次／2009年9月初版1刷

國家圖書館出版品預行編目資料

舒適隔間好動線／主婦之友社編輯部作. --初
版. --
臺北市：尖端, 2009.04-
　　面；　公分

ISBN　978-957-10-4029-5(平裝)

947.45　　　　　　　　　　　　98002268